JN125373

もっと！

モダリーナの
ファッションパーツ図鑑

デザインをより幅広く、アクセサリーや伝統衣装も充実

著
溝口康彦

監修
杉野服飾大学
福地宏子・數井靖子

マール社

はじめに

「掃除と同じだな〜」

　この図鑑のアイテム収集は、自分で終わりを決めないと永遠に続くぞと、始めた時に思った記憶があります。案の定、ファッション要素は至る所に落ちていて、そろそろ落ち着くかな〜と思っても、気にしているとすぐ新たなものが目についてしまう。にもかかわらず、民族衣装にまで手を出して風呂敷を広げる始末。

　どうしても自分の好みは出てしまうのですが、少しでも見る人の刺激になればと、「変わってるな〜」というアイテムを追加し続けてきました。

　今作は、「伝統衣装推しの続編」というコンセプトでトライしましたが、過去二作以外のアイテムを主体に、世界に広がる伝統衣装が並ぶと、なかなかな雑食感。でも、これはこれで見ていて楽しいと思う人もいてくれるのでは？との印象を持ったので、そんな願いを込めての出版となりました。

　今作も、杉野服飾大学の福地宏子先生と數井靖子先生に監修いただき、専門的な知識や客観性を補っていただき非常に助かりました。

　少しでも皆様の創作や学習に役立てば幸いです。

溝口康彦

使い方いろいろ

描きたい！

服がわからない、
描いたキャラは
いつも同じ服……
服の資料がない……
そんな悩みを解決！

買いたい！

服の用語がわかれば、
ざっくりした
イメージではなく、
ちゃんと欲しい服が
見つかります

合わせたい！

どんな服が合うかな、
と思った時の
コーディネイトの参考に。
また、個性的なテイストを
上手に加えるヒントにも
なります

他にも！

こんな使い方、
あんな使い方……
思いもよらなかった
使い方を
あなたがぜひ
見つけてください

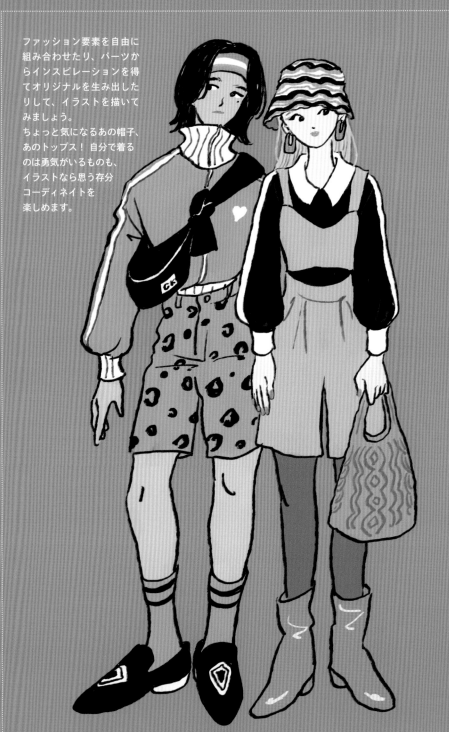

ファッション要素を自由に
組み合わせたり、パーツか
らインスピレーションを得
てオリジナルを生み出した
りして、イラストを描いて
みましょう。
ちょっと気になるあの帽子、
あのトップス！自分で着る
のは勇気がいるものも、
イラストなら思う存分
コーディネイトを
楽しめます。

イラスト：チヤキ

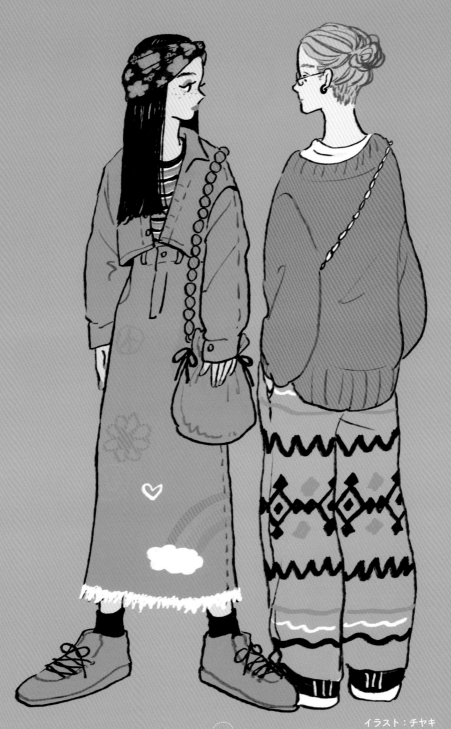

イラスト：チヤキ

5

Contents

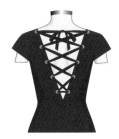

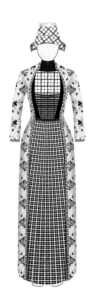

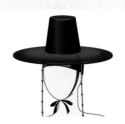

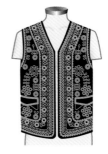

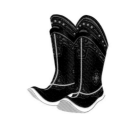

スプーン・ネック
spoon neck

Vネックが少し膨らみをもって曲線的になり、Uネックとの中間のような形状になったネックライン。食器のスプーンを思わせる形からの名称。

ダッチ・ネック
dutch neck

喉より少し下でデコルテを見せない程度に開けられた、丸か四角のネックライン。ダッチは、「オランダ風の」の意。

オブロング・ネック
oblong neck

名称のオブロングは「楕円形、長方形」の意で、横が広めの楕円形にカットされたネックラインを示す。同じ楕円形の意を持つオーバル・ネックは、深くカットされたものを示す。

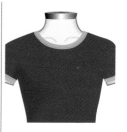

リンガー・ネック
ringer neck

丸首の縁が身頃とは異なる色で環状にトリミング（別布で補強、装飾）、パイピングされたネックライン。リンガー・Tシャツが代表的。袖口もトリミングされることが多い。名称は「輪」を意味するリングから。

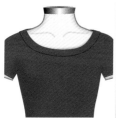

カフド・ボート・ネック
cuffed boat neck

船（ボート）底のようにやや横に広く浅い首回りに、折り返しをつけたネックライン。袖口やパンツの裾のように折り返した形状からの名称で、ロール・カラーの1つとも言える。

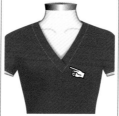

クロスオーバー・Vネック
crossover V neck

Vネックの一種で、V字の下端が重なった形をしたネックライン。

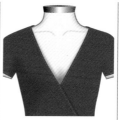

サープリス・ネック
surplice neck

打ち合わせが、着物のように片側が上に重なり、空きがV字形になるデザイン。サープリスは、聖職者や聖歌隊が着用する白く短めの法衣のこと。

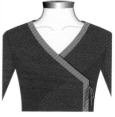

アンガルカ・ネック
angarkha neck

カシュクールタイプの前合わせをサイドで紐で結ぶ、アンガルカ（インドの男女共に着る前あき長袖の上衣／p.159）で見られる首回りのデザイン。angharka neck の英語表記や、**アンガーカ・ネック**の表記も見られる。

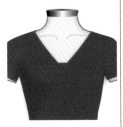

グラス・ネック
glass neck

Vネックの下部が水平にカットされた、コップ（glass）のような開きのネックライン。

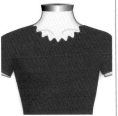

ペタル・ネック
petal neck

花びらを思わせる形にカットされたネックライン。特定の形を意味するものではないが、やわらかい凹凸が繰り返されたものが多い。名称のペタルは、「花弁、花びら」の意。

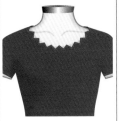

ジグザグ・ネック
zigzag neck

首回りの開きが、ジグザグ状（直線が規則的に交互に折れ曲がった形）にカットされたネックライン。

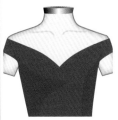

ハグ・ショルダー
hug shoulder

ドレスなどで見られる、鎖骨を広く露出して強調するネックライン。オフショルダー程度までネックラインが下がったタイプを示すことが多い。

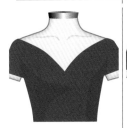

ポートレート・ネック
portrait neck

胸元はV字にカットされ、肩に向かって大きく開かれたネックライン。ウェディング・ドレスなどで見られ、エレガントな印象を与える。ポートレートは「肖像画」を意味し、西洋の古い肖像画の婦人服によく見られたことから。

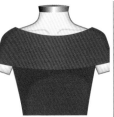

ショルダー・ラップ
shoulder wrap

肩回りに布を巻き付けたようなデザイン。肩を出したものは、オフショルダー・ラップと呼ばれる。

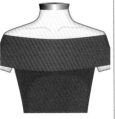

オフショルダー・ラップ
off-shoulder wrap

肩を出して布を巻き付けるデザイン。ショルダー・ラップの1つ。前で重ねたり結んだりするものも多い。

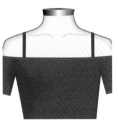

ストラップ・ショルダー
strap shoulder

紐やバンドで前後を吊るしたトップスやドレスなどの肩回りのデザイン。

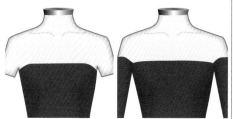

ベア・ショルダー
bare shoulder

肩が大きく露出したネックライン。袖がなく身頃が筒状のタイプが多いが、オフショルダーよりも大きく開いた袖のあるタイプも示すことがある。片側だけ露出した場合は、ワンショルダーと呼び、ベア・ショルダーのトップスは、ベアトップと呼ばれる。

ハイネック・ホルター・ネック
high neck halter neck

バスト部分を高い位置まで布で覆い、首に紐や布をかけて留めるネックライン。アメリカン・アームホールと特徴は類似する。水着やドレスなどで見られる。

ホルター・キーホール・ネック
halter keyhole neck

首に紐をかける肩が露出したネックラインの中で、中央に開きがあるもの。ストラップが交差したクロス・ホルター・ネックを示す場合もある。水着やドレスなどで見られる。

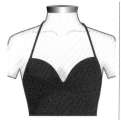

ホルター・ストラップ・ネック
halter strap neck

ホルター・ネックの1つで、身頃やトップスの布の延長ではなく、別布で付けたストラップで首の後ろを留めるタイプのネックライン。

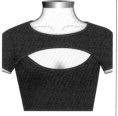

フロント・カットアウト
front cutout

前身頃に開きがあるデザインの総称。開きがある場所は、胸元から、首回りまで様々。別称**フロント・オープン**。胸元に空きができるタイプは**胸開き**とも呼ばれる。

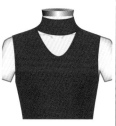

チョーカー・ネック
choker neck

首前が開いたトップスに、身頃と同じ素材でチョーカーを付けたように首を帯状に巻いたデザイン。

おまけ

デザインは日々増えています。個性的なものも多く、イラストのように星形にカットされたネックラインを見かけることがあります。**スター・ネック**と呼ばれていますが、定着するにはもう少し時間が必要なようです。

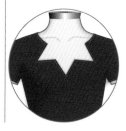

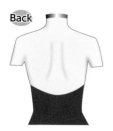

ベア・バック
bareback

背中が大きく開いたデザイン。ストラップがあるタイプ（右のイラスト）、ないタイプ（左のイラスト）のどちらも示す。女性用のドレス（ウェディング・ドレス、イブニング・ドレス他）や、水着などで見られ、セクシーさや背中の美しさ、解放感をアピールできる。**ヌードバック**とも呼ばれる。また、この名称は、馬に鞍を付けない状態や、鞍を付けないで乗馬することも示す。ベア（bare）は英語で「裸」の意。

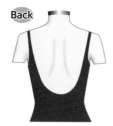

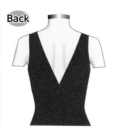

Vバック
V-back

背中部分がVの字型にカットされたデザイン。大きくカットされたものが多い。背中が大きく見えてセクシーだが、鋭角なのでクールさが加わり、すっきりとした印象も与える。

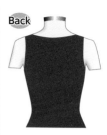

クローズド・バック
closed back

背中部分が、生地で覆われたデザイン。背中全体を覆ったものだけでなく、競泳水着では、稼働する肩回り以外が覆われたものも示す。

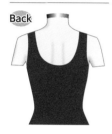

Uバック
U-back

背中部分がU字型に大きめにカットされたデザイン。ドレスや水着などで見られる。

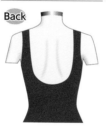

スクープドアウト・バック
scooped-out back

Uバックの背中がより大きく深く開いたデザイン。スクープは「すくう」を意味し、シャベルで大きくすくったような形状から名付けられた。ドレスでよく見られる。

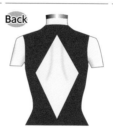

オープン・バック
open back

背面に大きめの開き（カット）が設けられたデザイン。水着のデザインでも見られる。

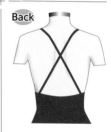

クロス・バック
cross back

背面にバンドやストラップの交差が設けられたデザイン。**クロスオーバー・バック、クロス・ストラップ・バック**とも呼ばれる。

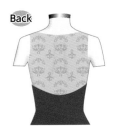

イリュージョン・バック
illusion back

レースなどの透ける素材で背面が露出しているように見せるデザイン。イリュージョン・ネックと共に、ウェディング・ドレスなどで見られ、装飾性が高く煌びやかな印象。

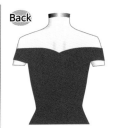

オフショルダー
off-shoulder back

両肩が出るほど大きく開いたオフショルダー・ネックの背面のデザイン。

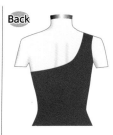

ワンショルダー
one shoulder back

一方の肩にのみかかるワンショルダー・ネックの背面のデザイン。

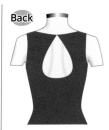

ティアドロップ・バック
teardrop back

背中に涙 (teardrop) 型の開きがあるデザイン。開きが大きいものは背中の美しさをアピールし、開きが小さいものは女性的でかわいらしい印象を与える。

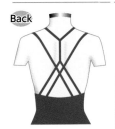

ストラッピー・バック
strappy back

背面に複数のストラップが配されたデザイン。

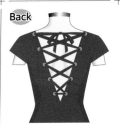

レースアップ・バック
lace-up back

背面を紐で交互に締め上げたデザイン。バック・レースアップとも表記。ビスチェのようにウエスト部分を締め上げたり（右のイラスト）、首近くまで締め上げたもの（左のイラスト）など、バリエーションは多い。

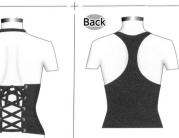

レーサー・バック
racer back

タンクトップやスポーツウェア、インナーなどで見られる、肩甲骨部分が大きくＴ字またはＹ字にカットされて動きやすくなった背面のデザイン。

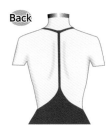

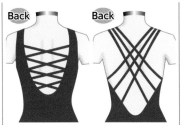

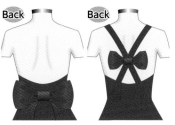

Tストラップ・バック
T-strap back

首の後ろから背中にストラップで吊る形状の背面のデザイン。

ラティス・バック
lattice back

背中の開いた部分でストラップが交差したデザイン。水着やドレスなどで見られる。ラティス(lattice)は英語で「格子」の意。

バックリボン
back ribbon

背面にリボンが配されたデザイン。ウエスト部分や背中の真ん中に大きめのリボンが配されたものが多いが、背中周辺だけでなく、ボトムや帽子などのリボンも含む。**ボウ・バック**とも呼ぶ。

背中見せデザインの着用シーン

正式な場で着用するドレスは、時間帯によってもドレスコードがあります。背中見せがふさわしくない場合もありますので、着用シーンに合わせてデザインを選びましょう。

- ○**イブニング・ドレス**：夕方以降に着用する正礼装です。胸元・背中・肩などを露出するものが多く、足首までのロング丈です。華やかなドレスで、結婚式の花嫁の衣装がこれにあたります。

- △**カクテル・ドレス**：夕方以降に着用する準礼装です。胸元・背中・肩などを露出するものも多く、丈の長さは様々です。結婚式のゲストなどが着用する場合はボレロなどを羽織って露出を抑えます。

- ×**アフタヌーン・ドレス**：昼の時間帯に着用する正礼装です。胸元・背中・肩の露出はなく、裾は膝が隠れる長さです。結婚式のゲストなどの服装がこれにあたります。

イブニング・ドレスの一例
（バックレス・ドレス／ p.56）

アーチド・ロングポイント・カラー

arched long point collar

開き部分が弓（アーチ）型に内側に湾曲し、襟先が長く細くなった形の襟。

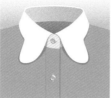

バタフライ・カラー

butterfly collar

蝶が羽を広げた姿を思わせる形の襟。

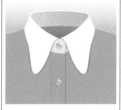

ドッグ・イヤー・カラー

dog ear collar

犬の垂れた耳のように見える、襟先が下がり先が丸くなった襟。1960年代後半〜70年代前半に多く見られた。現在は、スタンドカラーでボタンを外すと犬の垂れた耳のように見える襟を指すことが多い（丸のイラスト）。

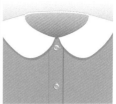

クワイアボーイ・カラー

choir-boy collar

襟先が丸くなった大きめのフラット・カラー。ピーターパン・カラーに類似するが、少し大きめの襟を示すことが多い。クワイアボーイ（choir-boy）は「少年聖歌隊員」の意。

リトル・ガール・カラー

little girl collar

フラット・カラーの先が丸くカットされた小さめの襟。ピーターパン・カラーより一回り小さいものが多く、子供用のワンピースやブラウスで見られる。

ピーターパン・カラー

バミューダ・カラー

bermuda collar

襟先が尖った小さくて幅が狭いフラット・カラー。

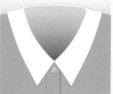

チェルシー・カラー

chelsea collar

深めのVネックに先が鋭角な襟が付いたフラット・カラー。1960〜70年代に流行した。

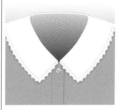

ペギー・カラー

peggy collar

深めの襟ぐりに、前面が扇型になったフラット・カラー。襟の縁がフリルで装飾されたものも見かける。ピーターパン・カラーよりも襟ぐりが直線的で深く、襟も大きめのものが多い。

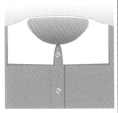

スクエア・カラー
square collar

四角ばった襟の総称。多くは形が四角に見えるものを示す。**ボックス・カラー**と同じものとして扱われることも多い。

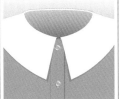

ピルグリム・カラー
pilgrim collar

幅が肩まで広がるほど、非常に広いフラット・カラー。ピューリタン・カラーと特徴は一致し、多くは白色。スクエアタイプも見られる。ピルグリム（pilgrim）は、「巡礼者」の意。

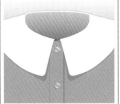

プラッター・カラー
platter collar

幅が広く丸くカットされたフラット・カラーの総称。プラッターは「大皿や大きな円盤」の意。

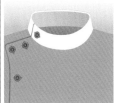

サイド・オープン・スタンド・カラー
side open stand collar

首前や前身頃を重ね、肩前近くの横で留める立襟。看護師の制服で見られ、**メディック・カラー**（medic collar）とも呼ばれる。

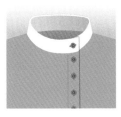

コサック・カラー
Cossack collar

首前や前身頃を重ねて横で留める立襟。ロシアやウクライナ地域に住んでいた戦士集団カザック（Kazak／コサックは英語読み）の服装の襟が元になっている。防寒性が高く、ライダース・ジャケットの首回りの名称としても多く見られるが、その場合は、前身頃が大きく重ねられ、ファスナー留めのもの（右のイラスト）が多い。

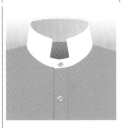

グラッドストーン・カラー
Gladstone collar

1850年頃から流行した高く立ち上がった立襟で、頬にかかるほど高いものは、上部が少し広がって見える。黒いネクタイと共に着用（右のイラスト）するのが通常。ヴィクトリア朝中期から後期にわたってイギリスの首相を務めたウィリアム・ユワート・グラッドストーン（William Ewart Gladstone）に由来し、グラッドストーン氏のこの着用姿が多く残されている。その後は様々な襟の形が生まれたが、現在の主流である折り襟の原型が誕生したのは19世紀である。

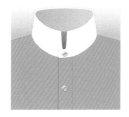

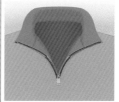
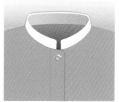

インペリアル・カラー
imperial collar

前の合わせる部分の下部にタブを付けて留める、非常に高さのある立襟。19世紀中頃から後半にかけて見られたクラシカルな印象を与えるフォーマルな襟。襟が取り外しのできるデタッチャブル・カラーとしても見られる。**ポーク・カラー** (poke collar) とも呼ばれる。

カデット・カラー
cadet collar

途中までファスナー開きで、開いた状態で襟になり、締めると首に沿ってあご近くまで立って保温性を高められるスウェットのトップスなどで見られる襟（左のイラスト）の形を示す。日本では、固有の名称で表現せず、途中までのファスナー形状から、**ハーフジップ**と表現するケースを多く見る。カデットは「士官候補生」を意味し、マンダリン・カラーのようなジャケットの立襟（右のイラスト）を示すこともある。

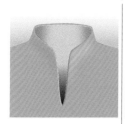

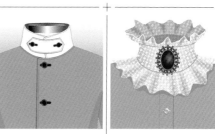

スワン・ネック
swan-neck

身頃からなめらかに立ち上がった襟や、立ち上がったように見えるネックライン。身頃と一体、もしくは一体に見えるものが多い。打ち合わせがなく胸前から左右に分かれるタイプも多いのでネックラインとも言えるが、ここでは襟に分類。

ストーム・カラー
storm collar

雨風を防げるように、首前で留めることができるようになった襟を広く示す。オーバーコートやレインコートに用いられることが多いが、スポーティーなシャツやブラウスに装飾的に用いられることもある。

ヴィクトリア・ネック
Victorian neck

イギリスのヴィクトリア朝時代に流行した、レースなどで装飾されたフリル・スタンド・カラーの付け襟や、首回りの装飾。

メディチ・カラー
Medici collar

首の横から後ろにかけて大きく扇状に広がった立ち襟。16世紀にフランスのマリー・ド・メディチ（Marie de Medici）の着用によって世に知られた襟で、当時から精巧なレースでできていた。

ウィスク
whisk

16〜17世紀に男女ともに着用した、半円形に大きく広がったレースで装飾された襟。首回りから離れて肩まで広がったものもあり、針金などで支えたものはスタンディング・ウィスク(standing whisk)と呼ばれる。

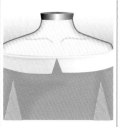

オフショルダー・ラペル
off-shoulder lapel

肩が出る程開いたネックラインについた襟やデザイン。前で分かれたものや、繋がったものなど、バリエーションが見られる。

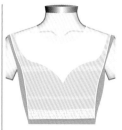

タッカー
tucker

麻やレースで作った当て布。襟ぐりを深く刳ったドレスなどの、胸元の上に着ける。17〜18世紀に用いられた。シュミゼットのこともタッカーと言う。

シュミゼット
chemisette

袖なしのブラウスのような形の衣類。襟ぐりや前部が開いた衣類の下にブラウスを着ているように見せられ、かさ張らない。シャツや刺繍、フリルなどの装飾が付いたものが多く見られる。右のイラストは上に衣類を重ねた状態。名称は、フランス語で「小さなシュミーズ」の意。身頃の付いた付け襟としても扱われる。**ギンプ**(guimpe)とも呼ばれるが、ギンプは小児用のブラウスや、修道服の首から肩にかけて付ける布も示す。

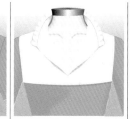

パートレット
partlet

16世紀に着られた、襟が付いた首から肩にかける着衣（白の部分）。ピンを使ったり脇を結んだりして留め、襟ぐりの深いトップの上に着用した。首や胸を隠すために、装飾を施した一種の下着である。

チェスターフィールド・カラー
chesterfield collar

上襟がベルベット（ビロード）仕立てになった襟で、チェスターフィールド・コートに見られる。イラストはシングルブレストだが、ダブルブレストの場合もある。

セーラー・カラー

関東襟
かんとうえり

関東周辺のセーラー服（日本の女性用学生服）の襟回りの俗称。襟幅は肩に届かない程度と少し狭く、襟の下端やラインが曲線を描く。左右の襟が繋がる場所は胸よりも上で、胸当てが付かないこともある。

関西襟
かんさいえり

関西周辺のセーラー服（日本の女性用学生服）の襟回りの俗称。襟幅は肩幅程度で、襟の下端やラインは直線的。左右の襟が繋がる場所は胸より少し下に位置し、通常は胸当てが付く。

名古屋襟
なごやえり

名古屋周辺のセーラー服（日本の女性用学生服）の襟回りの俗称。襟幅は肩を超えるぐらいに広く、襟の下端やラインが直線的。左右の襟が繋がる位置はかなり下のため、襟自体の面積も大きく、通常は胸当てが付く。

札幌襟
さっぽろえり

北海道のセーラー服（日本の女性用学生服）の襟回りの俗称。襟幅は肩幅程度で、襟の下端やラインは曲線を描く。左右の襟が繋がる場所は胸より上に位置し、通常は胸当てが付かない。

抜き襟
ぬきえり

襟を後ろ側に引いてうなじが見えるようにした、着物で見られる着こなしをシャツやジャケットに用いたもの。もしくはそう見せるようにデザインされた襟。元々は着物や浴衣の着付け方の名称で、和服の場合は、**抜き衣紋**、**仰け領**、**仰衣紋**、**ぬぎかけ**などの表現もあるが、洋装に応用されたものには抜き襟という呼び方が使われている。大きめのシャツのボタンを少し多めに開けて、襟をこぶし大程度に引くのが一般的。

都衿
みやこえり

着物の上に着る和装コート（p.152）の衿の１つ。額縁のような衿の角に丸みがあるのが特徴。角が尖っているタイプは、道行衿と呼ばれる。

道行衿
みちゆきえり

着物の上に着る和装コート（p.152）の衿の１つ。額縁のような衿の角が尖っているのが特徴。角に丸みがあるタイプは、都衿と呼ばれる。

被布衿 ひふえり	**千代田衿** ちよだえり	**へちま衿** へちまえり	**きもの衿** きものえり
着物の上に着る和装コート (p.152) の衿の1つ。前身頃を重ねてできる衿元が四角に開いて、横に丸みを帯びた衿が付き、飾り紐で留める。	着物の上に着る和装コート (p.152) の衿の1つ。衿元が開いて、ラインがなだらかな曲線になっているのが特徴。主に雨コートの衿によく用いられる	着物の上に着る和装コート (p.152) の衿の1つ。長めのショールカラー（丸みのある帯状の衿）を前で重ねた衿。洋装コートのように、衿を外に折り返しているのが特徴。	着物の上に着る和装コート (p.152) の衿の1つ。着物と同じように、帯状の長い襟を斜めに重ねた衿。

着物の衿のミニ知識

【半衿と伊達衿（重ね衿）】

半衿：襦袢の首回りが汚れないように付ける細長い布。白や色無地の他に柄物も多く使われ、わずかに見える部分でおしゃれを楽しむことができます。汚れ防止ですので必ず付けます。

伊達衿：着物を重ね着しているように見せるために、着物の下に付ける細長い布。重ね衿とも言います。色の違う2色の布で作られたものも多く目にします。付けなくてもOKです。

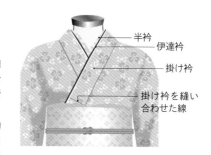

半衿
伊達衿
掛け衿
掛け衿を縫い合わせた線

【羽織の衿】

羽織の場合は、一般的に衿の後ろを半分に折り、前は折り返して着用します。前の衿を折り返すことで、羽織の紐を付ける部分が前に出ます。

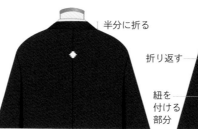

半分に折る
折り返す
紐を付ける部分

19

バブル・スリーブ
bubble sleeve

袖山と袖口にギャザーが入り膨らんだ袖。パフ・スリーブと同じものとしても扱われるが、パフ・スリーブよりは少し大きめのものを示すことが多い。バブルは「泡」の意。

フラッター・スリーブ
flutter sleeve

肩口に、鳥の羽が付いたような袖。フラッターは「はためき」や「回転のムラ」の意。ウイングド・スリーブと類似する。

スクエア・スリーブ
square sleeve

肩先から内側に少し入った位置から四角い布を肩にかけたような形状で、脇の下が縫い付けられていない袖のこと。涼しく動きやすい上に、二の腕や脇のカバーもできる。

キーホール・スリーブ
keyhole sleeve

袖口に鍵穴を思わせる開きがある袖。

パワー・ショルダー
power shoulder

横に張り出したり、ボリュームを持たせたりした肩回りの総称。オーバーサイズ気味の着こなしに加え、肩パッドで強さや大胆さをアピールしたもの（右のイラスト）や、ギャザーで膨らませて肩周辺に量感を持たせたりしたもの（左のイラスト）が見られる。見えている部分を相対的に細く見せたり、メリハリのあるシルエットが演出できる。

フランジ・ショルダー
flange shoulder

肩より外に縁が張り出した袖。ウィング・ショルダーや、ローデン・ショルダーと類似。肩回りのシルエットが立体的に見え、縁取りを縫い付けたり、身頃がそのまま張り出すもも見られる。フランジは「輪状の縁・帽子のつば」の意。

スクエア・ショルダー
square shoulder

角張った肩のライン。肩パッドやカットで形成し、肩先が少し持ち上がって見える。ジャケットなどで見られる。

ラウンド・ショルダー
round shoulder

丸みを帯びて見える肩回りや袖付け。パッドを入れたり、カットによって形成される。

ドローストリング・ショルダー
drawstring shoulder

肩のライン周辺に紐を通して引っ張ることで幅を調整できる肩回りのデザイン。紐を引くことで、シルエットを調整したり、ギャザーで特徴を出す。

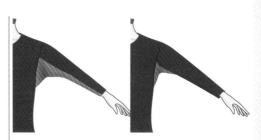

ピボット・スリーブ
pivot sleeve

袖下（脇下）に余裕を持たせるマチを付けたり、袖の下側のパターンを袖付け周辺を下側に広げてゆとりを出すことで、動きやすくデザインされた袖。元々は、狩猟用ジャケットで、猟銃の構えやすさを考慮したことから生まれた。

マニカ・スタッカビーレ
manica staccabile

イタリアの民族衣装などで見られる、胴衣に付ける着脱可能な袖。

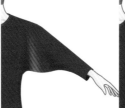

マジャール・スリーブ
Magyar sleeve

身頃と続きの袖ぐり（アームホール）が大きく袖口に向かって細くなる袖。バットウィング・スリーブ（batwing sleeve）と同じものとして扱うケースも見られる。マジャール人を起源とするハンガリーの民族衣装の様な袖を指す。短いものも見られる。

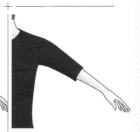

ハーフ・スリーブ
half sleeve

肘辺りまでの長さの袖。夏季用のシャツなどに見られ、二の腕をカバーすることができる。アーム・カバーの様な、前腕を覆い、自由に移動できるようになった袖（スリーブレット）のことも言う。

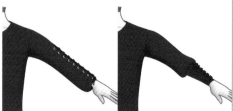

レースアップ・スリーブ
lace-up sleeve

紐を交互に編み上げて袖を作ったり、紐による装飾が施された袖のデザイン。袖の側面や、袖口に見られ、袖口に見られるものはレースアップ・カフス（p.24）に類似。

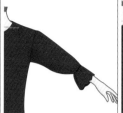

キャンディ・スリーブ
candy sleeve

キャンディの包み紙のように、手首や肘を絞った袖。丈は様々。袖口は広がり、絞った個所を細く見せる効果がある。ブラウスやワンピースの袖に見られる。日本独自の呼び方。

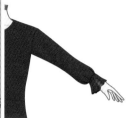

ポエット・スリーブ
poet sleeve

ポエット・シャツ（パイレーツ・ブラウス）などで見られる、ビショップ・スリーブの袖口がフリル状に広がった袖。

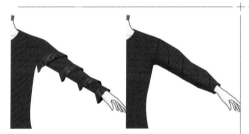

スパイラル・スリーブ
spiral sleeve

らせん状、渦巻き状のフリルなどの装飾（左のイラスト）や、切り替えがある（右のイラスト）袖。

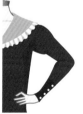

アマディス・スリーブ
Amadis sleeve

ドレスに付けられる腕にピッタリと沿った袖。パフ（膨らんだ部分）に付けることもある。また、手首でボタン留めするタイプも見られる。17世紀に同名のオペラの歌手が着用したことが始まりとされる。

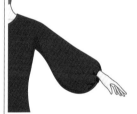

ビロウィ・スリーブ
billowy sleeve

非常にボリュームのある膨らんだ袖を幅広く示す。腕全体や、袖口に向かって広がったり、膨らんだものを袖口で絞ったり形状は様々。ビロウィ（billowy）は「大波、大きなうねりや渦」の意。パフ・スリーブの一種。

バグパイプ・スリーブ
bagpipe sleeve

肩口は狭く肘辺りに向けて大きく広がり、袖口では絞られる袖の形。このタイプの袖は中世に用いられた。名称は、楽器のバグパイプの形状に似ていることから付けられた。

ウィザード・スリーブ
wizard's sleeve

肩から袖口に向かって円錐形に広く広がった長い袖。ウィザードは「魔術師」の意。

スリット・スリーブ
slit sleeve

スリット（切れ込み）が入った袖の総称。袖口から肘周辺までスリットが入ったものから、ケープのように見える肩口の袖付け辺りまでスリットが入ったものまで、切れ込みの深さは様々。揺れる袖の動きでエレガントさが加わる。袖の途中にスリットが入ったアーム・スリットと類似するタイプや、袖口に切れ込みが入ったスラッシュド・スリーブに類似するタイプを示すこともある。

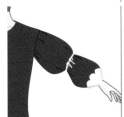

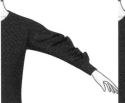

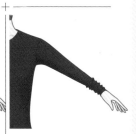

ヴィラーゴ・スリーブ
Virago sleeve

大きく膨らんだ袖を肘辺りで、リボンや帯状のものでまとめて段にした袖。1620～30年代に流行した。当時の肖像画では2段を多く目にするが、何段にもなったものも見られる。

シャード・スリーブ
shirred sleeve

多段のひだを寄せたデザインの袖で、ひだの付け方や袖の長さにはバリエーションが見られる。イラストはその一例。シャーは「ひだを付ける」という意味。日本では**シャーリング・スリーブ** (shirring sleeve) の表記が多い。

チュリダー・スリーブ
churidar sleeve

細めのシルエットで、手首辺りにたるみが出る袖。チュリダー (churidar) は、インド周辺で着用される、スリムで足首辺りにたるみが出るパンツのことで、特徴が似ていることから名付けられた。

アーム・ドレス
arm sleeve for dresses

二の腕から下や周辺を覆う身頃から分離した袖状の布の装身具、もしくは分離した状態の袖。二の腕を目立たなくしたり、華やかにする効果が高く、ウェディング・ドレスなどでは身頃と同じ色味のレースを使ったアレンジが多い。**デタッチャブル・アームスリーブ**や**アームスリーブ**とも呼ばれる。

袖の長さ

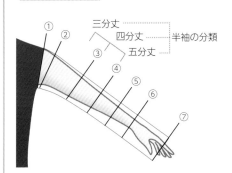

①ノースリーブ、スリーブレス
②キャップ・スリーブ
③半袖、ショート・スリーブ
④肘丈、ハーフ・スリーブ、エルボー・レングス・スリーブ
⑤七分袖、ブレスレット・スリーブ
⑥長袖、ロング・スリーブ、リスト・レングス・スリーブ
⑦エクストラ・ロング・スリーブ

カフス・袖口

レースアップ・カフス
lace-up cuffs

紐を交互に編み上げて袖口を締めたりして装飾された袖口のこと。

シャーリング・カフス
shirring cuffs

ギャザーを寄せて波打たせたシャーリングを施して絞ったカフス。袖を膨らませ、袖口は多段に絞ってアクセントを付けたものが多く見られる。

剣ボロ
sleeve placket

着脱しやすくなるようにシャツなどの袖口に切り込みを入れ、剣の形の短冊状の布を縫い合わせて切り込みを隠す処理方法や、その部位のこと。剣ボロの内側にある部位は「下ボロ」と呼ばれる。

おまけ
指貫

24

トップス

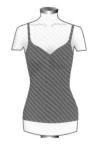

ブラトップ
bra top

キャミソールやタンクトップなどの内側に、下着としてのブラジャーの機能を持たせたトップス。バストラインを美しく保ちつつ、快適な着け心地。ヨガやフィットネスなどでも着用される。

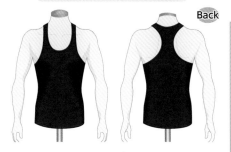

Back

レスラー・タンクトップ
wrestler tank top

ストラップ部分が細めで、アームホールが大きめに開いた、肩や胸まわりの筋肉を強調しやすいタンクトップ。トレーニングをしている人や、マッチョなタイプに好まれる。右のイラストのように背中側のアームホールも大きく開き背筋が強調されるタイプは、**バッククロス・タンクトップ**とも呼ばれる。

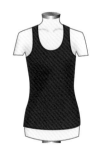

Aシャツ
A-shirt

運動用に作られたタンクトップタイプのシャツ。バスケットボールや陸上競技などで多く見かける。**アスレチック・シャツ**の略称。**アスレチック・タンクトップ**とも呼ばれる。ランニング・シャツもほぼ同じ。

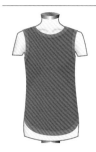

シェルトップ
shell top

主に袖なしで、すっきりしたシルエットの上衣を広く示す。

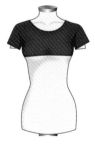

アンダーブーブ・トップ
underboob top

バストの下部分が露出するトップス。丈が短かったり、帯状にクロスしたデザインが多い。水着などでも見られる。アンダーブーブ (underboob) は、日本語では「下乳」に相当。

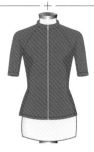

サイクル・ジャージ
cycling jersey

サイクリング時に着用する服。吸汗・速乾性で通気性が高い。肌に密着して空気抵抗が少ない伸縮性のある生地と凹凸のないデザインが特徴。首に沿った小さな襟、車からの視認性が高い目立つ色合いやデザインで、安全性を考慮したものが多い。

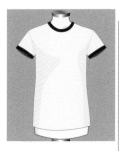

リンガー・Tシャツ
ringer T-shirt

Tシャツの襟口や袖口が身頃と異なる色でトリミング（別布で補強、装飾）、パイピングされたTシャツ。このネックラインを、リンガー・ネックと呼ぶ。**トリム・Tシャツ**とも呼ぶ。80年代にアメリカで流行。

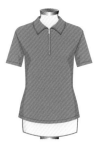

ジップ・ポロ
zip polo shirt

ポロ・シャツのバリエーションの1つ。通常はボタン留めのポロ・シャツのファスナー版で、ファスナーで留めるプルオーバータイプの襟付きのシャツのこと。

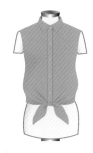

タイフロント・シャツ
tie front shirt

（主に）裾を前で結ぶシャツ。1950〜60年代に流行。ボタンがなく裾のみで前を留めるものや、ボタンで留め、デザインとして裾を結ぶものが見られる。英語では**タイアップ・シャツ**（tie up shirt）の表記も。

モラ・ブラウス
mola blouse

中南米パナマの先住民族クナ（グナ）族がアップリケで作る色鮮やかな飾り布「モラ」を、お腹と背中に縫い付けた民族衣装のブラウス。図柄は伝統的なもの、動物、植物と様々。

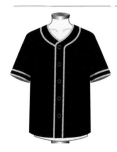

ベースボール・シャツ
baseball shirt

野球のユニホームシャツ、またはそれをモチーフとしたゆったりめのシャツ。ボタン留めの前開き、前立てに沿ったライン、襟のない半袖タイプが代表的。ストライプや、左胸にロゴ、胸前にチーム名が入ったタイプもある。

パジャマ・シャツ
pajamas shirt

パジャマ（寝間着）を思わせるシャツ、もしくはパジャマとして使われるシャツ。ゆったりとしたシルエットの開襟タイプ、光沢があって肌触りが柔らかいもの、襟や打ち合わせ、袖にパイピングが施されたものなどが多く見られる。

キャンプ・シャツ
camp shirt

オープン・カラー（開襟）のシャツの一種。第1ボタンがループ・ボタンで、通常は第2ボタンで折り返して着用。アウトドアでの使用を前提としたカラーや柄で、カジュアルなものを示すことが多い。別称**ワンナップ・カラー・シャツ**。この襟を日本では**ハマ・カラー**とも呼ぶ。

ジプシー・ブラウス
gypsy blouse

ヨーロッパの移動民族がモチーフのゆったりとしたトップス。首回りにギャザーを寄せたり、パフ袖やゆったりとした袖が多い。ペザント・ブラウスと似た特徴を持つが、より民族調の刺繍や柄が見られる。

チャイナ・ブラウス
China blouse

立襟で、前開きをチャイナ・ボタン（p.128）で留めるタイプが代表的な、中国風デザインのブラウス。中華風の柄や刺繍、側面で前を留めるデザインのものも見られる。

ケーシー
casey jacket

丈は短め、半袖が特徴の、医療用トップス。横で留めるサイド・オープン・スタンド・カラーが代表的だが、センター開きのものもケーシーと呼ばれる。ストレッチ性に優れているものも多い。コートタイプよりも動きやすく、スクラブよりはカジュアル感が少ないので、外科医、歯科医、作業療法士などに好まれて着用されている。名称は、1960年代のアメリカのドラマ『ベン・ケーシー』で主人公が着用していたことから。

ブラウジング・ブラウス
blousing blouse

部分的に生地のたるみを作ることをブラウジングと言い、そのようなシルエットを持つブラウスのこと。ウエストの上にたるみを持たせた着こなしを指すこともある。ブラウジング自体は、スカートやパンツに裾を入れてたるませて作るが、ブラウスでたるみを出す場合は、ベルトやドローストリング（引き紐）を使うことが多い。シャツの場合は、ブラウジング・シャツになる。

ポップコーン・トップス
popcorn tops

表面にポコポコした凹凸の形状記憶加工が施されたトップス。1990年代に流行した。**ポップコーン・トップ**（popcorn top）とも表記。

シャーリング・トップ
shirring top

多くは身頃に、シャーリング（ギャザーを表面に重ねて寄せて凹凸を作った装飾）が施されたトップス。

シアー・シャツ
sheer shirt

薄くて軽い透ける素材で作られたトップス。重ね着することで、肌見せを押さえながら、軽やかさや立体感を演出できる。少しゆったりとしたサイズのものが好まれる。

プレーリー・ブラウス
prairie blouse

朴訥（ぼくとつ）としたイメージや、19世紀の西部開拓時代を思わせるブラウス。プレーリーは「草原」の意。首回りにフリルやギャザーをあしらい、肩から胸前には切り替えがあるものが多い。農場の田舎娘を示す**ウェンチ・ブラウス**（wench blouse）や、**プレーリー・シャツ**とも言う。

スカーフ・タイ・ブラウス
scarf tie blouse

スカーフを首に巻いたように見えるブラウス。襟に付いたスカーフ状の布を結んだり、スカーフを巻いてできるような布を首の前に装飾として付けたものが見られる。

バロン・タガログ
barong tagalog

透け感のある薄手の生地を使い、前身頃には生地と同系色の細かい刺繍が施されたフィリピンの伝統的な男性用の正装のシャツ。生地には、バナナやパイナップルの繊維が原料として使われ、涼しく少しハリがあり、白か生成り程度の彩度の低い色が多い。ほとんどが通常のシャツタイプの襟だが、立襟のタイプも見られる。通称**バロン**。

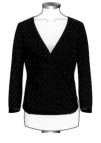

サープリス・ブラウス
surplice blouse

聖職者や聖歌隊が着用する法衣をモチーフとした、打ち合わせが着物のように左右非対称になるトップス。カシュクールと類似。

おまけ

裾をたくし上げて、ボトムスの内側に入れる着方をタックインと言います。この着方を前提にデザインされたり、タックインしているように見えるブラウス（イラスト）もあり、**タックイン・ブラウス**と呼ばれます。ディテールによるブラウスのバリエーションの1つです。

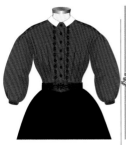

ガリバルディ・シャツ
Garibaldi shirt

1860年頃に流行した、袖が大きく膨らんだゆるやかな女性用のシャツやブラウス。元々はイタリアの愛国者ジュゼッペ・ガリバルディ (Giuseppe Garibladi) の支持者の赤いシャツ。後には他の色も。

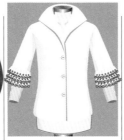

ベッティーナ・ブラウス
Bettina blouse

1952年にユベール・ド・ジバンシィがコレクションで発表した、袖に特徴的なラッフル装飾がある開襟ブラウス。名称は、発表時に着用したトップモデルのベッティーナ・グラツィアーニに由来。

ピンタック・ブラウス
pin tuck blouse

（多くは前開き周辺に）ピンタック（細い縫いひだ）が施されたブラウス全般を指す。前身頃や胸当て周辺に複数の細い縦線が見えるデザインが典型的。

肩出しトップス
shoulder cutout tops

袖の肩の一部がカットアウトされていたり、別布の袖の一部を身頃に繋いだりして、肩が部分的に露出したトップスの総称。**肩穴トップス**、**肩見せトップス**、**肩開きトップス**とも呼ばれる。

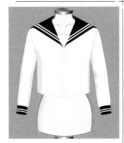

ミディ・ブラウス
middy shirt

セーラー・カラーの付いたトップスの総称。水兵服や女学生の制服のトップスとして定着している。別名**セーラー・シャツ**、**ミディ・シャツ**。ミディは「海軍士官候補生（ミッドシップマン）」の略称に由来。

ヴィシヴァンカ
vyshyvanka

首前や袖などに刺繍が入った、白地のウクライナの伝統的なシャツやブラウスの俗称。男女とも着用する。体の邪気が入り込みやすい部分に刺繍を施して、着るものを守る魔除けの意味がある。別称**ソロチカ** (sorochika)。

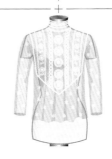

ギンプ
guimpe

複数の意味がある名称。例えばこのイラストのような、首から胸回りにレースなどが施されて透過性のある袖付きの短めのブラウスのこと。また、修道服に見られる肩と胸を覆う幅広の糊のきいた布や、ブラウスを着たように見せる首回りの布「シュミゼット」(p.17) もこの名称で呼ばれる。**ガンプ**とも言う。

29

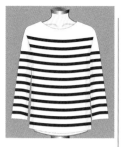

パネル・ボーダー
panel border / panel stripe

全面ではなく部分的（肩や胸元、裾など）に無地になっているボーダー柄のアイテム。フランス海軍が採用したバスク・シャツはこのパネル・ボーダーで、全面がボーダーのものよりも視認性が高いためとの説もある。

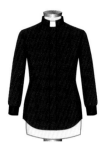

ローマンカラー・シャツ
clergy shirt / priest shirt

カトリックの聖職者が着用する、単色（黒が多い）のクレリカル・カラーが付いたシャツ。**クラージマン・シャツ**（clergyman shirt）とも呼ばれる。

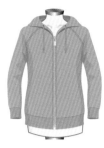

ジップアップ
zip up

アウターやトップスの前をファスナー（ジッパー）で留める特徴のこと。ジップアップ・パーカーが代表的なアイテムだが、ジャケットやニットでも多く見られる。

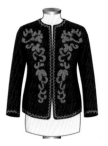

ビーズ刺繍カーディガン
beaded cardigan

細やかで繊細な刺繍が施されたカーディガン。1950〜60年代に香港で多く生産され、人気を博した。その当時のものは、現在ヴィンテージアイテムとして流通している。

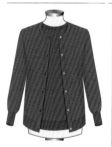

アンサンブル・ニット
ensemble knit

同じ色と素材のプルオーバーの上にカーディガンを着用する着こなしや組み合わせ。別称**ツイン・ニット**（twin knit）、**ツイン・セット**（twin set）、別表記**ツイン・セーター**、**ツイン・カーディガン**など。

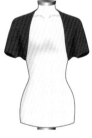

マーガレット・ボレロ
shrug

前開き部分が大きく開いたタイプのボレロ、羽織物。名称の由来は不明。日本独自の呼び名で、英語ではシュラグ（shrug）に相当。

おまけ
裁ちばさみとカード巻糸

30

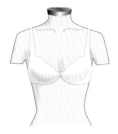

フロント・ホック・ブラ
front close bra

ホック（留め金）が前面のカップの間にあるブラジャー。手を背中に回す必要が無いため着脱しやすい。襟ぐりが深めのトップスのインナーとして使え、薄い生地や透ける素材のトップスを着ても背面のシルエットが綺麗にでるメリットがある。英語では、**フロント・クローズ・ブラ**（front close bra）や、**フロント・クロージャー・ブラ**（front closure bra）の表記が一般的。

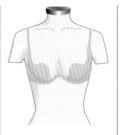

スターカップ・ブラ
star-cup bra

谷間部分が細くなり深く湾曲してカットされ、カップ部分も膨らむように湾曲した形状のブラジャー。イタリアのRITRATTI（リトラッティ）社独自のデザインで、特許を取得し人気を得ている。

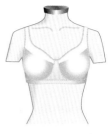

ミニマイザー・ブラ
minimizer bra

特定の形状ではなく、バストを小さく見せることを目的とするブラジャー。バストトップの高さを押さえたり周囲へ逃がすなど、大きく見えるシルエットが出にくい工夫がされている。

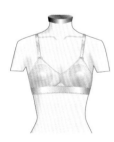

バレット・ブラ
bullet bra

1940～50年代に流行した円錐形に近い形状のカップで、着用すると尖ったシルエットになるブラジャー。バレットは「弾丸」の意。

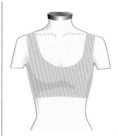

ナイト・ブラ
night bra

就寝時に着用するブラジャー。上下の動きを重視した昼用に対し、寝返りなど全方向に対応。締め付けのなさや吸汗性を重視している。装飾はシンプル。太いストラップやワイヤーなしが一般的。別称**スリープ・ブラ**。

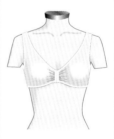

レジャー・ブラ
leisure bra

ワイヤーが入っておらず、締め付けが少ないブラジャー。主に欧米での呼び方。**コンフィー（快適）・ブラ**とも呼ばれ、ナイト・ブラ（スリープ・ブラ）とほぼ同様の特徴を示す。

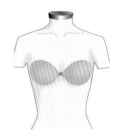

ヌーブラ
NuBra

直接肌に張り付ける、ストラップやアンダーベルトがないシリコン製のブラジャー。2002年にBragel（ブラジェル）社が発売した商品名だが、同様の商品もヌーブラと称されることが多い。別称**シリコン・ブラ、ヌード・ブラ、スティックオン・ブラ**。

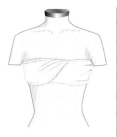

ストロービウム
strophium

古代ローマで、女性が胸部を支えるために巻いた胸当て、帯。ブラジャーの原型とも言われる。

コースレット
corselet

ブラジャーとコルセットやガードルが一体化したファウンデーション（体型、シルエットを整える下着類）。

ボディ・スーツ
body suits

トップスとパンツが一続きになった肌にフィットする衣類。インナーとしての利用がほとんど。全身をカバーできることから、日本では体型の補正下着を指すことが多く、海外では袖が付くタイプを示すことが多い。

スリーインワン
torsolette

ブラジャーとコルセット（ウエスト・ニッパー）、ガーターベルトが一体になった女性用の補正下着。バストやウエスト周りのシルエットを整えてくれる。和製英語。英語では、Torsolette（トルソレット）、Basque（バスク）に相当。

コントロール・スリップ
control slip

下着による凹凸をなくしたり、シルエットを整えることができるドレスタイプのアンダーウェア、補正下着。ブラジャーの上から着用するものや、ブラジャーと一体化したものがある。

スリップ
slip

肩から吊るして着るワンピースタイプのインナー。衣類の滑りを良くしたり、肌の保護、上に着る衣類の汚れや過度の透けを防止する。ほぼ同形状のシュミーズは、保温や吸汗など肌着の意味合いが強い。

シュミーズ
chemise

中世以降に西洋で使われてきた肌着。日本では主に女性用のワンピース形状のタイプを示すが、フランスでは男性用のシャツも示す。肩から紐やバンド状のもので吊るされ、ウエストを絞らずゆったりとした形状。

アオ・ヤム
ao yem

ベトナムの伝統的な下着。正方形を斜めにして首と背中で留める。ベトナムの伝統衣装のアオ・トゥ・タン（p.156）ではアウターの下に着用される。中国にもドゥドゥ（dudou）と呼ばれる類似形状の衣類があり、アオ・ヤムの起源とされる。

ペニョワール
peignoir

19世紀に流行した、ネグリジェの上に羽織る
女性用の長いモーニング・ガウン。シフォンな
どの薄手の生地でネグリジェとセットで作られ
た。素材や縁にレースが施されたものが多く、
現在のドレッシング・ガウンの前身とも言われ
る。ペニェ（peigner）がフランス語で櫛でと
かすという意味を持ち、入浴後に髪をとかす時
に着用したことからの名称とされる。アウター
の形状だが、屋外での着用がなくルームウェア
の要素が強いため、ここではインナーに分類。

網シャツ
string vest

粗い網のメッシュ状の生地を使ったアンダー
ウェア。網で空気の層ができることで通気性を
得たり、他の布を重ねて保温性を高めることが
できる。別名**ストリング・ベスト**。通気性と速
乾性の高いトップスや、透け感のある重ね着用
のトップスを示すこともあり、その場合はメッ
シュ・シャツやシアー・シャツと呼ばれること
が多い。元々は1950年代後半に登場した登山時
の重ね着用インナー。現在はレゲエシーン、夏
フェスやタウンユースなど、幅広く見られる。

襦袢
じゅばん

日本の伝統的な和服
用の下着で、着物（長
着）の下に着る。丈
が短いものは半襦
袢、長いものは長襦
袢、肌にあたる一番
内側（半襦袢や長襦
袢の下）に着るもの
は肌襦袢。色は様々
だが白が代表的。イ
ラストは半襦袢。

Yフロント
Y front

Yの字を上下さか
さまにしたような、ブ
リーフの排尿時用の
前開き形状の1つ。
この形状のブリーフ
そのものを示すこと
も多い。

アンダー・スコート
under skirt

女性スポーツ選手が着用するスコート（スカート
形状のウェア）の下、ショーツの上に重ね履きする
オーバーパンツ。テニスでの使用が多かったが、
チアリーディングやバトントワリングでも見られ
る。大きく動いて露出した時に、下着ではないと
認識できるようにフリルで装飾されたものが多
かったが、ショートパンツやスパッツタイプ、キュ
ロットタイプなどに移行して、現在ではほとんど
使用されない。イラストは古いフリルタイプ。和
製英語で**アンスコ**とも略され、米国では**テニス・
ニッカーズ、テニス・ブリーフ**と呼ばれる。露出前
提だが、ここでは形状からインナーに分類。

ガードル
girdle

補正機能をもったパンツタイプの女性用下着、ファンデーションの1つ。ウエストから腹部やヒップ（太ももを含むものもある）周辺のラインを美しく見せる。

タップ・パンツ
tap pants

丈の短いパンツ型のペチコート。摩擦や透けを防ぐ。動きやすいようにサイドが少しカットされたものが代表的だが、単純なパンツタイプも多い。ペチパンツと類似。米国では**フレンチ・ニッカーズ** (French knickers) とも言う。

スブリガークルム
subligaculum

古代ローマで、下半身を覆うための、ロインクロス（ふんどし）のような男女とも着用した下着、ショーツ。麻や革製。

チーキー
cheeky

ヒップの上半分を覆い、下半分だけが露出した下着。

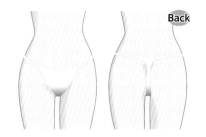

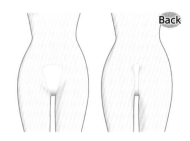

Gストリング
G-string

正面はV字だが、バックが紐状の下着や水着。Tバックの一種。面積が少ないことでショーツのラインが出にくく、タイトなパンツやスカートにも合わせやすいため、ボトムスを選ばないメリットがある。その反面、紐部分が細いため特定部分に力がかかりやすく、長時間の着用や運動時など、着用シーンには注意が必要。

Cストリング
C-string

サイドを留めず、針金や樹脂などの弾性のあるフレームなどを入れてC字型の形状で股間を覆う下着や水着。単体ではセクシーな印象をことさら強く受けるため撮影などでの利用が見られるが、インナーとしてはハイレグ衣装での着用など、かなりケースは限定されている。**Cバック**とも呼ぶ。後ろ側は細くTバックの横紐がない形状から**Iバック**とも呼ばれる。名称は、形状がアルファベットの「C」に似ている点から。

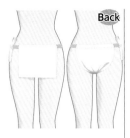

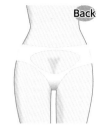

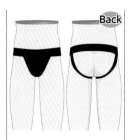

パンドルショーツ
loincloth

紐を腰に巻いて布を両脚間に通して後部の紐にかける、もしくはそれに似た形状の下着。世界中で多くの民族が同形状の衣類を着用。日本では男性用の**ふんどし**に相当。現在は女性用もある。パンドルは、フランス語で「垂れる」の意。

O バック
O-back

○ 字型にカットされて、ヒップの一部が露出した下着。元々は、カットすることによりヒップを高く立体的に見せる目的だったが、効果の低さや見た目から普及が進まず、現在は撮影など一部の用途に限定。

ジョック・ストラップ
jockstrap

運動時に局部を保護したり、揺れを抑制したりするための男性用の下着。**アスレチック・サポーター**(athletic supporter) とも呼ぶ。

ズボン下
long johns

パンツ (ズボン) の下に履く男性用の下着の日本での名称。ステテコや股引がこれにあたる。腰からふくらはぎや足首辺りまで覆う、保温性が高くピッタリとした下着。英語では**ロング・ジョンズ**(long johns) に相当。

ファージンゲール
farthingale

スカートのシルエットを広げるためのアンダースカート。布に鯨のヒゲや籐の輪を何段かに重ねて縫い付け、丸く曲げ広げられた。当初は釣鐘型や円錐形だった。15世紀半ばにスペインから欧州に広がり、16〜17世紀に着用された。その後、フランスなどではバム・ロールを腰に巻いて、その上に円盤状のドラム・ファージンゲールを乗せることでドラム状のより広がったシルエットを強調した。フランス語では**ベルチュガダン**(vertugadin)。やがて、時代と共にバッスル、パニエ、クリノリンなどへと変化する。

バム・ロール
bum roll

スカートの下で腰に巻いてヒップを強調するための、詰め物を入れた三日月型の腰当。16〜17世紀にフランスで使用された。

ドラム・ファージンゲール
drum farthingale

ヒップを強調するためのファージンゲールの一種で、円盤状。バム・ロールの上にドラム・ファージンゲールを乗せることでドラム状のより広がったシルエットを強調した。16〜17世紀に着用された。

ボディ・ウェア
body wear

薄手・軽量な伸縮性のある素材でインナーの要素を持ち、露出可能なデザインもある衣類の総称。**レオタード**や**ボディ・スーツ**も含まれる。上下続き、セパレートなど形態は様々。インナーの他、運動時にも着用される。

ユニタード
unitard

上下続きの肌に密着したウェアで、足首まで脚を覆い、手首まで覆う袖があるものも多い。ラテックスやポリ塩化ビニル（PVC）など、伸縮性の高い様々な素材が使われる。キャット・スーツ（catsuit ／ p.58）も同義ではあるが、キャット・スーツの場合、よりフェティッシュなスタイルのものを示す傾向がある。ユニタードに対して、レオタードは脚を覆わない点が違う。体操競技選手やアスリート、曲芸師や映画のヒーロー役などの着用を見かける。

全身タイツ
zentai

頭から足先まで全身を覆う伸縮性の高いボディウェア。顔面や手のみ開いたものや、頭部以外を覆ったタイプも多い。全身タイツの略、**ゼンタイ**（zentai）が世界的に通用する呼称。

水着

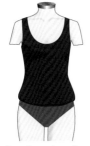

ブルゾン・タンキニ
blouson tankini

トップ側のウエスト回りがルーズなシルエットのタンキニ。気になる下腹部をカバーできる。

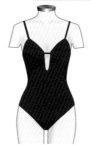

キーホール
keyhole swimwear

トップのバスト間や、トップとボトムの間に空きがあるデザインの水着。「いないいないばぁ」の意を持つ**ピーカブー**（peekaboo）とも呼ばれる。

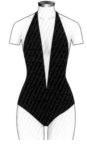

プランジング
plunging swimwear

バスト間に非常に深い切れ込みがあるワンピースタイプの水着。プランジ(plunge)は「突っ込む、飛び込む」の意。

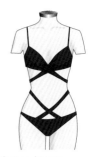

クリスクロス・ビキニ
criss cross bikini

トップのバスト下や、ボトムのウエスト部が交差したビキニタイプの水着。

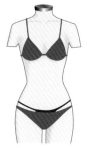

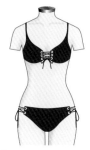

レイヤード・ビキニ
layered bikini

重ね着したビキニ。（主に）ボトムの内側に、より露出度の高い水着を見えるように着用することで、はみ出した印象を与え、セクシーさが演出できる。名称のレイヤードは英語で「重ねる」の意で、重ね着用の内側に着用する水着を示したり、重ね着に見えるようにデザインされたビキニ、また、着こなし自体を示す場合もある。実際の重ね着に対し、デザインで重ね着したように見せるタイプは**フェイク・レイヤード・ビキニ**とも呼ばれる。

レースアップ
lace-up swimwear

紐を交互にして締め上げ（編み上げ）たデザインが入った水着。ビキニだけでなく、ワンピースでも多く見られる。レースアップのデザインがあるのは、バスト間だけでなく、背面や、ボトムの側面など様々で、セクシーながら少しスポーティー、ヘルシーな要素があって、人気が高い。

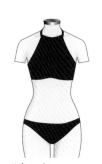
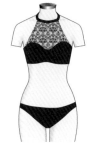

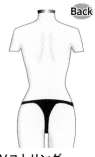

ハイネック
high neck swimwear

バスト部分を高い位置まで覆う水着。ホールド力が高く安心感がある。レースなどで透け感を出したデザインも見られる。首にかけるタイプが多く、その場合は、**ハイネック・ホルター**(high neck halter) との表記も見られる。

Vストリング
V-string

バック上部がV字型の小さな逆三角を描く、ボトムの水着や下着。Tバックの一種で、**Vバック**とも呼ぶ。ソング、タンガと類似。

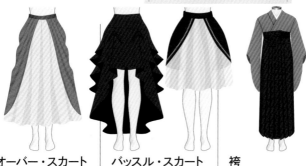

オーバー・スカート
over skirt

スカートやボトムスの上に着用するスカートの総称。多くは後部や側部を覆うスカートで、巻いて着用する。最初から二重に作られたスカートの上側のものを指すこともある。

バッスル・スカート
bustle skirt

バッスルスタイルのイメージに作り上げたスカートの総称。バッスルはスカート内部の、ヒップの後ろに入れられた腰当で、本来はヒップラインを美しく見せることが目的。

袴
はかま

日本の男女の伝統的な衣服。腰や胸辺りで結んで留める。現在の袴は、スカートタイプの**行灯袴**(あんどんばかま)と乗馬ができるズボンタイプの**馬乗袴**(うまのりばかま)の2つに大きく分かれ、主に祝い事や式典、武道や芸能、神官など伝統文化の世界で着用。

コルセット・スカート
corset skirt

コルセットと一体化したスカート。ハイウエスト・スカートよりもさらにウエスト周りのシルエットを美しく、ウエストを細く足を長く見せるスタイルアップ効果がある。

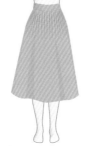

フル・スカート
full skirt

ウエスト部分にギャザーを入れたり、マチを入れてフレアにしたりして裾幅が広く取られた、ゆったりとしたシルエットの長めのスカート。

ダーンドル・スカート
dirndl skirt

筒状の布の腰部分にギャザーを寄せて絞ったスカート。名称はバイエルンやチロル地方の女性の民族衣装「ダーンドル」から。現在は単にこの形状、デザインのスカートを広く示すことが多い。**ディアンドル・スカート**とも呼ぶ。

ハンカチーフ・ヘム・スカート
handkerchief hem skirt

裾のライン(ヘムライン)が、ハンカチーフの角を斜めに垂らしたようになったデザインのスカート。動きや変化を感じさせ、しなやかな素材で作られることが多い。**ハンカチーフ・スカート**とも呼ぶ。

イレギュラー・ヘム・スカート
irregular hem skirt

裾のラインが、左右や前後で非対称だったり、水平ではなく凹凸の変化があったりするデザインのスカート。**イレヘム**や、単に**ヘムスカート**と略して呼ばれることもある。

プレーリー・スカート

prairie skirt

ウエスタンファッションの１つ。19世紀の北アメリカでの西部開拓時代を思わせるスカート。全体的に広がりがあり、一段か複数段のフリルがあって、手縫い風の仕上がり。

サイド・プリーツ・スカート

side pleats skirt

側面だけがプリーツになったスカート。両側面ではなく、片側だけがプリーツになったものも見られる。サイドプリーツには、ひだの向きを1方向にとったプリーツ（追いかけひだ）の意味もある。

ラップ・スカート

wrap skirt

（主に長方形の）一枚の布を巻き付けるように着用する、もしくはそう見えるスカート。世界的に民族衣装でも多く見られ、地域により留める場所や巻き方のバリエーションは多いが、脇で重ねて留めるのが代表的。調節しやすく、動きやすいのが特徴。**ラップ・アラウンド・スカート**（wrap around skirt）の略で、ラップ、ラップ・アラウンドは英語で「包む、包み込む」の意。日本語では**巻きスカート**。サロン・スカート、パレオ・スカートもこの一種。

ボールルーム・スカート

ballroom skirt

たっぷりとフレアを入れ、裾が広がってしなやかに動くように、ダンス時のシルエットや動きを重視したスカート。ボールルームは、「舞踏室」の意。**ダンシング・スカート**とも呼ぶ。

スイング・スカート

swing skirt

しなやかにひらひらと揺れるスカートで、多くは裾に向かって広がったフレア・スカート。**スインギング・スカート**とも呼ぶ。

トラペーズ・スカート

trapeze skirt

緩やかに裾に向かって広がった、台形のシルエットを持つスカート。トラペーズは仏語で「台形」の意。

キルティング・スカート

quilting skirt

保温性やデザインのために、2枚の布の間に綿や羽毛などを挟んで縫い合わせたキルティング生地のスカート。少し広義になるが、詰め物をした生地でできたパディング・スカートと、ほぼ同意。

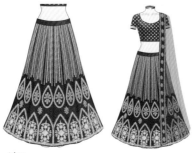

ガーグラ
ghagra

インドやパキスタン周辺で着用される、くるぶし～フロア丈程度の長丈の、裾に向かって広がった伝統的なスカート。極彩色で煌びやかな刺繍が施されたものが多い。通常、腰辺りの低い位置で穿くため、ウエストは露出する。チョリ・ブラウスと合わせる事が多い。**レヘンガ** (lehenga)、**ラチャ** (lacha) とも呼ぶが、元々は普段使いをガーグラ、パーティーで使う刺繍などが豪華なものをレヘンガと呼んでいた。現在はひとくくりにすることも多い。チョリとセットで**ガーグラ・チョリ** (p.159)、レヘンガ・チョリとも呼ぶ。

フラメンコ・ヘム
flamenco hem

スペインのフラメンコ・ダンス用のスカートに見られる裾のデザイン（ヘム・ライン）。ギャザーを入れた数段重ねで波打つようなラインが特徴。80年代後半のスペイン・ブーム時に注目された。

デタッチャブル・スカート
detachable skirt

着脱可能なスカートの総称。後付け可能なトレーン（引き裾）タイプのスカートを着脱することで、ミニとロングの切り替えが可能なドレスとして、ウェディングの場で見られる。

マミアン・スカート／馬面裙
mamian skirt / mamianqun

両側面にプリーツがあり、巻き付けて穿く清王朝時代の中国の伝統的なロングスカート。2022年にDiorが発表したスカートが、この伝統衣装の盗作だと騒ぎになったことでも知られる。外観はサイド・プリーツ・スカート(p.39)と類似。

ルンギー
lungi

インドやインド周辺で男女共に着用される伝統的な1枚布（筒状もある）のボトムス。多くは腰に巻いて長いスカートのように着用。巻き方、留め方は地域性が強く、柄も性別、地域性がある（無地、チェックやストライプ柄が多く見られる）。

サスペンダー・スカート
suspender skirt

両肩から吊り下げるためのベルト（サスペンダー）でウエスト部分を留めて着用するスカート。日本語では**吊リスカート**。

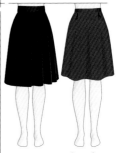

ハーフ・スカート
half skirt

大きく2種類ある。丈が膝程度（半分）のスカートと、途中で切り替えたりカットされたスカート。半分だけプリーツが入ったものや、素材や色を変えたものなど、バリエーションは幅広い。

エッグ・シェイプド・スカート
egg shaped skirt

卵の形を思わせる、ウエストと裾が絞られて丸みを帯びたシルエットのスカート。

カウル・スカート
cowl skirt

サイドに何段かのドレープができるようなたるみを持たせたタイプのスカート。ドレープ・スカートの1つ。

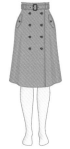

トレンチ・スカート
trench skirt

トレンチ・コートを思わせるデザイン（ダブルのボタンやベルト、フラップ付きポケットなど）のスカート。丈は膝下から長めが多いがミニ丈も見られる。色はトレンチ・コート同様、ベージュが代表的だが、他の色もある。

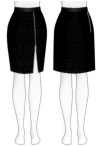

サイド・ジップ・スカート
side zip（zipped）skirt

側面にファスナーを設けたスカートの総称。着脱のためのウエスト側部のファスナー、スリットの深さを調節するための裾から側面や脚部の上辺りのファスナーなど、部位や用途でバリエーションがある。

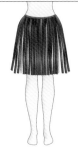

グラス・スカート
grass skirt

樹皮や長い葉で作ったスカート、もしくはそれを模した細い布などを束ねたスカート。アフリカにも見られたが、ポリネシアを起源に持つハワイのフラのスカートは、**パウ・スカート**の名でも知られている。別称**リーフ・スカート**。

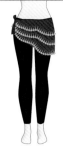

ヒップ・スカーフ
hip scarf

ベリーダンスなどで見られる腰に巻くスカーフのこと。へその下に巻き、横で留めるスタイルが代表的で、色鮮やかなものや装飾性の高いものが多く見られる。ここでは、形状と着用位置からスカートに分類した。

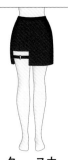

ガーター・スカート
garter skirt

複数のタイプがある。スカートをカットした部分にベルトを付けて、ガーター・リングのように見せるスカート、太ももに付けたガーター・リングが見えるようにカットされたスカート、スカートとガーターベルトが一体化したものなど。

ランニング・スカート
running skirt

ランニング時に着用する丈の短いスカート。ヒップラインを隠せるが運動で回転（ズレる）しやすいため、現在はパンツタイプが主流。米国で生まれ、2000年代末のランニングブーム時に流行。内部に短いパンツを付けたものも多い。

ガールフレンド・デニム
girlfriend jeans

ボーイフレンドに借りたシチュエーションを思わせる、ダボっとした大きめサイズで長い裾をロールアップした着こなしが多い「ボーイフレンド・デニム」のシルエットを、女性らしくアレンジしたデニム・パンツ。2016年頃から流通している。腰回りは余裕があり裾に向かって絞られたテーパード・パンツのシルエットのため、細くすっきりとして、裾はロールアップや、切りっぱなしで少し短めになったものが多い。

ダメージ・ジーンズ
damage denim pants

膝や太もも周辺に（砕石混入の洗い加工などで）意図的に糸切れや穴、裂け目などのダメージ加工を施して、使用感やビンテージ感を加えたデニム・パンツ。

デストロイド・ジーンズ
destroyed denim pants

ダメージ・ジーンズとほぼ同意の、ダメージ加工を施して使用感を加えたデニム・パンツだが、よりダメージ感が強いものが多い。名称のデストロイドは、「破壊された」の意。

Back

アイビー・リーグ・パンツ
Ivy League pants

米国のアイビーカレッジの男子学生が好んで着用したパンツ。細身のストレートでノータック、後ろポケットのスクエア・フラップ、バック・ストラップ（シンチ・バック）が付いている。このパンツの上から裾までが同じ太さに見えるストレートなシルエットを、パイプド・ステム（piped stem）と呼び、アイビー・リーグ・パンツの特徴として知られている。

サイド・パネル・パンツ
side panel pants

側面に幅広の帯や切り替えがあるデザインのパンツ。

ドロスト・パンツ
drawstring pants

ウエストをベルトではなく紐で締めて着用するパンツの総称。イージー・パンツと近い意味合いだが、イージー・パンツの方が広義で、紐以外にゴムでウエストを締めるタイプも含む。

ハリウッド・ウエスト
Hollywood waist

上端よりも低い位置にベルトループが付いた極端なハイライズの腰部を特徴とするパンツや、そのデザイン。1930〜40年代頃、アメリカ西海岸で流行。別称**ハリウッド・トップ・トラウザーズ、カリフォルニア・ウエストバンド**。

ペーパーバッグ・ウエスト
paperbag waist

ハイウエストの穿き口から少し下をベルトで絞ることで、紙袋を束ねたような形状になったウエストタイプや、そのボトムス。

ダブル・ウエスト
double waist

ウエスト部分が二重になっているパンツや、そのデザイン。パンツを重ねて穿いているように見える。デニムで多く見られる。

コルセット・パンツ
corset pants

コルセットと一体化したパンツ。ハイウエスト・パンツよりもさらにウエスト回りのシルエットを美しく見せることができる。

ドレーンパイプ・パンツ
drainpipe pants

排水管（ドレーン・パイプ）を思わせる丈が長く、細いストレートのパンツ。

ラッパズボン
rappa zubon

膝から下に広がりがあり、釣鐘（ベル）の形に似ているパンツ。ベルボトム、パンタロンと類似。

エレファント・パンツ
elephant pants

裾に向かって広がったパンツ。ベルボトム・パンツの一種。くるぶしが見える程度の長さが多い。象の足のように下に向かって広がっていることからの名称で、フランス語の「象の脚」を意味する**パット・デレファン**とも呼ばれる。また、象の足のように太いという意味で、太めのワイドパンツを示す場合もある。

モロッコ・パンツ
Moroccan pants

モロッコの民族衣装をイメージした、ウエストにギャザーが入り膝辺りが広いゆったりとしたパンツ。裾が絞られたものが多いが、裾に向かって広がったものやサルエル・パンツのように股下が下がったものも見られる。

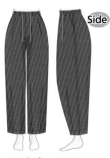

Side

ヒザデル・パンツ
H.D. Pants

繰り返しの着用で膝の生地が伸び、膝が少し前に出るさまを意図的にシルエットに取り入れたパンツ。ブランドNEEDLES（ニードルズ）のワイドパンツとして、デザイナー清水慶三氏により世に広められた。

レイヴ・パンツ
rave pants

1980年代に広がったレイヴ・ダンスで着用される、腰から裾までが筒のように太くダボっとした長丈のパンツ。**レイパン**と略されることも多い。

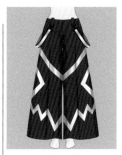

ファット・パンツ
phat pants

1980年代に広がったレイヴ・ダンスの1つである、メルボルン・シャッフル・ダンスで着られる腰から裾にかけて大きく直線的に広がるシルエットのパンツ。レイヴ・ダンス用のパンツを略したレイパンの1つ。

バナナ・カーゴ
banana cargo

脚部を湾曲させることで、着用時に脚のラインが綺麗に脚長に見えるバナナ・シルエットを特徴とするカーゴ・パンツ。**美脚カーゴ**の名も見かける。

コックピット・パンツ
cockpit pants

軍用機の操縦士が着用するパンツ。フライト・パンツとほぼ同意だが、座った状態が前提なので前面（や側面）にポケットが付くのが特徴。裾部分がベルトやファスナーで調整できるものも多い。英語では flight pants（フライト・パンツ）に該当。

コンバット・パンツ
combat pants

兵士が陸上戦闘時に着用するパンツ。臀部や膝周辺のゆとり、伸縮性のある生地、膝当て（ニー・パッド）が付き、裾はブーツの上からマジックテープなどで密着して留め、内部への侵入物を防げるようになっているものが多い。同様の特徴のパンツは、サバイバルゲームでも多く使用される。ほとんどに膝当てが付くため、**ニーパッド・パンツ**（knee pads pants）とも呼ばれる。

ＵＦＯパンツ
UFO pants

ダンサーやストリート系の若者が着用する、非常にワイドで動きやすいパンツ。軍用パンツをアレンジしたカーゴ・パンツのようなシルエット。側面のカーゴ・ポケットから出ているストラップはブラックライトに反射するリフレクターで、暗い場所で目立つ。膝にプリーツが入って可動性を高めたものや、膝下で切り離せるものも。サスペンダー付きは肩にかけず垂らして着用。**UFO カーゴ・パンツ**や、**ウインド・パンツ**とも言う。名称の由来は、オリジナルがアメリカの UFO コンテンポラリー社のためと推測される。

ハカマ・パンツ
hakama pants

日本の伝統的なボトムスである袴をモチーフとしたかなり幅広のワイドパンツ。長丈でサイドから内に折られた大きめのプリーツが入ったものも多い。

ウインド・パンツ
wind pants

シルエットがゆったりした軽量で動きやすいパンツ。足首丈で、ウエストを紐で締める。ウインドブレーカーと合わせるナイロン系の軽量パンツを示すことが多いが、**UFO パンツ**を示すこともある。

チュリダー・パンツ
churidar pants

シルエットがスリムで、生地がバイアス（織り方向に垂直ではなく斜め）にカットされていることで自然な伸縮性があり、足首辺りにたるみがあるパンツ。インドやアジア周辺で着用される。チュリはバングル（留め具のないブレスレット）のことで、バングルを重ねたように見えることからの名称。**チュリダール** (churidars) とも言う。

もんぺ
モンペ

腰回りがゆったりとし、裾が絞られた（主に女性が着用する）日本の作業用パンツ。地域により多くの呼び名があり、**山袴**（やまばかま）、**雪袴**（ゆきばかま）、**軽衫**（かるさん）とも呼ばれる。

パジ
paji

朝鮮民族が着用する、ズボンの形をした伝統的なボトムス。ゆったりとしたシルエットで裾が絞られているものが多い。男性の場合はチョゴリ（上衣）と合わせ、女性の場合はチマを着る時の下ばきとして着用する。**バチ**とも表記。

カーフレングス・パンツ

calf length pants

ふくらはぎ辺りの丈のパンツの総称。多くはふくらはぎの中程の丈のパンツで、この場合は**ミッドカーフ・パンツ**(mid calf pants) と同じものを示す。カーフは「ふくらはぎ」の意。

ハーフ・パンツ

half pants

中間丈のパンツの総称ではあるが、膝上丈のパンツを示すことが多い。

タップ・ショーツ

tap shorts

裾が少し広がった丈が短いパンツの呼称の1つ。現在では、インナーであるペチコートのパンツ形状のものを、タップ・ショーツやタップ・パンツと呼ぶことが多い。

デザート・ショーツ

desert shorts

砂漠 (デザート) 地帯で兵隊が着用した膝上丈程度の短めのパンツ。迷彩柄やベージュのものなどが見られる。

ブラカエ

braccae

古代ガリア人の、主に膝下丈 (足首丈も) の紐で留められたウール製のパンツ。動きやすさから古代ローマでも後に乗馬や兵士の服に取り入れられたが、蛮族の衣装、紐で縛ると健康や柔軟性に悪いと、ローマ人には素直に受け入れられなかったとか。

トレアドール・パンツ

toreador pants

七分丈程度のスリムなシルエットのパンツ。スペインの闘牛士のパンツがモチーフだが、多くは女性用。1950年代頃から見られる。トレアドールは闘牛士全体を示し、馬に乗って槍を使うのがピカドール、剣を使う主役級はマタドール。

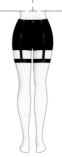

ガーター・ショーツ

garter shorts

ショーツ (丈の短いパンツ) に靴下留めのストラップが付いたもの。実際に靴下を留める目的のものもあるが、ガーター・ベルトを付けただけの装飾的なものも多い。**ガーター・パンツ**とも呼ばれるが、その場合、よりアウターとしての要素が強くなり、パンツの丈も長めになる。同様の形状でインナーに近いものは、**ガーター・パンティ** (garter panties) や、**ガーター・ブリーフ** (garter brief) とも呼ばれる。

スカッツ
skirted leggings

レギンスの上にスカートを重ね着したように縫い合わせて一体化させたボトムス。スカート・レギンスとして大人用も見られるが、基本は子供用で、女の子がスカートでしゃがんだ時にパンツが見えないようにスパッツとスカートを縫い合わせて商品化したとされる。名称はスカートとパンツ、スパッツを合わせた造語で、和製英語。

サイクル・パンツ
cycling shorts

自転車に乗る時に着用するパンツ。お尻の部分にパッドや補強、動きやすいカッティングや伸縮性があったり、サイズに少し余裕があったり、空気抵抗を受けないように体にぴったりフィットするなど、快適に乗るための工夫がされている。形状にはバリエーションがあるが、太もも辺りの丈で密着したものが代表的。

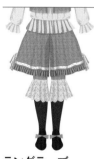

ラングラーブ
rhingraves

17世紀半ばに、ダブレットと共に着用された男性用のパンツ。フリルなどが装飾された非常に幅が広く短めのパンツで、キュロットの上に穿いた。

トランク・ホーズ
trunk hose

16〜17世紀に、スペインを中心としたヨーロッパで着用された、太ももの中程まで詰め物で大きく膨らませ、切り込み（ペーン）が入った男性用の半ズボン。タイツ（ホーズ）の上に着用した。

ガリガスキンズ
galligaskins

16〜17世紀の男性に着用された、ゆったりとした半ズボン。後にイギリスでは、革製のレギンスも示すようになる。**ガスキンズ**（gaskins）と略す場合もある。

タイ・ベルト
tie belt

バックルを使わず、結んで留めるベルト。結び方によってバリエーションも多い。ネクタイの生地で作られたベルトを示すこともある。

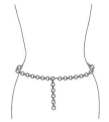

チェーン・ベルト
chain belt

鎖状のベルト。固定目的ではなく、シルエットの調整や、装飾品としての性質を持つものが多く、緩めに巻く着用が多い。金属とレザーを配列したもの、プラスチック製など、形状や大きさも種類が多い。

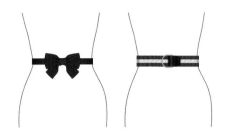

リボン・ベルト
ribbon belt

リボンを結んだようにして留めるベルト（左のイラスト）や、リボンに見える布地（多くはストライプ入り）の帯を使ったベルト（右のイラスト）などを広く示す。後者のタイプで、帯は布地でバックルとの連結部が皮革製になった、サーシングル（「馬の腹に巻く腹帯」の意）・ベルトもリボン・ベルトと呼ばれることがある。

オビ・ベルト
obi belt

日本の伝統衣装である着物の帯を思わせるような、非常に幅が太いベルト。

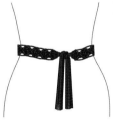

マクラメ・ベルト
macrame belt

紐を装飾的に結ぶマクラメの技法によって作られたベルト。マクラメはアラビア語で房、紐を意味する「ミクラマ」が語源とされ、船乗りや漁師、織物などの紐を結ぶ伝統技術から発展した装飾技法。

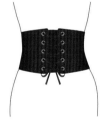

コルセット・ベルト
corset belt

元々はウエストを細く見せる補正用のインナー「コルセット」を、衣類の上からつけられるように作られた幅広の装飾ベルト。ウエストを締めて細く見せるだけでなく、ウエストをマークすることでメリハリが付き、スタイルをよく見せる。

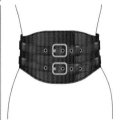

キドニー・ベルト
kidney belt

腰周辺を広く保持して骨格や内臓の余分な動きを抑えたり、腹部を守るための幅広のベルト、またはそれらがモチーフのベルト。腹部の保温効果を期待したものもある。キドニーは「腎臓」の意。

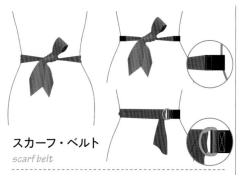

スカーフ・ベルト
scarf belt

ベルトのように巻いて使うスカーフの使い方以
外に、スカーフで巻いたように見えるベルト
（左のイラスト）や、スカーフを一部として使う
ベルトも示す。一部にスカーフが使われている
ベルトとしては、両端にスカーフ状のものが付
いていて縛ることで留めるベルト（右上のイラ
スト）や、スカーフをダブル・リングを通して
端を固定して使うタイプ（右下のイラスト）な
どを見かける。

ゴム・ベルト
stretch belt

バンド部分が伸縮性のある素材でできたベル
ト。バックル部は金属や皮革製になったものが
多い。締め付けが強くなくフィット感がある。
右のイラストのように、パンツのベルト・ルー
プに留めてバックルを使わないものも見られ、
その場合は**ノーバックル・ベルト**とも呼ばれ
る。**ストレッチ・ベルト**（stretch belt）、**エラス
ティック・ベルト**（elastic belt）とも呼ばれ
る。

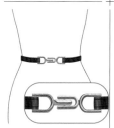
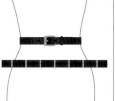
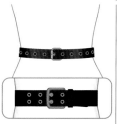

ビット・ベルト
bit belt

バックル部がくつわ
（ビット／手綱を付
けるために馬の口に
かませる金具）のデ
ザインになったベル
ト。細めのレザーベ
ルトが多い。また、
ビットをバックルと
してではなく装飾と
して付けられたベル
トを示すこともあ
る。

ポロ・ベルト
polo belt

皮革に階段状の菱形
の刺繍が施された、乗
馬時に見かけるベル
ト。南米のポロ文化に
ルーツを持ち、**ガウ
チョ・ベルト**とも呼ば
れる。刺繍はパンパダ
イアモンドと呼ばれ、
アルゼンチンのポロ競
技場を見下ろすアンデ
ス山脈を反映させた
もの。

アイレット・ベルト
eyelet belt

ハトメの主張が強い
ベルトを広く示す。丸
いハトメが一列もしく
は二列並び、金属製の
バックルが付いたシン
プルなものが多い。
別称**グロメット・ベル
ト**（grommet belt）、
二列に並んだもの（下
のイラスト）は**二つ穴
ベルト**、**ダブルピン・
ベルト**とも呼ばれる。

スカート・ベルト
skirt belt

スカートにつけるベ
ルトを広く示すが、
シワができたり、プ
リーツが乱れたりし
ないようにスカート
の丈を調整するため
のベルトを示すこと
が多い。イラストは、
バックル部がだるま
環になった女子学生
の制服でよく目にす
るタイプ。

シルエット

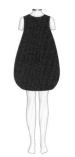

バルーン・ライン
balloon line

胸からウエストまで
は絞られ、スカート
が膝辺りの裾にわ
たって風船のように
広がって、裾でつぼ
められたシルエット。

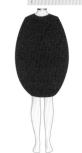

オーバル・ライン
oval line

膨らみがあって、卵
の殻のような楕円形
のシルエット。**エッグ
シェル・ライン**とも
呼ぶ。

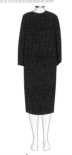

アンプル・ライン
ample line

適度にゆとりのあるシ
ルエット。ルーズフィッ
トとほぼ同意。アンプ
ルは「広い、広大な」の
意。1970 年代のビッ
グルックの流行後、1
つのスタイルとして定
着。オーバーサイズや、
タックやギャザーを入
れたものが見られる。

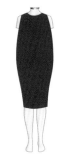

スピンドル・ライン
spindle line

「紡錘」を意味し、腰
周辺が膨らみ、上下
の肩や裾が細まった
シルエット。1957 年
に Christian Dior（ク
リスチャン・ディオー
ル）が発表した。

サック・ライン
sack line

ウエストラインに切
り替えがなく、袋
（サック）のように全
体が寸胴の形をした
シルエット。このシ
ルエットを持つドレ
スをサック・ドレス
と呼び、1960 年代に
世界的に流行した。

シフト・シルエット
shift silhouette

ウエストラインに切
り替えがない、ゆっ
たりとしたシルエッ
ト。

ボックス・シルエット
box silhouette

ジャケット、トップス
などで見られる、少し
広めでウエスト部の
絞りがほとんどない
寸胴のシルエット。**ボ
クシー・ライン**（boxy
line）とも言う。動き
やすく、シンプルな着
こなしで、見えない部
分をスマートに見せる
効果がある。

ビッグ・シルエット
big silhouette

主にトップスで、ゆっ
たりとした大きなシル
エット、もしくはそう
見える着こなし。一
回り大きめのサイズ
を意図的に着て、そう
見せる場合もある。
TPOに合わせて、だ
らしなくなり過ぎない
工夫が必要。

ベル・ライン
bell line

ウエストから下がベル（鐘）のように広がったシルエット。

エンパイア・ライン
empire line

胸下あたりのハイウエストで切り替えられ、裾までは長くゆったりストンと落ちるシルエット。**アンピール・ライン**とも言う。

プリンセス・ライン
princess line

本来は、縦（上下）の切り替えだけでウエストを絞り、裾に向かって広がりを持たせたシルエット（左のイラスト）だが、（主にウェディング・ドレスにおいて）上半身をフィットさせ、ウエストから下を大きく広がりを持たせたシルエット（右のイラスト）も示す。

フィット・アンド・フレア
fit and flare

トップス（上半身）は体にフィットさせ、ウエストにかけて絞り、スカートは裾を広げてボリュームを持たせたシルエット。50年代を代表する女性らしく上品さをアピールするクラシックスタイル。

Xライン
X line

肩は広がり、体の中心付近にあるウエストは絞り、裾に向かって広がったアルファベットの「X」を思わせるシルエット。広がりのあるワイドパンツやスカートで、メリハリや細見えを演出できる。

Yライン
Y line

アルファベットの「Y」を思わせるシルエット。肩の位置では広がりがあって、ウエストに向かって絞られ、裾はそのまま長く細くぴったりとしている。

Tライン
T line

短めの袖が身頃に直角に付き、身頃と合わせてアルファベットの「T」を思わせるシルエット。Tシャツ、もしくはTシャツを長くしたような形。

アワーグラス・ライン
hourglass line

ウエストを極端に絞って、バストやヒップ部分を強調したシルエット。アワーグラスは「砂時計」の意。

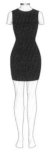

ボディ・コンシャス
body conscious

カットのテクニックや伸縮性のある素材を使った、体の線に沿うような、もしくは強調するようなシルエット。しばしば**ボディコン**と略される。名称は「身体を意識した」という意。1960年代末に生まれ、バブル期を象徴するファッションスタイルとして1980年代に流行した。ウエストを太いベルトで細く締め、スカートはタイトで丈は短め。ロングヘアを同じ長さに切りそろえたヘアスタイル「ワンレングス」と共に「ワンレン・ボディコン」と呼ばれ、ブームを生んだ。

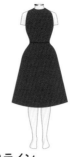

8ライン
8 line

ゆったりとしたなで肩、絞られた細いウエスト、広がったボトムスによってできる数字の「8の字」のようなシルエット。1947年にクリスチャン・ディオールが8（ユイット）と名付けて発表した。

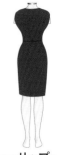

チューリップ・ライン
tulip line

なだらかな肩と膨らみを持たせたバストライン、ウエストから下は茎のように細く絞られた、チューリップを思わせるシルエット。

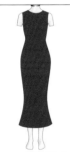

マーメイド・ライン
mermaid line

膝辺りまでは体型にフィットし、裾に向かって人魚の尾ひれのように広がったシルエット。トランペット・ラインと類似。

トランペット・ライン
trumpet line

膝辺りまでは体型にフィットし、裾に向かって楽器のトランペットのように広がったシルエット。マーメイド・ラインと類似。

スレンダー・ライン
slender line

スカート部分に広がりがなく全体的にぴったりと体に沿う細身のシルエット。スレンダーは「ほっそりした」の意。**ボリュームレス**や**ペンシル・ライン**とも呼ばれる。

Iライン
I line

アルファベットの「I」を思わせる全体的に細長く凹凸が少ないシルエット。ペンシル・ラインとほぼ同意。

シース・ライン
sheath line

刀の鞘を思わせる長く細いシルエット。

コラム・シルエット
column silhouette

円柱（コラム）を思わせる、凹凸が少ない直線的でほっそりとしたシルエット。主にドレスで見られる。シース・ラインとほぼ同意。

Hライン
H line

ベルトや切り替えなどでウエストラインを持ちながらも、絞らずに開放することで、アルファベットの「H」を思わせる形をしたシルエット。1954年にクリスチャン・ディオールが発表した。

Aライン
A line

アルファベットの「A」の形状を思わせるシルエット。肩の位置では狭く、裾に向かって広がる。テント・ライン、トラペーズ・ライン、トライアングル・ラインと類似。

テント・ライン
tent line

三角形のテントの形状を思わせるシルエット。肩の位置では狭く、裾に向かって広がる。Aライン、トラペーズ・ライン、トライアングル・ラインと類似するが、裾の広がりが大きいものを示すことが多い。

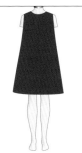

トラペーズ・ライン
trapeze line

肩の位置では狭く、裾に向かって広がった台形のシルエット。テント・ライン、Aライン、トライアングル・ラインと類似。

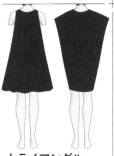

トライアングル・ライン
triangle line

肩の位置では狭く裾に向かって広がった三角形のシルエット。裾はフリルが施されているものが多い。Aライン、テント・ライン、トラペーズ・ラインと類似。また、逆三角形のシルエットも示す。

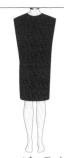

ウエッジ・ライン
wedge line

トップスには広がりがあり、裾に向かって絞られたシルエット。ウエッジは「くさび」の意。Vラインとほぼ同意。

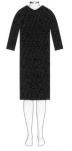

アロー・ライン
arrow line

なだらかな肩のラインと、直線的なボディラインのシルエット。1956年にクリスチャン・ディオールがコレクションで発表し、矢印ラインを意味する仏語「リーニュ・フレーシュ」の頭文字から、Fラインとも呼ばれる。

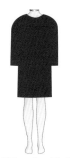

マグネット・ライン
magnet line

U字磁石（マグネット）を思わせる、U字を上下反転させたようなシルエット。肩回りは緩やかで袖や身頃はストレートのものが多い。

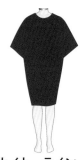

カイト・ライン
kite line

菱形の凧（カイト）を思わるシルエット。袖がゆったりとしており、身頃は裾に向けて少し絞られたものが多い。

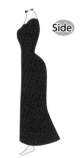

Side

S字型シルエット
S-bend silhouette

横から見るとS字のようになるシルエット。丈が長めで、コルセットでウエストを極端に細く絞り、胸と腰を張り出させて強調したスタイル。1900年前後に流行。

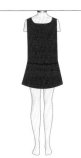

チャールストン
charleston

袖がなく、ゆったりとした身頃と、ローウエストでの切り替えを特徴とするシルエット。名称は、1920年代に流行したダンスの名前に由来。

フレア・アンド・チューブ
flare and tube

トップ側にフレアを入れて裾に向けて広がりを持たせ、ボトム側を絞って筒状にしたシルエット。**フレア・アンド・タイト**とも呼ぶ。

スカートの長さ

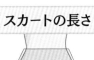

マイクロミニ
ミニ
膝上丈
膝丈
膝下丈
ミディ/ミッドカーフ/ティーレングス
ミモレ
ロング
マキシ/フル・レングス/アンクル丈
フロア丈

ここでは細かく長さを分けましたが、あまり厳密ではなく、資料によって表記に若干違いがあります。目安としてご利用ください。

フラッパー・ドレス
flapper dress

1920年代にアメリカで流行したフラッパーと呼ばれる、自由奔放な女性が好んだドレス。身頃は直線的なシルエットで膝丈の袖なしが特徴。多くはビーズで繋いだフリンジの装飾が施されていた。

シュミーズ・ドレス
chemise dress

19世紀初頭に流行した胸下で切り替えたエンパイア・ライン(p.51)のドレスや、肩から紐で吊る肌着のシュミーズ (p.32) に近い形のドレス。前者は**シュミーズ・ローブ**、後者は**スリップ・ドレス**とも。ウエストやヒップを強調せずナチュラル。

ボール・ガウン・ドレス
ball gown dress

舞踏会や晩餐会、オペラボール※などで女性に着用される礼服の1つ。肩や腕が露出され、ウエストまではフィットし、スカート部分が大きく丸く広がったシルエットのドレス。スカートの広がりは、内部にクリノリンを入れたりレースを重ねたりして作り出し、ウエストを細く見せながらノーブルさも演出できる。ウェディング・ドレスとしても人気が高い。名称のボールは「舞踏会」の意。**ボール・ガウン**や**ボール・ドレス**と略される。

デルフォス・ドレス
delphos dress

非常に細かく繊細なプリーツが肩から裾まで施された、シルク製のロングドレス。ファッション・デザイナーのマリアノ・フォルチュニによって最初に製作され、動きと共にプリーツによる反射が変わる光を意識した作りと、女性の持つシルエットの美しさを際立たせる特徴で人気を得た。このドレスで見られるような体の線に沿った細かいプリーツを、フォルチュニー・プリーツ（Fortuny pleat）と呼ぶ。

リトル・ブラック・ドレス
little black dress

装飾を抑えた黒1色のドレスのことで、デザインは特に限定しない。元々は喪服としての位置付けだった黒のドレスを、1926年にシャネルが洋装として広めた。以後LBDと略されて、フォーマルからビジネス、オシャレ着の一部としても定着した。日本では喪服のイメージが根強いが、欧米では1枚は持っておく必需品とも言われ、親子で受け継がれることもある。オードリー・ヘップバーンが映画『ティファニーで朝食を』で着用したGivenchy（ジバンシィ）の黒いドレスはよく知られている。

ティー・レングス・ドレス
tea length dress

膝下から足首までの間（多くはふくらはぎの真ん中辺り）のスカート丈をティー・レングスと呼び、その長さのスカートのドレスを示す。現代でも着られる洗練された雰囲気を持つが、20世紀半ばに多く作られた。セミフォーマルなどで多く着られ、古典的なハリウッドのドラマでもよく目にする。名称は1920年代に女性がお茶のテーブルで着ていたためとの説がある。

ブッファン・ドレス
bouffant dress

19世紀中頃に流行し、1970年以降もウェディング・ドレスで見られる、スカートの下にペチコートやフープ（骨組み）を着用してウエストから横に広がるシルエットのドレスや、そのシルエットのこと。スカートの丈は、ティー・レングス（膝下から脛）からフル・レングス（床）が主流。フープ・ドレスと類似し、**ブッファン・ガウン**（bouffant gown）とも呼ばれる。ブッファンは「ふわふわ、ふっくらとした」の意。

ケージ・ドレス
cage dress

体にぴったりと沿った細身のドレスの外側に、透過性のあるドレスやフレームが露出したタイプのドレスが重なった、二重ドレス。ケージは「鳥かご」の意。

Back

バックレス・ドレス
backless dress

背中が大きく露出したドレス。首に紐をかけるホルター・ネックタイプや大きくV字、U字に開いたものなど、デザインは様々。普段使いには勇気がいるが、ウェディングでは人気。ベア・バックとも言う。

ベスト・ワンピース
vest dress

ベストの丈を伸ばしたり、スカートを付けたりしたタイプのワンピース。多くは前をボタンやベルトで留める。

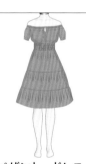

ペザント・ドレス
peasant dress

ヨーロッパの農婦が着るようなドレス。袖はルーズな短めのパフ・スリーブや長袖のペザント・スリーブ、首回りはドローストリングやオフ・ショルダー、ウエストは絞られたものが多い。ギャザー・スカートや民族調の刺繍も見られる。

コルセット・ドレス
corset dress

ドレスの上からコルセットを着けてウエストを細く締めた、もしくはそう見えるようにデザインされたドレス。

スケーター・ドレス
skater dress

フィギュアスケートの衣装デザインを元にしたとされるドレス。上部は体にフィットしてウエストは絞られ、スカートは短めで広がりがある。ノースリーブや短い袖のものが多く見られる。

ワンショルダー・ラップ・ワンピース
one shoulder wrap one-piece

片側の肩から斜めにワンショルダーになり、前で重ね合わせて巻いたように留めるワンピース。斜めの部分が少なめのものは、スカートとして扱うことも多い。

タブリエ
tablier

フランス語で「エプロン」を意味し、家事や収穫、飲食店などの汚れ防止エプロンや前掛け自体も示すが、エプロン形状の後ろ開きのオーバー・ドレスやエプロンのようなワンピースもある。**タブリエ・ドレス**とも言う。

ピーター・トムソン・ドレス
Peter Thomson dress

セーラー・カラーで胸にヨークがあり、ウエストをベルトで絞めるワンピース。ヨークから裾までのプリーツがあるものもある。アメリカ海軍のテーラー出身のピーター・トムソンがデザインし、多くのアメリカの私立高校で制服として採用。セーラー・ドレスの1つ。

Back

サンドイッチ・ボード・ドレス
sandwich board dress

布で前後を挟み脇をベルトなどで留めるタイプのドレス。2枚の宣伝板を体の前後で挟んで肩から紐で吊るすものをサンドイッチ・ボードと呼び、似た構造からの名称。タバードとも構造的には類似。

ガウン・ワンピース
gown one-piece

前をボタンやベルトで留めても、前を開けて羽織っても着られるワンピース。日本独自の呼び方。

ドッキング・ワンピース
docking dress

主にウエスト部分で異なる素材や色に切り替えたり、1枚でありながらトップスとスカートに見えるワンピース。別称**切り替えワンピース**。重ね着しているように見せるものは、**レイヤード風ワンピース**とも言う。

キモノ・ドレス
kimono dress

日本の着物がベースのドレス。直線的なシルエット、ゆったりとした直線的な袖、深く打ち合わせて体に巻き、帯で留めるタイプが代表的。和柄や着物の生地を使ったドレスも示し、その場合は**着物ドレス**の表記が多い。

ブランチ・コート
brunch coat

レディースのルームウェア、家庭着。ゆったりとしたシルエットのワンピースタイプのものを示すことが多い。**ハウス・コート**とも呼ぶ。

ホーム・ドレス
home dress

日常使いのワンピース。体の締め付けが少ないゆったりとしたシルエットで、長時間着ていてもストレスがないのが特徴。**ハウス・ドレス**や**ルームウェア・ワンピース**とも呼ばれる。

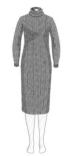

ニット・ワンピ
knit dress

ニット製のワンピース。英語では**ニット・ドレス** (knit dress) と言う。また、長袖のものは**セーター・ドレス** (sweater dress) と表現されることが多い。

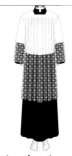

ロシェトゥム
rochet

司教や大修道院長などのキリスト教会の高位聖職者が着用する、白いリネン製の薄いチュニック。宗派により、形状や着用法が少し異なるが、袖や裾がレースで装飾されているものが多い。

キャット・スーツ
catsuit

ラバー（ゴム）、ラテックス、エナメルなどの伸縮性のある薄手の（多くは光沢性のある）素材で体全体をぴったりと覆う衣服。前面や背面をファスナーで開閉するものが多く、下半身はパンツ形状。**エナメル・スーツ**や**ラバー・スーツ**とも呼ばれる。名称は、着用時のセクシーで、しなやかなシルエットが猫をイメージさせるという説や、黒くヌメッとした光沢感のイメージからナマズ（キャットフィッシュ／catfish）に由来するという説など、明確ではない。

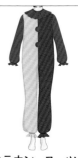

クラウン・スーツ
clown suit

ピエロ（道化師）が着る上下が一体になった衣装。彩度の高い原色の配色や、首回りにひだ飾りが付くものが代表的。

グランジ・ファッション
grunge fashion

1990年代前半に流行した、穴の開いたジーンズやスニーカー、着古して擦り切れたり色落ちしたネルシャツやカーディガンなどを重ね着して、うす汚い感じを意図的に演出したファッションスタイル。米国のロックバンド「ニルヴァーナ (Nirvana)」のカート・コバーン (Kurt Cobain) の服装や、モデルのケイト・モス (Kate Moss) などが流行を牽引した。名称は、英語の俗語で「汚い」を意味するグランジー (grungy) から。

ジャケパン
broken suit

テーラード・ジャケットに共布（同一の生地）ではないパンツを合わせるスタイル。ジャケスラもほぼ同一の意味で使われるが、ジャケパンの方がパンツにジーンズや丈が短いものなどのカジュアルなものまで含まれ広義。ジャケスラはスラックスに限定される。共布の場合はスーツ。日本独自の呼び方で、英語では「崩したスーツ」として、**ブロークン・スーツ**（broken suit）の表現がある。

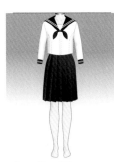

セーラー服
sailor fuku

セーラー・カラーを持つトップス（ミディ・ブラウス）の俗称、もしくはセーラー・カラーを特徴とする学校の制服や海軍の軍服などのスタイル全体を示すことも多い。

ボレロ・スーツ
boléro suit

ボレロ（もしくはボレロと似た、丈が短くフロントを開けて着るジャケット）とパンツ、もしくはスカートを組み合わせたスタイル。

シャネル・スーツ
Chanel suit

フランスのココ・シャネル（Coco Chanel）が1956年に発表した、ツイード生地のジャケットとスカートの組み合わせ。ジャケットは丸くカットされたノーカラーの前開きでカーディガンのようなスタイル、スカートは膝下丈、ジャケットの縁やポケットに施されたブレード、飾りボタンが主な特徴。エレガントで着やすく、現在も人気がある。

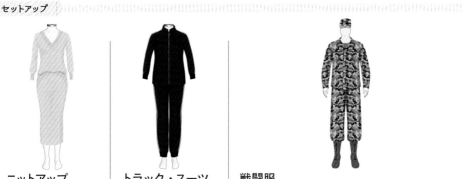

ニットアップ
knit setup

同素材を使ったニット生地の上下の組み合わせ、セットアップを示す日本での呼称（造語）。ボトムはスカートでもパンツでもOK。ワンピースよりも変化がありながら統一感が出る。

トラック・スーツ
track suit

ジャージ（素材）の上下セット。陸上競技のトラックで着る上下という意味からの名称。薄手のものを**シェル・スーツ**とも呼ぶが、こちらは潜水時の防水服シェル・ドライ・スーツを示すこともある。

戦闘服
combat uniform

戦闘用に作られた衣服全般を示すが、多くは軍隊の通常勤務や作業時とは別に、戦闘時の地理に合わせた迷彩や、装備に合わせた仕様を反映させた衣服を示す。基本構成は、帽子、上着、パンツ、インナー、ブーツで、後は環境や任務に合わせて装着が変化する。属する組織や任務によってバリエーションがあり、イラストはその一例。

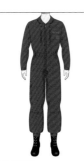

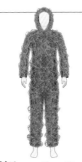

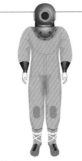

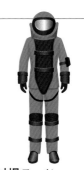

飛行服
flight suit

航空機の操縦者（搭乗者）の衣服。時代や航空機により変わるが、耐火、保温、耐久性を考慮したつなぎ（ジャンプ・スーツ）タイプが多い。軍用は濃い緑色、民間は非常時に発見されやすいよう黄色やオレンジが代表的。別称**フライト・スーツ**。

ギリー・スーツ
ghillie suit

ハンターやスナイパーが、ジャケットやパンツに短冊状の布（スクリム／scrim）や、草木、小枝や糸などを縫い付けて、山間部や草原で視認されにくくするための迷彩服の一種。

潜水服
diving suit

水中活動用の服。スクーバダイビング用、水中土木作業用のヘルメット潜水、深海作業用の大気圧潜水服など、用途で仕様は異なる。イラストはヘルメット潜水用で、外部から空気が送られ長時間水中作業が可能。

対爆スーツ
bomb suit

軍隊や警察などの爆発物処理班が着用する特殊な装備。爆発時に破片や爆風から身を守るために頭部、目、耳防護の強固なヘルメット、内臓の損傷を防ぐ体の前面の保護具などがある。

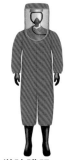

化学防護服
chemical protection suit

病原体や有毒ガス、液体などから身体を守るために、軍隊や警察、医療従事者が着用する特殊な防護具一式。**ケミカル・スーツ** (biochem suits) の表記も見られる。

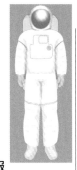

宇宙服
space suit

宇宙飛行士が宇宙空間で活動する時に着用する衣服、装置全般のこと。生命維持機能と気密性を持っている。宇宙船内用と、船外活動用で仕様は異なる。

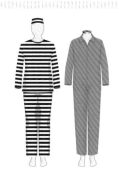

囚人服
prison uniform

受刑者が服役中に刑務所内で着用するように定められた服装。脱走防止や監視のしやすさ、自殺防止のために紐を使わないなどを考慮。映画や漫画、コスプレでは白黒の縞模様やオレンジ色のオールインワンが使われることが多く、囚人服としてイメージが定着しているが、現在日本で実際に着用されているのは、グレーなどのシンプルな通常の服装が多い。**獄衣、受刑者服**とも呼ばれる。

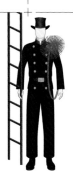

煙突掃除人
chimney sweep's uniform

ドイツ・オーストリア・ハンガリー周辺の欧州で、冬の生活に欠かせない煙突を掃除して幸運をもたらすとされる煙突掃除人（チムニー・スイープ／chimney sweep）の服装の1つ。黒いアウターに金のボタン、シルク・ハットを被ってワイヤーブラシ、梯子を持つのが典型的な姿として知られているが、時代と共に変化している。

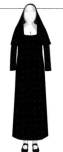

修道服（女性）
nun's habit

キリスト教で修道院に籍を置いて修行する女性の修道士(修道女）の服の1つ。ローブ状のチュニックにウィンプル (p.98) を頭に被り、色は黒や白のモノトーンが基本。肩と胸を覆う幅広の糊のきいた布はギンプと呼ばれる。

おまけ
コートハンガー

白ピケ・ベスト
whilte pique vest

主に、燕尾服に白いボウ・タイと共に合わせる、ノッチ（きざみ）のない襟の付いた白色のピケ素材のベスト。バックレス・ベスト（カマー・ベスト）タイプも多い。ピケは、コットン・ピケなどで見られる「浮出織(うきだしおり)」とも呼ばれる通気性の良い少し凹凸のある生地を示す。

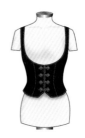

コルセット・ベスト
corset vest

ウエストラインを細く絞るコルセットに肩までのバンドが付いたものや、コルセットで作るような細く絞ったウエストラインのシルエットを持つベストを示す。ウエストを細く絞り、バストやヒップまでのラインを魅力的に見せる点が特徴。バスト部分が開いていることでよりバストを強調しているものもある。ボディスと類似。

アフガン・ベスト
Afghan vest

アフガニスタンで着用される表面に刺繍がされた伝統的なベストの俗称。縁に毛皮のトリミングが施された羊皮（シープスキン）製のもので、同じ特徴の長丈のものはアフガン・コート（Afghan coat）と呼ばれる。また、主にベルベットの黒地に金色などの刺繍が施されたベスト（ワスカット）も、アフガン・ベストと呼ばれることが多い。

ワスカット
waskat

アフガニスタン周辺や南アジアで着られるベスト。単色のもの、金や銀の刺繍が施されたもの、様々なスタイルのカラフルな民族刺繍が施さたものがある。俗称**アフガン・ベスト**。**ワースカット**の表記も見られる。

エプロン・ベスト
apron vest

衣類の汚れを防止するエプロンの形状で腰紐がないタイプのベスト。頭から被るだけで着られたり、前に打合わせがあるタイプが多い。

トレンチ・ジレ
trench gilet

袖なしのトレンチ・コートのようなアウター、ロング・ベスト。ジレとトレンチ・コートを合わせた造語の**ジレンチ**とも呼ぶ。2016年頃注目を集め、以後、季節の変わりめに調整しやすいアウターとしてアレンジが加えられ、バリエーションが展開されている。**トレンチ・ベスト**とも呼ばれる。アウターの1つでもあり、ワンピースとして扱う場合もあるが、袖がないためここではベストに分類した。

ビブ・ベスト
bib vest

よだれ掛けを思わせるベストを広く示す。胸当てが付いたビブ・エプロンや首にかけるバックレス・ベスト、横が開いたタバード（タパード）に似たタイプなど、形状には幅がある。

ビブス
bibs

スポーツのチーム分け用に、ユニフォームの上から着るベスト。メッシュ生地のものが多く軽量、前開きがなくゆったりとしている。高い視認性が必要なため、カラーバリエーションも豊富で、原色系が使われることが多い。衣類の上から着用でき、一目で見分けられるため、ボランティア活動やイベント時のスタッフ、防災訓練の要救助者役など、幅広く利用される。ゼッケンが印刷されていたり、タグが挿入しやすいものも多い。名称は「胸当て」を意味するビブの複数形で、騎士の胸当てに似ていることからとされる。タバード（タパード）と同じものを示す場合もある。

ボディ・アーマー
body armor

銃弾や爆発時の破片、刃物などの攻撃から胸や胴周辺を守るための厚みのあるベストタイプの保護用衣服。兵士や必要に応じて警官、警備員などが着用し、鋼板を覆ったものから、特殊繊維を何重にも重ねたものまでタイプは様々。**フラック・ジャケット**（flak jacket）、**バリスティック・ベスト**（ballistic vest）、**バレットプルーフ・ベスト**（bulletproof vest）とも呼ばれる。日本語では**防弾チョッキ**、**防弾ベスト**。

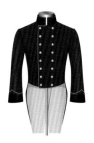

コーティー
coatee

前身頃はウエスト丈で短く、後ろは短いテールが付いた、欧州の軍隊で着用されたぴったりとしたジャケット・コート。18世紀の終わりに膝丈の長いコートから変化し、19世紀中頃には前後とも腰辺りの丈の現在のテーラード・ジャケットと同程度の丈のミリタリー・チュニック（military tunic）に置き替わった。また、以前は女性や幼児が着用する短いコートも示した。

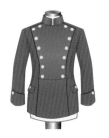

ランサー・ジャケット
lancers jacket

19世紀頃のイギリスの槍騎兵（そうきへい）の制服で見られた丈が短めのジャケット。立襟でダブル・ブレスト、深めの逆台形になった打ち合わせの左右にボタンが配置された。ランサー（lancer）は、槍騎兵のことで、槍（ランス）をもった騎馬兵を意味する。ライダーズ・ジャケットでも見られる深めのダブル・ブレストで、打合わせ部分が斜めになったデザイン（右のイラスト）は、**ランサー・フロント**と言う。

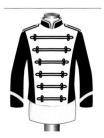

マジョレット・ジャケット
majorette jacket

楽隊の隊長やバトン・トワラーなどが着用するジャケット、もしくはそれらをモチーフとしたもの。

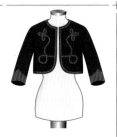

ズアーブ・ジャケット
zouave jacket

1830年にアルジェリアやチュニジア人で編成された、フランス陸軍の歩兵であるズアーブ兵が着用したジャケット、もしくはそれと近い特徴を持つノーカラーでボレロタイプの丈が短いジャケット。

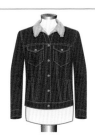

シェルパ・ジャケット
Sherpa jacket

ボア生地を使ったジャケットのことを幅広く示すが、デニム・ジャケットの裏地にシェルパと呼ばれるボア裏地を使って保温性を高めたものが良く知られている。シェルパ（Sherpa）は、アメリカの自動車部品や素材メーカーであるCollins & Aikman（コリンズ＆アイクマン）社が開発したパイル生地で、Sherpaは同社の登録商標。

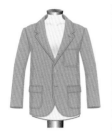

ユニバーシティ・ジャケット
university jacket

打ち合わせの前の裾が斜めにカットされたジャケット。別称**アングルフロント・ジャケット** (angle front jacket)。また、大学のイニシャルロゴ入りスタジアム・ジャンパーを示すこともある。イラストは前者。

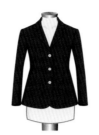

サドル・ジャケット
saddle jacket

乗馬用のジャケットを広く示し、丈が短めなものが多い。テーラードタイプの場合は裾が広がってハイウエスト、シングルブレストが代表的。イラストはテーラードタイプ。**ライディング・ジャケット**とも呼ぶ。中でも、乗馬の競技用のものは**ショー・ジャケット** (show jacket)、**ショー・コート** (show coat)、**上ラン**とも呼ばれ、ラペルやポケットが明るい色でトリミングされたものや、上襟に別布を使用したものもある。

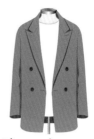

ジャコット
jacot

ジャケット（タイプは様々）に見える外観で、コートに近い防寒性のあるアウター。ジャケットとコートを合わせた日本での造語。季節が変わる時期に着用しやすい。

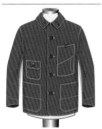

レイルローダー・ジャケット
railroader jacket

1920〜30年代にアメリカの大陸横断鉄道の鉄道員が着ていた作業着で、（主に）デニム地に大きなポケットが付いたジャケット。**カバーオール**の別名。

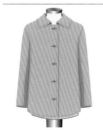

ハーフ・コート
half coat

腰辺りまでの丈のコートの総称。

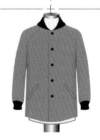

ファラオ・コート
Pharaoh coat

ニットリブ製のショール・カラーとリブ・カフス（リブ編の袖口）、リブなしの裾、ラグラン・スリーブ、スナップ・ボタン (p.128) 留めが特徴の短めのコート。1973年に公開されたアメリカ映画『アメリカン・グラフィティ』でカークラブのファラオ団が着用していたことからの名称。より短いものはファラオ・ジャケットとも呼ばれる。

コーチ・ジャケット
coach jacket

シャカシャカと音がするようなナイロン系の素材でできた、シンプルで襟付きの軽量ジャケット。裾が紐で縛れたり、ゴムが入っていたりする。アメリカン・フットボールのコーチが着用していた。

チャビー・コート
chubby coat

ファーやボアなどを使って丸みを帯びた外見のコート。チャビー（chubby）は、「丸くポチャッとした」の意。

バスク・ジャケット
Basque jacket

ウエストまでの上半身はフィットし、ウエストからは広がるデザインのジャケットのことで、ペプラム・ジャケットに近いシルエット。ウエストを細く想像させる効果がある。

バフコート
buff coat

16〜17世紀に、騎兵や将校が着用した牛や水牛の革などでできた丈夫な軍用コート。単体でも使われたが、多くは鎧の下に着用された。

ヴィクトリアン・ジャケット
Victorian jacket

コルセット着用前提のような細いウエスト、パフ・スリーブ、多くは襟元周辺がフリルやレース、刺繍などで装飾された上着。ヴィクトリア女王時代（1837〜1901年）を思わせるデザイン。通常、パニエなどで広がったスカートと合わせる。

チャイニーズ・ジャケット
Chinese jacket

立襟で、ウエストを絞らず、打ち合わせをフロッグ・ボタン（紐で作ったループと珠のボタン）で留める中国の民族服を思わせるジャケット。クーリー・コート（coolie coat）とも呼ばれる。

馬掛
マーグア

magua

中国の清の時代に着用された男性用のジャケット。腰までの短い丈で、長袖のゆったりとしたシルエット。紐で組まれたボタンで留めた。黄色の黄馬掛は、高位の官吏のみが着用した。

モスキート・ジャケット
mosquito jacket

防虫目的のネット生地（細かいメッシュ）でできたジャケット。通常はフード付きや顔全面を覆えるタイプ。元は軍用だが、アウトドア用としても普及。別称**モスキート・パーカー**、**防虫ネット・パーカー**、**虫よけネット・パーカー**。

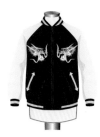

スカジャン
souvenir jacket

日本や東洋テイストの刺繍が入った光沢があるサテン地のナイロン系のジャンパー**横須賀ジャンパー**の略で、和製英語。横須賀に赴任した米兵が支給されたナイロンジャケットに刺繍を入れて持ち帰ったものが人気を得、その後日本（や東洋）テイストの刺繍を入れたジャケットが土産として定着したとされる。英語では**スーベニア・ジャケット**（souvenir jacket）。スタジャンと似ているが、スタジャンはスタジアム・ジャンパーの略で、野球選手用の防寒着、身頃はメルトン、袖はレザー製が一般的。

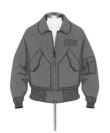

CWUジャケット
CWU jacket

MA-1の後継モデルとされる米軍のフライト・ジャケットや、それらをモチーフとしたジャケット。「Cold Weather Unit」の略。耐熱性の高いアラミド繊維を使い、同じ素材のラウンド・カラーや左右の身頃にフラップ・ポケットが設けられている。より寒い環境用の「CWU-45P」と、薄手の「CWU-36P」のモデルがある。初期には腕を動かしやすくするアクション・プリーツ（動きを良くするためのひだ／p.132））を背面に設けていたが、引っ掛かりやすいため廃止された。

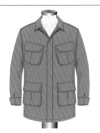

ファティーグ・ジャケット
fatigue jacket

ベトナム戦争時に米軍に採用された、シャツのようなアウターを起源とするジャケット。薄めの軽い生地で風通しが良く、ゆったしている。軍用時も何度かの仕様変更があり、エポーレットが省略され、比翼仕上げやフラップとマチがあるポケットが胸と腰の左右についているものが一般的。別称**ジャングル・ファティーグ・ジャケット**（jungle fatigue jacket）、**トロピカル・コンバット・ジャケット**（tropical combat jacket）、**コンバット・トロピカル・コート**（combat tropical coat）。

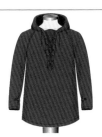

デッキ・パーカー
deck parka

マウンテン・パーカーに類似し、船の甲板作業のような潮風や雨を防ぐことに優れ、着脱しやすく、フードが付いたジャケット。米軍で使われていた、プルオーバータイプで首回りがレースアップのものが代表的だが、軍用のものは**ミリタリー・パーカー**（military parka）と広く示される。日本では**マリン・パーカー**とも呼ばれる。表記では、パーカー以外にパーカ、日本の英字表記ではparka以外にparkerの表記も多い。

ウインドブレーカー
windbreaker

雨風を防ぐことを主目的にした軽量のアウターで、外観はアノラックやマウンテン・パーカーと類似。袖口や裾が絞られ、前がファスナーで開閉。フードが付くものが一般的だが、プルオーバータイプやフードがないものもある。主な特徴は、素材（ナイロン系）が軽量であること。イギリスでは、**ウインドチーター**（windcheater）、**ウインドジャマー**（windjammer）の呼び名もある。

メキシカン・パーカー
Mexican parka

アメリカ西海岸からメキシコのバハ・カルフォルニア州へ、サーフィンに行った若者が持ち帰ってビーチウェアとして普及した（主に縞が縦横に組み合わされた柄の）フード付きアウター。目が荒めの織り生地で、ファッションアイテムとしての広がりもあり、素材や柄のバリエーションも増えている。発祥地の地名から**バハシャツ**（baja shirt）とも呼ばれる。

カグール
cagoule

フードが付いた、頭から被る防寒防雨用の軽量なアウター。バラクラバのような頭にぴったりとした、顔や目だけを出した防寒用の帽子（右上のイラスト）のことも示す。

ケスケミトル
quezquemitl

肩から胸前を覆う程度の短い丈のアウターで、メキシコ周辺の先住民女性が着用した伝統的貫頭衣。ブラウスのカミサ（camisa）やスカートのファルダ（falda）の上に着ることが多い。ケスケミトルは布の角が正面になる向きに着るのに対して、形状が似たポンチョは布の辺を正面にして着る。丈はポンチョよりも短い。色鮮やかなものが多いが、細かい刺繍入り、簡素なものなど、部族による差も見られる。別表記**ケシュケミトル**（quexquemitl）、**ケチケミトル**（quechquemitl）。

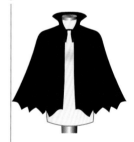

バット・ケープ
bat cape

蝙蝠（コウモリ）の羽を思わせるアウター。袖がなく裾のラインが円弧を内側に繋げた形状にカットされ、黒色のものが代表的。

ペルリーヌ
pelerine

肩を覆う程度でウエスト辺りまでの丈の短いケープ。名称はフランス語のペルリーヌ（巡礼者）に由来し、ジャン=アントワーヌ・ヴァトー作の絵画「シテール島への巡礼」で女性が着用していたことからとの説がある。

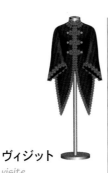

ヴィジット
visite

19世紀後半に流行した女性用のアウター。ボトムにはバッスルやクリノリン・スカートを合わせた。臀部が強調されたシルエットに合うように裾がカットされたり広がったりしていて、袖も袖口が広いものが多い。

モーターサイクル・コート
motorcycle coat

1940年代の第二次大戦中にフランス軍のバイク部隊がアウターの上に着用したオーバーコートや、それをモチーフにしたコート。長丈で裾が広がり気味のAライン（p.53）・シルエット、サイズもゆったりめ。チン・ストラップで留めて襟を立てて着用でき、ポケットはオーバー・コートのため貫通式になっていた。厚手のキャンバス地で防風・防水機能が高く、ウエスト・ベルト、ストラップ・カフスや、エポーレットも見られ、共に軍用を起源とするトレンチ・コートとの共通点も多い。

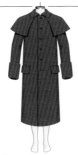

グレートコート
greatcoat

悪天候から身を守るための、主にウール製のオーバーコート。大きめで厚手の膝下丈。元々は毛皮の裏地が付いているものを示した。必要に応じて折り返した襟やカフスを戻すことで防寒性を高めたり、雨風をはじく小さなショルダーケープを付けたりするものが見られ、軍の制服としての採用も多かった。現在は、ケープのない厚手のオーバーコートを広く意味することが多い。オーバーコートとして、**ワッチコート**（watchcoat）、**ジェミー**（jemmy）の名もあり、日本語では**大外套**とも言う。

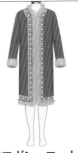

アフガン・コート
Afghan coat

アフガニスタンで着用される羊皮（シープスキン）でできた伝統的なコート。襟ぐりや前立て、袖口や裾からは毛足の長い毛皮が出ており、表側に民族調の刺繍が入ったものもある。1970〜80年代のヒッピー文化の中でも人気だった。

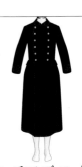

コーチマンズ・コート
coachman's coat

馬車の御者（コーチマン）が着用したコート。ダブルブレストでウエストを少し絞ったものが代表的。キャリック・コート（carrick coat）という多重のケープを持つタイプも、コーチマンズ・コートと扱われることもあり、バリエーションがある。

69

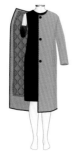

ライナー・コート
liner coat

保温を目的とした裏地を、ファスナー（ジッパー）やボタンで着脱可能にしたコート。着脱できることで、幅広いシーズンでの利用や、気候の変化に対応しやすい。**ジップ・アップ・ライニング・コート**とも呼ぶ。また、着脱可能な裏地をライナーと呼び、ライナーとして使われることが多いキルティング素材のコートをそのままアウターとして使う場合も、ライナー・コートとも呼ぶ。ただし、その場合は**キルティング・コート**とも呼ばれる。

キルティング・コート
quilting coat

２枚の布の間に綿や羽毛を挟んで縫い合わせたキルティング素材のコートで、防寒性が高い。キルティングがアウターの着脱可能な裏地としても多く使われれることから、**ライナー・コート**とも呼ばれる。

コート・ドレス
coat dress

アウターとしても使えるワンピース・ドレス。ボトム側にフレアやプリーツが入り、スカートのように見えるものが多い。

ペリース
pelisse

12〜19世紀に女性（や子供）が着た主に絹製の丈の長いマント（コート）。肩に小さなケープが付いたもの（左のイラスト）もある。もしくは、片側だけ肩に掛けて着る毛皮でトリミングされた丈の短いジャケットやマント（右のイラスト）で、デンマークの軽騎兵の制服として現在も見られる。現在は、毛皮裏または綿の入った防寒用アウターのことを指す。

白衣
white coat

化学や医療分野の研究者や従事者が、身体を守るために着る膝〜腰丈の白や淡い色の外衣の総称。病院では医師が見分けられ、学校では給食係が着るなど、衛生面や制服としての用途も。別称**ラボ・コート、ドクター・コート**。

ハウイ・コート
howie lab coat

研究者や医療従事者の白衣、ラボ・コートの1つ。スタンド・カラー、伸縮性のある袖口、サイドで前身頃のボタンを留めるのが特徴。名称は、スコットランドの細菌学者で、公共衛生に力を尽くしたJames Howieにちなんで付けられた。

テロンチ・コート
teronch coat

テロッとした柔らかいレーヨンやポリエステルなどのトレンチコート。動くたびに揺れてドレープができる。薄手で裏地も付いていないものも多く、春秋に羽織りやすい。テロッとした生地感を示した造語。

キャリック・コート
carrick coat

多重（多くは3～5重）のケープが付いた丈が長くゆとりのあるコート。別称**ギャリック**（garrick）、**コーチマンズ・コート**（coachman's coat）。

ジュネーブ・ガウン
Geneva gown

プロテスタントの牧師が祭服として着用するゆったりとした広い袖の黒いガウン。名称は、スイスのジュネーブで、カルバン派の牧師が着用したことから。**プルピット・ローブ**（pulpit robe ／ pulpit gown）、**プリーチング・ローブ**（preaching robe ／ preaching gown）とも呼ばれる。イギリスの裁判官が着用するような二股に別れた**ジュネーブ・バンド**（Geneva bands）と呼ばれるネックウェアと共に着用されることが多い。

バチェラーズ・ガウン
bachelor's gown

大学の卒業式で卒業生が着用する黒くゆったりとした長丈、長袖のガウン。通常モーターボード・キャップと合わせる。バチェラーは大学卒業者、学士の意。**アカデミック・ガウン、アカデミック・ドレス**とも呼ばれる。

バーヌース
burnoos

先が尖ったフードが付いた、丈が長くて袖のない、ウール生地のケープやクローク。アラブ人や北アフリカのイスラム教徒（ムーア人など）が着用する。バーヌースの雰囲気を取り入れたバーヌースコートはイブニング用コートとして用いられることが多い。

カプチン
capuchin

フランシスコ派のカプチン会の修道士が着用する、先が尖ったフードの付いた長いクロークや長衣。モンク・ローブの1つ。頭巾状のものはカプッチョ（p.98）と言う。

ヒューケ
heuke

15世紀から着られた丈の長いクローク。男性が肩からかけたアウターのことも言う。後に女性が頭部から被ったり、帽子やバイザーに固定して着用。ひさしのようなものが突き出たり、傘を被せたり、針金やクジラの髭製のフレームでフードを形付けることもあった。

71

手袋

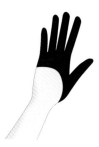

ハーフ・スクープ・グローブ
half scoop glove

手の甲の途中で切り取ったような、主に皮革製の手袋。単純に**ハーフ・グローブ**の表記も見られるが、ハーフ・グローブの場合、オープンフィンガー・グローブや、フィンガーレス・グローブも示す。

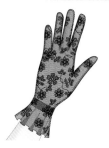

レース・グローブ
lace glove

レース生地で作られた手袋。丈が長いものはイブニング・ドレスなどに合わせるオペラ・グローブとして見られるが、短いものも多い。黒や白が多くエレガント。

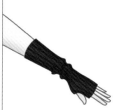

アーム・ウォーマー
arm warmer

二の腕から手の甲にわたって腕を覆う長めの手袋で、装飾の他、保温を主な目的とする。アーム・カバーと形状が類似しているが、アーム・カバーは袖の汚れや日焼け防止が主な目的。

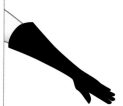

バケット・グローブ
bucket glove

着用口が広く、手首に向かって細くなっている、二の腕近くまである長い手袋。**ブーツ・グローブ**（boot type glove）の名も見られる。

コルセット・グローブ
corset glove

腕を保護するためや、装飾のための長めの手袋。コルセットから連想される、紐で締め上げるタイプも見られる。

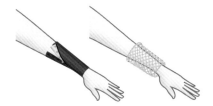

腕貫
うでぬき

作業時に手首から肘辺りを保護したり、夏場に汗が衣服にしみないように空間を作ったりするための、筒状や、筒状になる日本の保護具。腕に巻いて小鉤留めしたり（合わせ型／左のイラスト）、筒状のものに腕を通し首から紐で吊るしたり（筒型／右のイラスト）して使用した。現在の**アーム・カバー**に相当。類似形状で防寒目的の布製の場合、**腕袋**と呼ばれることもある。

手袋の長さ

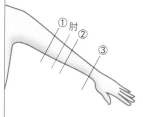

①ロング・グローブ
（肘上ロング）
肘上から二の腕辺り

②ミディアム・グローブ
（肘下ロング）
肘下の長さ

③ショート・グローブ
手首くらいまで

パンティ・ストッキング

panty-stocking

パンティとストッキングが一体化された、つま先から腰までを覆う脚衣。当初はパンティを穿かずに着用する想定だったが、パンティの上での着用法が定着しており、タイツとの形状の差はなくなっている。通常タイツに比べ薄手のものを示す。和製英語。アメリカでは pantyhose（パンティホース）、イギリスでは tights（タイツ）に相当。

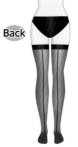

Back

シーム・ストッキング

seam stockings

後ろ中央に縫い目が入ったストッキング。この縫い目は、縫製技術の進歩で必要なくなったが、セクシーさやエレガントさの象徴として現在も人気。縫い目のないものはシームレス・ストッキングと言う。

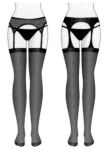

ガーター・ストッキング

garter stockings

ガーター・ベルトで留めることを前提とした太もも丈のストッキングや、ガーター・ベルトとストッキングが一体化したもの。

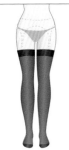

ガーター・フリー・ストッキング

garter free stockings

穿き口にゴムを編み込むなどの滑り止め加工で、靴下留め（ガーター・ベルト）が必要のない太もも丈のストッキング。**ガーターレス・ストッキング**とも呼ばれる。

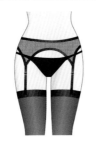

ガーター・ベルト

garter belt

主に女性用の、太ももぐらいまでのストッキングが落ちないようにする靴下留め。ウエストからヒップの間、両足の前後で4本のクリップの付いた紐を垂らしたベルトを腰周辺に巻き、ストッキングを留めた後からショーツを穿く。

ガーター・リング

garter ring

太ももぐらいまでの、主に女性用のストッキングが落ちないように靴下の上から留める輪状の靴下留め。本来は靴下留めとして2つ1組だが、装飾の目的として片側のみや、単体で付けられる場合も多く見られる。装飾性の高いレースなどがあしらわれ、伸縮性の高い素材でできている。**キャット・ガーター**とも呼ばれる。

キャット・ガーター
cat garter

ガーター・リングと同様に、太ももぐらいまでの、主に女性用のストッキングが落ちないように靴下の上から留める輪状の靴下留めだが、キャット・ガーターと呼ばれる場合は、よりセクシーさを強調した装飾としての意味合いが強く単体での使用も多い。伸縮性の高い素材にフリルやレースなどがあしらわれ、結婚式で、花嫁が付けるガーター・リングを花婿が投げて、未婚男性が取り合う余興（ガーター・トス）でも使われる。

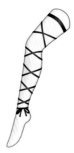

ガーター・レッグ・ラップ
garter leg wraps

（主に）セクシーさをアピールするために、足首から太もも辺りまで交差するように巻く紐で、多くはガーター・リングを一緒に用いる。レッグ・ラップだけの場合は、膝から下に巻くテープ状の布タイプのゲートルを示すことが多い。**レッグ・ロープ**の表記も見られるが、英語表記の leg rope はサーフィン時にボードと足を繋ぐ紐のリーシュ・コード（surf board leash）の意味合いが強い。

トゥレス・ストッキング
toeless stockings

つま先部分が露出しているストッキング。つま先が開いた靴でもペディキュアを美しく見せることができる。

ハイ・ソックス
knee socks

膝下程度の長さのソックス。和製英語。

ニーハイ・ソックス
knee-high socks

膝上程度の長さのソックス。

サイ・ハイ・ソックス
thigh high socks

太ももの中ほどまでの長さのソックス。

ファー・レッグ
ウォーマー
fur leg warmers

毛皮でできたレッグ
ウォーマー。当然保
温性は高いが、それ
以上にボリュームのあ
る存在感が特徴。通
常、ミニ丈のスカート
や、ショートパンツと
合わせ、ブーツを覆う
ように着用する。

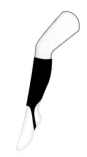

野球ストッキング
stirrups / baseball stirrups / stirrup socks

トレンカと同様、土踏まずに引っ掛けるスター
ラップ (stirrup) があり、つま先とかかとが露出
したレッグウェア。野球用の場合はアンダー・ソッ
クスの上に履く。二重に履くのは、メジャーリーグ
が始まった当時、チームごとに色分けをした際、
ソックスの染料の有害な成分による感染症予防
のために下に染めていない白い木綿のソックスを
重ねて履いたため。しかし二重は動きにくく、上は
土踏まずに引っ掛ける形状になった。英語圏では
スターラップに相当。形状的には**トレンカ・ソッ
クス**とも呼ばれる。

レッグ・ラップ
leg wraps

脛を主体に脚の下部
を保護するために、
テープ状の布で膝か
ら下を巻くタイプの
ゲートル。

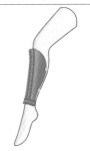

グリーブ
greave

脛の前側に付けられ
る防具、鎧の一部で、
通常は左右が対照で
対になっている。日
本語では脛当。名称
は古いフランス語で
「脛」もしくは「脛の
鎧」の意。

トゥレス・ソックス
toeless socks

つま先部分が露出し
ているソックス。つ
ま先が開いた靴でも
ペディキュアを美し
く見せることができ
る。かかと部分も露
出したものも見られ
る。

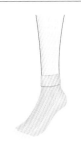

ボビー・ソックス
bobby socks

主に白色のくるぶし
丈で、履き口が折り返
されたソックス。1950
年頃流行したロック
ンロールファッション
で着用された。

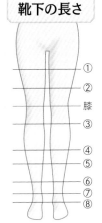

靴下の長さ

① 膝 ② ③ ④ ⑤ ⑥ ⑦ ⑧

①サイ・ハイ・ソックス
②ニーハイ・ソックス
③ハイ・ソックス
④スリー・クォーター・ソックス
⑤クルー・ソックス
⑥ショート・ソックス
⑦アンクル・ソックス
⑧フット・カバー

短肌着
たんはだぎ

新生児向けの短い肌着。腰を覆う程度の丈で、おむつを替えやすい。内と外を紐で結んで留めるタイプが一般的だが、マジックテープで留めるタイプもある。

長肌着
ながはだぎ

新生児向けの長い肌着。足を覆う程度の丈で保温性が高く、寒い時期に適している。裾をめくっておむつを替える。

コンビ肌着
こんびはだぎ

長肌着に似た肌着だが、足元をスナップ・ボタン (p.128) で留められる。はだけにくくなるので、足をばたつかせる頃に着せると良いとされる。

ボディスーツ
baby bodysuits

頭から被って着用し、股の下でスナップ・ボタン (p.128) で留める肌着。前開きタイプもある。欧米での肌着の主流タイプ。別称ベイビースーツ。

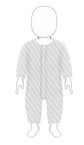

ロンパース
baby rompers

上下が繋がって足が分かれているタイプ。ハイハイを始める頃が適しているので、胸にボタンがないものも多い。欧米で**スリープスーツ** (sleepsuit) と呼ばれるものに近い。

ドレスオール
どれすおーる

裾がスカートのようになっていておむつ替えしやすい服。新生児向け。お宮参りや退院時に便利。

プレオール
preall

足元が分かれている丈がカバーオールより短い服で、新生児向け。赤ちゃんの M 字型の足に沿うように作られたウェア。和製英語。

カバーオール
baby coverall

足元が分かれている丈がある服で、裾が絞られているものが多い。動きが活発になる頃からが適している。

※ボディスーツ、ロンパース、カバーオールはメーカーによって呼び方が異なり、明確な線引きはされていない。

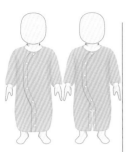

2WAYオール
つーうぇいおーる

ドレスオールのように裾をスカート状にしたり、カバーオールのようにスナップ・ボタン (p.128) で足元を分けてはけにくくするなど、切り替えができる服。足をばたつかせる頃になっても対応しやすい。

スタイ
baby bib

よだれや吐き出したミルクなどで服を汚さないように、首元から胸前にかけて下げる赤ちゃん用のよだれかけ。和製英語。欧米で使われるビブ (bib) も同意だが、ビブの方が広義で、食事用のエプロンや、胸当てなども示す。

ベビー・ソックス
baby socks

赤ちゃん用の靴下。適温の室内では履かせる必要はなく（手足での体温調節や、足裏に刺激を与えるため）、寒い季節や外出時に使用。歩き始めや滑りやすい時期に、足裏に滑り止めが付いたものも見られる。

ベビー・ミトン
baby mittens

防寒対策と共に、顔などを爪で引っ掻いたりしないように使う赤ちゃん用の手袋。

おくるみ
swaddle

体温維持や安心感、モロー反射を押さえて睡眠を妨げないなどのために赤ちゃんの全身を包むもの。多くは首が据わらない時期に使う。世界的にも古くから存在し、バリエーションが多い。イラストはその一例。別称は**アフガン**で、アフガン編みの素材を使ったことからとの説がある。

授乳ブラ
maternity bra

乳腺の発達や胸のボリュームの変化に合わせられ、前開きなどの授乳しやすさも考慮されたブラジャー。ほとんどが産前産後兼用で、**マタニティ・ブラ**とも言う。

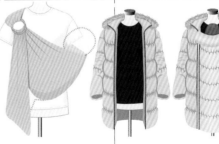

ベビー・スリング
baby sling

幅が広い布で赤ちゃんを包み、たすきがけにして使う「抱っこ紐」の1つ。2つのリングで長さを調整できる**リング・スリング**（イラスト）、リングがない輪状のポーチ・スリング、左右均等に両肩を使い対面で抱っこするベビー・ラップなど、バリエーションが多い。

ママコート
maternity coat

抱っこ紐やおんぶ紐を使って赤ちゃんを抱いたり、おぶったりしたまま着られるコートを幅広く示す。ダッカー（右のイラストの中央部分）と呼ばれる赤ちゃんを覆うカバーを取り付けられるものも多い。

ジャンプ・ブーツ
jump boots

パラシュート部隊用の編み上げタイプの軍用ブーツや、それらをモチーフとしたブーツ。ふくらはぎ丈で足首をサポートし、つま先は硬く、保護されている。黒が基本。着脱しやすいよう側面にファスナーが付いたものもある。

コンバット・ブーツ
combat boots

軍隊で戦闘や行軍時に着用する、もしくはそれらをモチーフにしたブーツ。異物や虫などが足首から入るのを防げるようにハイカットの編み上げタイプ、厚底の頑丈な作りが一般的。アーミー・ブーツ、ミリタリー・ブーツと同義。

タクティカル・ブーツ
tactical boots

軍隊で戦闘時に着用する、市街地を想定した作りで、運動性や伸縮性、滑りにくさなどが考慮されたブーツ。ミッドカットのものが多い。軽量でゴアテックスなどの素材が使われ、機能性も高く、タウンユースやサバイバル・ゲームでも人気がある。コンバット・ブーツの1つとも言えるが、コンバット・ブーツと呼ばれるものは、ハイカットで頑強さをより重視したものが主流。

LITA ブーツ
（リタ）
LITA boots

スペインで生まれ、アメリカで展開するブランドの Jeffrey Campbell（ジェフリーキャンベル）によるショートブーツのモデル名。厚底レースアップブーティの代名詞的モデル。

ジャックブーツ
jack boots

膝下から膝上辺りの丈の、革製の丈夫な靴紐のない軍用ブーツを広く示す。靴底に釘のような鋲、ホブネイル（hobnail）が打たれたものや、履き口を折り返すタイプのものも多く見られ、その場合は、それぞれホブネイル・ジャックブーツ、キャバリエ・ジャックブーツと呼び分けることもある。元々は17〜18世紀頃、騎士が履いた膝までの長靴。

ミュール・イヤー・ブーツ
mule ear boots

ウェスタン・ブーツなどのロング・ブーツ（特に長めで足首位置が細くなったタイプ）の中で、履きやすくするために引っ張るプル・ストラップが付いたブーツを広く示す。名称のミュールは「ロバ」の意。ロバの耳のようなストラップ。

ヌツカス
nutukas

スカンジナビアやロシアの北部の先住民サーミ (Saami) が着用する伝統的な防寒用のブーツ。つま先が反り返り、毛が付いたままのトナカイの皮でできており、極寒時にも凍って固くなったりしにくい。別称**フィネスコ** (finnesko)。

ゴタル
gutal

モンゴルの男女共に着用する伝統的なブーツ。つま先が反り上がり、履き口の前側が高くなっているのが特徴。民族調の装飾がされているものが多く、**モンゴリアン・ブーツ**とも呼ばれる。

トラックソール・ブーツ
track sole boots

ゴツゴツとした凹凸でグリップ力を高めた厚みのあるラバーソールをトラックソールと呼び、そのソールのブーツをトラックソール・ブーツと言う。トラックソールはスニーカーや他の靴でも多く見られる。トラックソールは、元々競技場のトラックを走る時に使われるソールでもあるが、現在、実際の競技用シューズのソールには先の尖ったスパイク（金属鋲）が使われる。

リガー・ブーツ
rigger boots

靴紐やストラップなどで締めず、足先に金属製のカバーが埋め込まれた作業用ロングブーツ。黄褐色で、履き口にプル・ストラップがあるのがよく見られる特徴。北海の海洋石油掘削 (oil rigs) で着用されていたことが名称の由来。

ダック・ブーツ
duck boots

アッパー部が皮革、ボトム側がゴムでできた防寒・防水性のアウトドア用ブーツ。中でも、1912 年にブランド L.L.Bean（エル・エル・ビーン）の創設者レオン・レオンウッド・ビーンによって作られた「メイン・ハンティング・シュー」は**ビーン・ブーツ**の愛称で知られる。

ジョージ・ブーツ
George boots

外羽根式（ブラッチャー）※の 3 対の紐穴があるアンクル程度の高さのブーツ。チャッカ・ブーツと似た形状だが、ジョージ・ブーツの方がレースアップと履き口の位置が高く、紐穴が 3 対あり、若干ヒールが高め。英国王ジョージ 6 世が 1952 年に提言して陸軍将校向けに開発させたもので、高い紐穴は、ジョージ 6 世がパンツから紐が見えるのを好まなかったからとされる。また、デザート・ブーツも外観は似ているが、ソールはチャッカ・ブーツに近い。

※靴紐を通す部分が、革靴の甲を両側から包むように、別に縫い付けられたもの。

チロリアン・ブーツ
Tyrolean boots

つま先と甲がモカシン縫いで、2〜4つの紐穴で締めるレースアップタイプで、ラバーソールの革靴。アルプス山脈東部チロル地方の伝統的な靴。チロリアン・シューズ（p.83）の起源とされる。また、同じものとして扱われるケースも多い。

スニーカー・ブーツ
sneaker boots

ブーツの防寒性やファッショナブルさと、スニーカーの履き心地を兼ね備えたシューズ。軽量で、ブーツのアッパーとスニーカーのソールを組み合わせたものが多い。アッパーのデザインはレースアップやサイドゴアなど様々。

ソックス・ブーツ
socks boots

伸縮性ある素材を使った靴下のような外見のブーツ。フィット感が高く、足首を細く華奢に見せやすい。

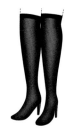

ストッキング・ブーツ
stocking boots

伸縮性のある柔らかい革などで作られた、ストッキングを穿いたようなぴったりとしたシルエットに見えるブーツ。長さは様々だが、足先まで同じ色で足長に見える効果も高く、密着することで脚や足首の細さを強調できる。

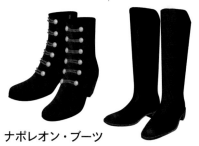

ナポレオン・ブーツ
Napoleon boots

2つのタイプが見られる。日本では、ボタンが縦に並んで紐などで留めるデザインのブーツ（左のイラスト）。欧米では、履き口のカットの前側が高くなっている膝上丈のブーツ（右のイラスト）。後者は、ナポレオンが兵士用にデザインしたという説がある。

タンカー・ブーツ
tanker boots

2種類あり、紳士靴ブランドALDEN（オールデン）社の「379 Xラスト（通称：ミリタリー）」と呼ばれる木型を使った細かく紐で締め上げた、モカシン縫いのレースアップタイプのモデル（左のイラスト）と、靴紐ではなく、上部を皮革製のバンドで何重かで巻いて履き口のバックルで留めるタイプの軍用ブーツ（右のイラスト）。前者は、木型と上質な馬革のコードバンを用いて作られ、履き心地の良さで人気がある。後者は、紐で締めるよりも簡単に留められ、かつ泥まみれになっても固定を解きやすいという利点がある。日本では前者を示すことが多い。

本の注文ができます

TEL：03-3812-5437　　FAX：03-3814-8872

マール社の本をお買い求めの際は、お近くの書店でご注文ください。
弊社へ直接ご注文いただく場合は、このハガキに本のタイトルと冊数、
裏面にご住所、お名前、お電話番号などをご記入の上、ご投函ください。

代金引換（書籍代金＋消費税＋手数料※）にてお届けいたします。
※商品合計金額1000円（税込）未満：500円／1000円（税込）以上：300円

ご注文の本のタイトル	定価（本体）	冊数

愛読者カード

この度は弊社の出版物をお買い上げいただき、ありがとうございます。
今後の出版企画の参考にいたしたく存じますので、ご記入のうえ、
ご投函くださいますようお願い致します（切手は不要です）。

☆お買い上げいただいた本のタイトル

☆あなたがこの本をお求めになったのは？
　　1. 実物を見て　　　　　　　　　　4.ひと（　　　　　）にすすめられて
　　2. マール社のホームページを見て　5. 弊社のDM・パンフレットを見て
　　3. （　　　　　　　）の書評・広告を見て　6.その他（　　　　　　　　　）

☆この本について　　　　　　　　内容：良い　普通　悪い
　　装丁：良い　普通　悪い　　　　定価：安い　普通　高い

☆この本についてお気づきの点・ご感想、出版を希望されるテーマ・著者など

☆お名前（ふりがな）　　　　　　　　　　男・女　年齢　　　才

☆ご住所
〒

☆TEL　　　　　　　　☆E-mail

☆ご職業　　　　　　☆勤務先（学校名）

☆ご購入書店名　　　　　　　　☆お使いのパソコン　　Win・Mac
　　　　　　　　　　　　　　　バージョン（　　　　　　　　）

☆マール社出版目録を希望する（無料）　　はい・いいえ

スラウチ・ブーツ
slouch boots

胴部分をルーズでだぶついたシルエットに仕上げたブーツ。スラウチ（slouch）は、「だらしない様子の」の意。別称**ルーズ・シルエット・ブーツ**（loose silhouette boots）、**ルーズ・フィット・ブーツ**（loose fit boots）。

カルバティナ
carbatina

古代ローマで着用された、1枚の革で足を包み込むようにして作られた、主に庶民用の靴。革の端に紐を通して締めることで固定した。

カンパグス
campagus

つま先が覆われ、足首の根元の甲側をストラップで留める、露出が多めで浅いフラットな靴を示すことが多い（左のイラスト）。元々は古代ローマの将校が履いていた、つま先が露出し左右から革で覆って、前面をくるぶしの上を超えてざっくりと編み上げた靴（右のイラスト）。元々は軍用靴だったが、皇帝が軍隊と結びついてからは皇帝や上級貴族の履物となった。

ローマン・サンダル
Roman sandals

革紐を一定間隔で編むことで脚や足を保持するサンダルを幅広く示す。古代ローマの兵士が着用したイメージからの命名。ボーン・サンダル（グラディエーター・サンダル）もローマン・サンダルと呼ばれることが多いが、ローマン・サンダルは、脚部まで幅広く保持するものから、甲と鼻緒だけのものなど、形状は様々で広義。

ベン・ハー・サンダル
Ben-Hur sandals

甲や鼻緒部分が皮革製のベルトで作られたサンダル。サムループや鼻緒と足の甲を覆うベルトが連結しているサンダルを示すことが多い。トング・サンダル、サムループ・サンダルもこの1つ。名称は、多くのアカデミー賞を受賞した1959年のアメリカ映画『ベン・ハー（Ben-Hur）』に出てくるような形状から。一般的には革製のものが多く、男性のレザーサンダルを指すことが多い。また、似たようなタイプの婦人または子供用のサンダルを「ローマン・サンダル」と呼ぶことがある。

フーデッド・サンダル
hooded sandals

つま先は露出するが、主に甲やくるぶし周辺が覆われたサンダルのこと。

リカバリー・サンダル
recovery sandals

足の疲労などの回復を目的とし、足にかかる負担を軽減する工夫がされたサンダル。ソールが歩きやすい形状でボリュームがあり、厚く作られたものが多い。衝撃を吸収し疲れにくく履き心地が良い。

ヌード・サンダル
topless sandals

ソールに粘着力があり足裏に張り付くことで着用できる、主にビーチで見られるストラップのないサンダル。鼻緒がこすれて痛くなったり、日焼け跡が残ったりするわずらわしさがない。元々のアメリカでの呼び名は、**トップレス・サンダル**（topless sandal）で、日本での販売時にヌード・サンダル、**ストラップレス・サンダル**（strapless sandal）と呼ばれ、**ヌーサン**とも略された。2006年頃流行した。

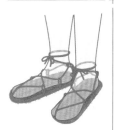

草鞋
わらじ

主に稲藁を編んで作られる日本の伝統的な旅行用の履物。楕円の足の形に編んだ底部の先に付けた緒で、側部の「乳」や踵側の「かえし」と呼ばれる底部に付いた固定部を通して結び留める。

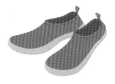

ウォーター・シューズ
water shoes

水中や水辺での活動用の靴。滑り止め、怪我の防止などを目的とし、砂などが入りにくいフィットした構造で、軽く速乾性、排水性が高い素材でできている。別称**マリン・シューズ**、**アクア・シューズ**。

上履き
うわばき

校舎や体育館、事務所などの室内の土足禁止部分で履くシューズの呼称。日本独自の文化で、シューズの形状ではなく用途、使用法を示す。学校ではバレエ・シューズの形状の白いキャンバス地で、底と前面にカラフルなゴムが使われた専門のシューズが代表的。

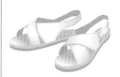

ナース・サンダル
nurse sandals

看護師が履くことを前提に作られた靴で、主に白色。ヒールが低く、歩く時に音が出にくいようにゴム底になっている。サンダル、パンプス、スニーカータイプと形状は様々。

ベレスタ
（シューズ）

beresta

ロシアの白樺の樹皮で織り上げた靴。名称のベレスタは、靴だけでなく白樺素材で作られたロシアの伝統的な民芸品を広く示す。

オパナック

opanak

バルカン地域のセルビアや、南東ヨーロッパの農民が着用する伝統的な靴。側面まで巻き上げられた皮を甲の部分と編み合わせて作られる。つま先部分が反り返った特徴的なものも見られる。OPANAK（オパナック）という同名のブランドの靴もあり、シンプルなパンプスタイプのフラットシューズで人気がある。**オパンシ**(opanci)とも表記。

ツァルヴリ

tsarvuli

ブルガリアの伝統的な革靴。左右から縫い合わされて尖ったつま先、履き口は革紐で絞られ、甲部分から足首までを留めるストラップが付くのが特徴。

ヴァンプ・
ローファー

vamp loafer

特徴的な装飾のないシンプルなデザインのローファー。ベネチアの手漕ぎボートの形から**ベネチアン・ローファー**、コブラの形に似ていることから**コブラ・ヴァンプ**の呼び名もある。

ダービー・シューズ

Derby shoes

甲を靴紐で結ぶ丈の低い短靴、外羽根式（ブラッチャー）※革靴を広く示す。靴の脱ぎ履きが素早くできることもあり、狩猟や屋外労働などに用いられていた。

チロリアン・
シューズ

Tyrolean shoes

つま先と甲がモカシン縫いで、2つか3つの紐穴で締めるレースアップタイプの履き口が低い革靴。チロリアン・ブーツ(p.80) が起源とされる。軽登山でも用いられるが、現在はタウンユースも多い。

スワール・モカ

swirl mocca

革靴のつま先のデザインの1つ、もしくはそのデザインの靴を示す。モカシン縫いの先端が丸く繋がらず、つま先からソール側へもぐり込んで、甲の皮がつま先のソールまで繋がっているもの。別称**流れモカ**、**スワール・モック**。靴の特徴や名称表記では、単に**スワール**とも言う。

※靴紐を通す部分が、革靴の甲を両側から包むように、別に縫い付けられたもの。

ピーター・パン
Peter Pan shoes

イギリスの作家ジェームス・マシュー・バリー（James Matthew Barrie）によって書かれた小説の主人公「ピーター・パン」が映像化時に着用していた、つま先がやや尖り、履き口がくるぶし辺りで大きく折り返された靴。

スプリット・バンプ
split vamp

つま先から甲部分の中央を突き合わせたり縫い合わせたりしたデザインの靴。バンプ（vamp）は靴のつま先部分のこと。履き口の甲部分中央に切り込みを入れただけのものを示す場合もある。

コンフォート・シューズ
comfort shoes

特定の形状を示すわけではなく、履き心地が良く痛みが出にくい形状や、足の健康を考慮した靴を幅広く示す。名称のコンフォートは、英語で「快適さ」の意。よく見られる特徴として、柔軟性や伸縮性が高くて歩きやすい、ヒールが低い、ソールは厚めで衝撃を吸収、つま先部分に余裕がある、幅が広めなどがあげられる。ヨーロッパでは**アナトミカル・シューズ**。アナトミカルは「解剖学的な」の意。

介護シューズ
rehabilitation shoes

介護が必要な人や、リハビリ中の人の着用を想定したシューズ。マジックテープで留めるなど脱ぎ履きが容易。軽い素材で疲れにくく、幅広で滑り止め加工がされたものが多い。別称**リハビリ・シューズ、ケア・シューズ**。

ローラー・シューズ
roller shoes

スニーカーのソールにローラーを仕込んで滑走できるようにしたシューズ。中でも、2000年頃にアメリカのHeeling Sports（ヒーリングスポーツ）社から発売された、かかと側だけにローラーを入れ、つま先を浮かすことで滑走できるヒーリーズ(heelys)は高い人気を得た。

ジャーマン・トレーナー
German army trainer

1970〜90年代にドイツ軍でトレーニングシューズとして使われたスニーカーの通称。その後、それをモチーフとしたモデルが一般でも製造されている。元々軍用のため、デザインはシンプルで機能性が高い。

プリムソール
plimsoll

ゴム底でキャンバス地のスニーカーの、主にイギリスでの呼び方。名称は、ゴム底と上部との境の線が船が満載時に水がくる喫水線（プリムソル・ライン）を思わせることから付けられた。**プリムソルズ**（plimsolls）の表記も見られる。

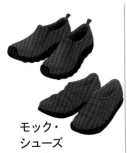

モック・シューズ

moc shoes

保温性が高く、軽量で、靴紐がないスリッポンで脱ぎ履きしやすい上、柔らかい履き心地で歩きやすいのが特徴。形状にバリエーションが多い。元々はアウトドア用だが、タウンユースにも広がりをみせる。

クロンペン

klompen

オランダの木をくり抜いて作る伝統的な女性用の木靴。高湿地での農作業や港での作業で履かれ、丈夫で防水性もあり実用的だった。現在は主に観光用。多くは、甲部分に民族調の装飾が描かれている。

タンへ（唐鞋）

danghye

朝鮮半島で見られた中国風の伝統的な革製の靴。つま先部分に唐草の様な模様が入る。両班と呼ばれる官僚や上流階級以上の女性が着用した。

トウ・シューズ

toe shoes

つま先立ちが可能なバレエを踊るためのシューズ。つま先が平らで、多くは固定用のバンド（リボン）が付いている。つま先立ちの鍛錬を積んだダンサー用。

足袋シューズ

tabi shoes

足先が、親指と他の指との二股に分かれた形状の靴の総称。フラット系のものが多いが、ブーツやパンプス、スニーカーなどはレザー素材が多く、指を動かせる機能性は備わっていない場合も多い。

バー・サンダル

front strap sandals

足の甲や足首をバンド（ストラップ）で留めるタイプのサンダル。甲と足首の両方を留めるものも示す。足首部分はアンクル・ストラップと呼ぶ。海外ではバー・サンダルの呼称は少なく、**フロント・ストラップ・サンダル**の表現が見られる。

フーデッド・ヒール

hooded heel shoes

ヒールの形状ではなく、甲やくるぶし周辺の一部や全体がフードで覆われた（ヒールを持つ）シューズ。フード部分にパンチングなどの穴開き処理がされたものも見かける。

木履

ぽっくり

日本の（子供や若い）女性が履く伝統的な下駄の1つ。厚い土台の底をくり抜き、底部の前側が大きく欠けた形状で、歯がない。土台の側面は漆で仕上げたものが一般的。舞妓や七五三、祝い事で見られる。別称**ぽっくり下駄、おこぼ**。

バルーントゥ
balloon toe

丸く膨らんだような靴のつま先や、そのようなつま先を持った靴。日本語では**おでこ靴**に相当。類似形状として、より盛り上がったものは、ブルドック・トゥとも呼ばれる。

ブルドックトゥ
bulldog toe

丸く大きく盛り上がるような靴のつま先や、そのようなつま先を持った靴。類似形状として、少し盛り上がりが少なめなものは、バルーン・トゥとも呼ばれる。

オブリークトゥ
oblique toe

シューズのつま先部分（トゥ・ライン）の、親指側が前に出て、小指にかけて少し内側になるように斜めにカットされた形状や、靴自体を示す。足先の形に近く、ソフトでクラシカルな印象。オブリークは「斜め」の意。

チゼルトゥ
chisel toe

小さめのスクエア・トゥで角ばった革靴のつま先の形状や、その特徴を持つ靴を示す。チゼルは大工道具の「のみ」を意味し、名称はのみで削ったようなつま先、もしくは、角ばった形がのみに似ているからという説がある。

セットバック・ヒール
set-back heel

後ろ側（かかと側）に付けられているヒールの総称。高いヒールの場合エレガントさが出るが、土踏まず部分に負担がかかりやすく、長時間の歩行には向かない。別称**バック・ステップ・ヒール**。

コンチネンタル・ヒール
continental heel

ヒールの前面が地面に対して垂直になった、5〜6cm半程度のヒール。

スクエア・ヒール
square heel

角形にカットされるなど、四角張ったヒールの総称。太さは底に向かってやや広がったものや、底までほぼ同じ太さのヒールが多く見られる。

フレンチ・ヒール
French heel

付け根は太く、後ろが内側にくびれている（多くは先に向かって少し広がる）ヒール。高さは6cm以上で、ルイ・ヒールと類似。別称**ポンパドゥール・ヒール**（Pompadour heel）。

ルイ・ヒール
Louis heel

付け根は太く、途中で細くなったヒール。フレンチ・ヒールと類似。ルイ15世の時代（18世紀）に流行したことからの名称。別称 **ポンパドゥール・ヒール**、**ルイ・フィフティーン・ヒール**（Louis XV heel）。

キトン・ヒール
kitten heel

後ろから急に絞られた、接地面が小さく低め（3〜5cm程度）のヒール。

ブールバード・ヒール
boulevard heel

ヒールの後方部分が、底にいくにしたがって前方に傾斜した、キューバン・ヒールよりも少し細いヒール。元々は木製のヒール型に革を糊付けしたもの。

ミリタリー・ヒール
military heel

低く太めの直線的なヒール。キューバン・ヒールよりも低めで太く、底に向かってはあまり細くならない。

キューバン・ヒール

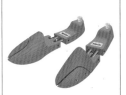

オーバーシューズ
overshoes

雨の日の水の浸入や汚れ防止、衛生管理が必要な場所での靴の汚れの拡散防止用に、靴の上から装着する靴やカバーの総称。別称 **シューズ・カバー**（shoes cover）。登山用には保温を目的としたものもある。また、パンプス用はヒールを露出したもの（右のイラスト）が多い。悪天候時の防水目的のゴム製のものは、**ストーム・ラバーズ**（storm rubbers）とも呼ばれる。

シュー・キーパー
shoe keeper

革靴の型崩れ防止や履いた時にできるシワを伸ばすために、靴を保管する時に靴の内部に入れる足型の器具。木製、樹脂、金属製などが見られ、脱臭や除湿・乾燥の効果があるものも多い。別称 **シュー・ツリー**。

トウ・キャップ
toe cap

革靴のつま先部分に補強や装飾として付ける飾り革や、飾り革が付いたデザイン、または安全のために靴のつま先に被せる金属製のカバー、またその特徴を持つ靴のこと。指先の保護や衝撃吸収のためにつま先に被せるソックスの一部のようなアイテムを示すこともある。

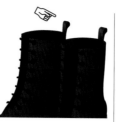

ヒール・カウンター
heel counter

体重を最も大きく支えているかかとが安定するように、シューズのかかと部分に挿入されている硬い半円形の芯。靴の履き口の形の維持や、かかとの保護、歩行安定性を担っており、靴の極めて大事なパーツ。日本語では**月型芯**とも呼ばれる。従来の靴や高級革靴にはタンニン鞣しの革などが使われていたが、現在は樹脂製が一般的。

プル・ストラップ
pull strap

靴を履きやすくするために、履き口に設ける革や布製の帯状のつまみ。ハイカットのブーツに多く、ロング・ブーツの場合は履き口の左右に付くことが多い。ウェスタン・ブーツにはプル・ストラップの他に長いストラップも見られ**ミュール・イヤー**(mule ear)と呼ばれる。

ベベルド・ウエスト
beveled waist

革靴のウエスト（ソールの土踏まず部分）を極限まで絞り込む処理やデザインのこと。靴のシルエットがエレガントになる。**ベヴェルド・ウエスト**や**ヴェヴェルド・ウエスト**の表記も見られる。

パーフォレーション
perforation

ブローギング(broguing)と呼ぶ、革靴の切り替え部分や縫い目に一定間隔で開けられた、連続する帯状の穴飾り。パーフォレーションが多いと、見た目ではカジュアル感が増す傾向がある。名称のパーフォレーション自体は、穴や穴が開いている状態を意味し、靴の他には、映画フィルムの両端にある連続する送り穴、切手の目打ち穴、用紙のミシン目、歯に開いた穿孔など、様々な穴を示す。

オパンカ
opanka

ソール（底面）の土踏まず下を甲側（アッパー）に被せるように縫い付ける革靴の製法や、デザインのこと。土踏まず部分のフィット感を高める効果があるが、特徴的な外観になるためデザインとして施される面が強い。**オパンカ製法**(opanka process)とも表現され、**オパンケ**の表記もある。バルカン半島の伝統的な靴のことも指す。

ウィザード・ハット
wizard hat

広めのつばと、先が尖ったクラウンを持つ、魔法使い（ウィザード）が被るような帽子。

フロッピー・ハット
floppy hat

極端に広い円形のつばを持つ帽子。柔らかく垂れたり、はためく印象のつばが多いが、フラットなものも見かける。1枚のフェルトで作られることが多い。フロッピーは、「だらりとした、はためく」の意。

シャベル帽
shovel hat

19世紀に着用された、低いクラウンで、広いつばの側面が巻き上がっているフェルト製の黒い帽子。主に聖職者が着用した。

キャバリエ・ハット
cavalier hat

広いつばの片側だけが巻き上げられ、多くはクラウンの片脇に鳥の羽根の装飾が付いた帽子。17世紀頃流行。イギリスの清教徒革命時のチャールズ1世の支持者（cavalier）が着用していたとされる。

オペラ・ハット
opera hat

クラウン部分を平たく折りたたむことができる帽子。シルク・ハット（トップ・ハット）と形が似ている。オペラの観劇などで平たくたたんで座席の下に収納できた。考案したフランスの発明家アントワーヌ・ジビュスにちなんで、**ジビュス**（gibus）の名もある。

クエーカー・ハット
Quaker hat

クエーカー教徒の男性が被る幅広の黒色のフェルト製の帽子。つばの左右がやや反り上がった**ワイドアウェイク・ハット**（wideawake hat）とも呼ばれるものや、つばがフラットで広く、クラウンに巻かれたバンドにバックルが付いたものも見られる。

ゲインズバラ・ハット
Gainsborough hat

幅広のつばの女性用の帽子。花や羽根で華やかに装飾され、つばが湾曲していたり、斜めに被ったりしたものが多い。名称はイギリスの画家トマス・ゲインズバラが描いた肖像画に多く見られることによる。

エドワーディアン・ハット
Edwardian hat

エドワード７世の治世期周辺に流行した帽子を示す名称だが、沢山の花でクラウン周辺を飾ったつばが広めのストロー・ハット（麦わら帽子）のことも指す。

カートホイール・ハット
cartwheel hat

広く平たい円盤状のつばと、低く円形のクラウンを持つ帽子で、斜めに着用することが多い。カート・ホイールは「馬車の車輪」の意。

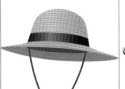

麦わら帽子
straw hat

麦わらやそう見える素材を編んで作った帽子の総称。別称ストロー・ハット。中でもフィリピン産のコウリバヤシ（タリポットヤシ）製のものは、バンタル・ハット（buntal hat）と呼ばれ、繊維が柔らかくて技術もいるため高級。

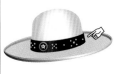

ハットバンド
hatband

帽子のつばの上部分のクラウンの周りに巻く帯状の装飾。リボン状のものが一般的だが、ウェスタン・ハット系では装飾を施した皮革製のものも多い。17〜19世紀には、幅の広い黒い布をシルク・ハットなどに喪章として巻く慣習もあった。

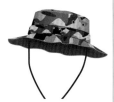

ブーニー・ハット
boonie hat

ベトナム戦争時に活躍した野戦用の作業帽。円筒形のクラウンの周囲に広めのつば、クラウンの周りにはカモフラージュ用の葉を留めるバンド、クラウン側部には通気用のアイレット、あご下で留める紐がある。カーキ色や迷彩柄が多い。

モンテーラ
montera

イベリア半島の伝統的な帽子。丸いクラウンの左右の側面にコブのような出っ張りがある。闘牛士が着用することで知られ、左右の出っ張りは雄牛の角を示していると言われる。頭頂部は独特な文様で修飾される。モンテラの表記も見られる。

ハブロック・キャップ
havelock cap

首の後ろの日焼けを防止するための日除け布（ハブロック／havelock）が付いた（主に軍用）帽子。軍帽を意味することが多いが、そうでない帽子も示す。1857年の第一次インド独立戦争（インド大反乱）で深い関わりのあったイギリスの将軍、ヘンリー・ハブロックにちなんで名付けられた。ハブロックは日本語では「帽垂れ」で、帽子の後ろに取り付けた日除け布を意味する。

…せて首や耳を
…短めで下がり
…ンで、耳まで

Back

ピッケルハウベ
Pickelhaube

19〜20世紀にかけてプロイセンの軍隊で使用された、頭頂部にツノのような突起が付いたヘルメット。探検帽のピス・ヘルメットや、イギリスの警官が着用するカストディアン・ヘルメットのデザインのモデルになったとされる。

カストディアン・ヘルメット
Custodian helmet

イギリスの警官が着用するヘルメットの1つ。縦に長めの半球状で、小さいひさしが付き、前面に大きな記章が付く。ピッケルハウベをモデルにしたとされる。

コックスコーム・ヘルメット
coxcomb helmet

カストディアン・ヘルメットの中で、頭頂部から後部にかけて鶏冠のような出っ張りが設けられたタイプ。

シャコー帽
shako

少し長めの円筒形の小さなひさしが付いた軍用帽。クラウン前面に金属製の記章と、前面上部に（羽根）飾りが付いているのが特徴。18世紀に、ハンガリーの軽騎兵が着用していたものが欧州全体に広まった。現在は、式典用や儀礼服として見られる。

角帽
かくぼう

日本独特の**学生帽**で、菱形の上部とひさしが付いた帽子。1886年に帝国大学（のちの東京大学）が制帽として制定して以降、多くの大学で採用された。ビレッタ帽（p.93）が起源とも言われている。欧米の大学の卒業式で着用されるひさしのないモーターボード・キャップを示すこともある。上部が角張った菱形ではなく、丸みをもったタイプの学生帽は、アンパン帽の俗称を持つ。角帽は、学生が着用する典型的な帽子が転じて、大学生自体を示すこともあった。

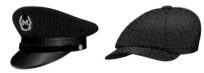

オスロ
jeep cap

つばがあり、主にニット製でクラウンに重なるような折り返しのある帽子。折り返しを戻すと耳を覆って防寒性を高められる、ヘルメットの下に被ることを想定した防寒帽。**ジープ・キャップ** (jeep cap) の名もある。

ピークド・キャップ
peaked cap

この名称は、ひさしの付いた帽子を広く示す。中でも、軍隊や警察、消防、航空機のパイロットが制帽として着用する、後方に傾斜した上部と低めの筒になった硬いクラウン、前面に小さめのひさしが付いた帽子を示すことが多い。また、前面に記章が付く場合が多い。**コンビネーション・キャップ** (combination cap)、**サービス・キャップ** (service cap)、**フォレージ・キャップ** (forage cap) など、多くの呼び名がある。

サービス・キャップ
service cap

軍隊の兵士が被る、上部が平らになった丸いクラウンにひさしがついた帽子（上のイラスト）。また、低く筒状の上に広がりを持たせた、制帽に多く見られる形状の将校が被る帽子も示す（下のイラスト）。

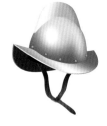

モリオン
morion helmet

16世紀頃のスペイン軍の槍歩兵が被っていた鎧のヘルメット。前後が高くなって尖ったつばが周囲を囲み、上部に鶏のトサカのようなデザインがあるのが特徴。シルバーの光沢があるものが代表的。パイク (pike) と呼ばれる歩兵が持つ槍があり、槍歩兵のヘルメットとして使われるパイクマンズ・ポット (pikeman's pot) も類似の形状をしている。

ダカ・トピ
Dhaka topi

現在も、主に男性に着用される、折りたためる舟形帽のような、ネパールの伝統的な布製の帽子。ダカはバングラデシュの首都ダッカの名に由来した文様を意味し、トピは帽子を意味する。

ソンコック
songkok

つばがなく、楕円の円柱形で頭頂部が平らになった、マレーシアやインドネシアなどで着用される伝統的な帽子。イスラム教徒の男性の間でも一般的。**ペチ** (peci) や**コピア**(kopiah) とも呼ばれる。

売上カード
マール社
東京都文京区本郷1-20-9
TEL 03-3812-5437 FAX 03-3814-8872

ISBN978-4-8373-0923-9 C3071 ¥1800E

定価1980円
（本体1800円＋税10%）

クフィ
kufi

アフリカに起源を持つ人やイスラム教徒が着用する、つばのないクラウンの低い円筒形の帽子（上のイラスト）やピッタリとした半球状のつばのない男性用の帽子（下のイラスト）。

テュベテイカ
tubeteika

中央アジアで着用されている、伝統的なひさしのない帽子。頭頂部がやや尖り、クラウンが低めで多くは刺繍入り。イスラ ハ教を信仰するテュルク系の民族が身に着けることが多い。

パコール
pakol

パキスタンやアフガニスタンで着用される、男性用の伝統的な帽子。環状にロールアップした上に、円形の平べったく柔らかい円盤状の布が乗った形状。別称**チトラール帽**（Chitral hat）。形状的にはフンザ帽と似ている。

フンザ帽
Hunza hat

パキスタンで着用される男性用の伝統的な帽子。環状にロールアップした上に、ベレー帽に似た厚みのある円盤のような布が乗った形状。前面に銀細工や羽根飾りが付くものも見られる。形状的にはパコールと似ている。

プロムナード
promenade

ハンチング帽の一種。丸みを帯びたシルエットと、つばと一体化した様な継ぎ目のない仕立てが特徴で、ベレー帽が発祥。名称はフランス語で「散歩」の意。

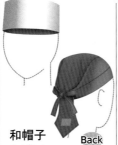

和帽子
わぼうし

Back

日本料理や寿司店のスタッフ（板前など）が着用する調理帽。布製で背の低い円柱形（上のイラスト）。色は白や紺が多い。手拭いを後ろで縛ったように見える別タイプ（下のイラスト）も見られる。また、同じ呼称の弓道用の手袋がある。

バンパー・ブリム
bumper brim

帽子のつば（ブリム）の特徴の１つで、丸めて筒状にするなどして厚みを持たせたもの。またそれらの特徴を持つ帽子のことを示す。

ビレッタ帽
biretta

カトリック教会の聖職者が着用する、つばがない硬く四角い帽子。上部に半円が立ち上がったような羽根が数枚付いたり、頭頂部にボンボンのような飾りが付くものもある。色は、着用者の位を示し、枢機卿は赤、司教は紫、司祭は黒。

カルパック
kalpak

頭頂部が少し細くなった釣鐘型で高めのクラウンを持ち、周囲が折り返された、中央アジアで男性が着用する伝統的な帽子。フェルトかシープスキンでできていて、地域により形状にバリエーションが見られる。イラストはキルギス (Kyrgyz) で見られるタイプで、伝統的なデザインの刺繍が施されている。折り返しを戻して、折りたたむことができる。

ラダックの
伝統的帽子
Ladakhi hat

インドの北にあるインドの直轄領ラダックで男女共に着用する伝統的な帽子。クラウンは長い円柱状で頭頂部はフラット、縁の前部がカットされ、他は大きく折り返されて広がっているのが特徴。布製でキルティング処理、刺繍の装飾が多い。

ペタソス
petasus

古代ギリシャで着用された日除け帽子。クラウンが丸めで低く、少し垂れ下がったような大きなひさしが付いている。

ズールー・ハット
Zulu hat

主に南アフリカに住む民族集団ズールーの女性が、宗教や文化的儀式などで被る伝統的な帽子。上に向かって大きく広がる円柱状で上部は平らかわずかに中央が膨らんでいる。色や柄は単色から民族調まで様々だが、カラフルなものが多い。別称**イシチョロ** (isicholo)。

アイスランドの
テールキャップ
Icelandic tail-cap

18世紀からアイスランドの女性が被る伝統的なニット帽。色は主に黒。頭頂部の先には長い房飾りがある。ニット帽と房飾りは金属の円筒で繋がり、頭の横に垂らす。元々は男性が着用。skotthúfa の呼び名もある。

モンマス帽
Monmouth cap

頭頂部に小さな突起があるウール製の丸いニット帽。15〜18世紀に軍人や水夫に愛用された。名称は、生産地であったイギリスのウェールズ南部の町の名前。

ビーニー
beanie

深めのスカルキャップ（頭にぴったりとしたひさしのない帽子）や、深めのニット帽を示す。**スカリー** (skully) とも言う。

どんぐり帽子

acorn hat

頭頂部にどんぐりを思わせる小さな突起があるニット帽。被り口がロール状に折り返されたように見えるのものもあり、かわいらしい印象。

ピクシー・ハット

pixie hat

妖精が被るような頭頂部が尖った形状で、あご紐で留めるニット帽。先にボンボンが付いたものもあり、子供や赤ん坊が被るかわいいイメージを持つ。

シーダバーク・ハット

cedar bark hat

杉の皮で編んだ帽子。円錐を逆さにした形状のものが代表的。カナダなど北米の先住民による着用が見られる。

ノンラー

nón lá

ベトナムで女性が被る、円錐形の伝統的な帽子。木の葉で作られ、紐をあご下にかけて留める。

ストッキング・キャップ

stocking cap

先に行くにつれて細くなり、先端にボンボンや房飾りが付いた円錐形のニット帽。

ドゥーラグ

durag / doo rag / do rag / Du-Rag

装飾や、髪や頭部の保護を目的に、頭をぴったり覆って後ろで結ぶ布のこと。1930年代に貧しい黒人女性が髪を上げるために被っていたものが、性別年代を問わずファッションとして広がり、ラッパーの着用が多く見られるようになったとされる。

ナイト・キャップ

night cap

夜寝る時に被る帽子。締め付けが少なく、形状は、サンタクロースが被るようなとんがり帽や、上からすっぽり覆って口を縛ったり緩いゴムで留めるタイプなどが見られる。髪の擦れや寝ぐせ防止、頭皮・髪の乾燥予防、寒さ対策になる。

モブキャップ

mob cap

縁にひだが付いた、頭を覆う柔らかい素材の帽子。元々は18世紀に西欧で女性に着用されたもので、リボンで巻いた飾り付きも見られた。現在は、食品や精密機器を扱う工場などで頭部を覆う帽子を示すことが多い。

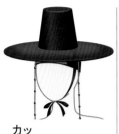

カッ
gat

朝鮮王朝時代に両班と呼ばれる官僚や上流階級が外出時に着用した伝統的な帽子。髷を保護する目的とされ、円筒形のクラウンに幅広の円形のつばがあり、あご紐を結んで留める。**笠子帽**とも表記。黒笠は**フクリプ**とも言う。

チョンジャグァン
jeongjagwan

朝鮮王朝時代に文官や指導層が屋内で被った帽子で、髪の毛の乱れを防ぐためのもの。馬毛で編まれた透過性がある素材で山の形が作られ、2重、3重と立体的に多層になっている。

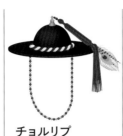

チョルリプ
jeonnip

朝鮮王朝時代の武官の軍用帽子。半球状のクラウンに幅広の円形のつば、黒が代表的。頭頂部の突起の飾り（頂子）から房飾り（象毛）や孔雀の羽根、貝纓と呼ばれるネックレスのような笠紐が垂れ下がる。

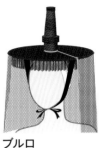

ブルロ
brelot

フランスのブレス地方の伝統的な黒い帽子。円盤の中央に円柱が立ち、円盤の上や縁には前は短く、後ろは肩に届く長さのレースが、カーテン状に垂れ下がる。既婚女性がドレスで着飾る時に、頭部をぴったりと覆う白いコイフ（coif）の上に着用した。

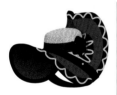

ブルボネの
伝統的帽子
traditional
Bourbonnais hat

フランス中央部の歴史的地域であるブルボネの伝統的な帽子。麦わら製でクラウンは平たい円柱形、つばは左右が下がり、前後が極端に反り上がる。縁取り、布の裏地があり、ベルベットのリボンが帽子に巻かれたり、帽子の固定に使われたりする。

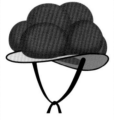

ボレン帽
Bollenhut / Bollen hat

ドイツのシュバルツバルト（黒い森）地方の女性が着用する民族衣装の帽子。麦わら帽子の上に、ボンボンの玉飾りが付いている。玉飾りは、既婚者が黒色、未婚者は赤色。

エスコフィオン
escoffion

13〜14世紀に、欧州を中心に宮廷の女性に着用された豪華な帽子。ターバン、双角の形なども見られたが、左右が高く盛り上がった形が代表的。後ろ側にベールを垂らす。エナンと呼ばれる円錐形の帽子から派生したと言われる。

ダッチ・キャップ
Dutch cap

オランダの伝統的な女性用の帽子。2枚の白い布やレース生地を重ねて上部が尖る様に縫い合わせ、左右の両側を折り返した形状。上部にとんがりのないものも見られる。**ダッチ・ボンネット**（Dutch bonnet）とも呼ばれる。

ジェスター・ハット
jester hat

中世に宮廷の道化師が着用した帽子。カラフルな先が垂れ下がった長い突起の様な形状が複数付いている。ジェスターは道化師の意味。ニワトリの鶏冠を意味する**コックスコーム**（coxcomb）とも呼ばれる。

パオ族のターバン
Pao turban

ミャンマーの少数民族の男女が頭に巻く、厚手の布でできたターバン。タオル地も多く見られる。色鮮やかなものも多く、存在感がある。正装時にも着用し、布の端が左右に開いて見える女性の巻き方は「龍」のイメージ。

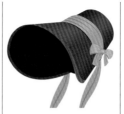

ポーク・ボンネット
poke bonnet

ボンネットの中でも、後頭部の小さなクラウンにつばが丸く大きく広がる（突き出た）ものを指す。19世紀前半にヨーロッパで流行した。**ナポリタン・ボンネット**（Neapolitan bonnet）とも呼ばれる。

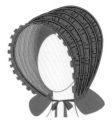

カラッシュ
calash

18世紀頃に着用された、髪型を崩さないように骨組みで大きく広げられた折りたたみ可能なボンネット、フード。骨組みは籐やクジラのヒゲなどで作られる。名称は折り畳み式の幌馬車のフランス語「カレーシュ」から。

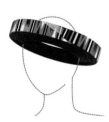

トヨカル
toyocal

グアテマラに住むマヤ族の1つであるツトゥヒル（Tz'utujil）族の女性が着用する帽子。地元の花で帯状の布を赤く染め、頭にぐるぐると巻き付ける。後半の外側から見える部分は色鮮やかに刺繍されカラフルでユニーク。

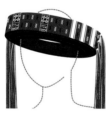

パテン族の帽子
Pa Then hat

ベトナム北部の山岳地帯に住む少数民族であるパテン族の女性が着用する帽子。赤を基調とした帯状の布を何重にも巻き付け左右に房飾りが付く。

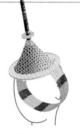

ラヤ族の帽子
Layap hat

ブータン北部のラヤ村に住むヤクを中心とする牧畜民の女性が着用する竹で編まれた円錐形の伝統的な帽子。カラフルなビーズで装飾された紐が頭から後頭部にかけられる。

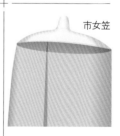

市女笠

虫の垂衣
むしのたれぎぬ

平安から鎌倉時代にかけて、市女笠の周辺に長く垂らした薄い布。女性は顔を見られないように、男性は山道で虫を防ぐために用いた。名称は、垂らした布を苧麻の繊維で織ったことから。略して**むしたれ**、**むし**とも言う。

オシカイヴァ
otjikaiva

南部アフリカのナミビア、ボツワナ、アンゴラに住む、ヘレロ人の女性が着用する民族衣装の帽子。牛の角のように水平に広がった形状で、生活を支えている牛への敬意を示す。

スヘフェニンゲンの髪飾りと帽子
Scheveningen traditional cap and hairpin

オランダの南ホラント州にあるリゾート地、スヘフェニンゲンで女性が被る白い伝統的な帽子。金色の丸い円盤型UFOのような飾り付きのヘアピンで留める。髪全体を覆い、側頭部には布を細かくひだ状に折りたたんだ飾りがある。

バブーシュカ
babushka

女性が頭を覆う、三角形や三角形に折ったレース編みなどの民族調のスカーフ。ロシアの農婦が着用した民族衣装で、あごの下で結んで留める。ロシアの入れ子人形「マトリョーシカ」も被っていて、「バブーシュカ人形」とも呼ばれる。

グーク
gook

イギリスのコーンウォールとデボンの鉱山の、地上で働いていた女性労働者、バル・メイデンの被りもの（ボンネット）。日光や騒音を遮蔽できるよう頭部から側面まで覆う。形状は地域差も大きく、いくつものデザインがある。

ウィンプル
wimple

中世ヨーロッパで女性が着用した、頭部から顔の両脇と首の辺りまで覆う布製の被りもの。元々は、キリスト教圏で既婚女性が髪を露出することをはしたないとみなして身に付けたが、髪を隠す必要がなくなった近代以降では修道女の服として見られる。

カプッチョ
capuche

フランシスコ会や、カプチン会の修道士が着用する、先が尖った長い頭巾。**カプチン・フード**（Capuchin hood）とも呼ぶ。

リリパイプ
liripipe

フードの頭頂部に付いた垂れ飾りや、長い垂れ飾りが付いたフード（頭巾）のこと。中世に学者などが着用した。**シャペロン**（chaperon）とも呼ばれるが、その場合、頭に巻いたような形状のものを示すことが多い。

ヤムルカ
yarmulke

敬虔なユダヤ教徒の男性が（主に祈りの時に）被る、浅くて丸い帽子のようなもの。スカルキャップに分類される。別称**キッパ**（kippah）、**コップル**（kopple）。無地もあるが、同心円模様で編まれたニット製が多い。頭を隠すことで、神に対して謙遜の意を示すとされる。

ザイラー
ざいらー

頭頂部が平らになった円筒形のニット帽。スキーの名選手として知られたオーストリアのトニー・ザイラー (Toni Sailer) が着用していたことからとの説がある。日本独自の名称。つば付きで目出しタイプも多い。

クラウン・パント
crown pant

ボストン・タイプ (丸みを帯びた逆三角形) の、リム (フレーム) 上部が平らで直線的な眼鏡やサングラス。1950年代のフランスで流行。上部の横に直線になったリムが王冠 (クラウン) に見え、また、「パント」はフランス語でボストン・タイプを示す。

グラニー・グラス
granny glasses

「おばあちゃんの眼鏡」の意で、形状を表すとは限らないが、少しレトロな雰囲気を持つ小さめの丸みを帯びたレンズのタイプを示すことが多い。

アイ・バイザー
eye visor / eye shield

前面から着用する、太陽の光や飛沫から目を守るためのシールドや日よけ。

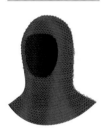

クルセーダー・フード
crusader hood

十字軍の戦士が戦闘中に着用した、鎖で編んだ首から肩辺りまで覆う頭巾のようなフード。

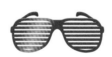

シャッター・シェード (サングラス)
shutter shades

レンズ部分に水平のスリットが連続して入ったサングラス。紫外線からの保護や視力矯正用途ではなく、ファッションとして見た目のために着用。ほとんどがフレームと一体となっており、**スラット・シェード** (slatted shades)、**ルーバー・シェード** (louvered shades)、**ベネチアン・ブラインド・シェード** (Venetian blind shades) とも呼ばれる。

グラス・コード
glasses chain

両端に輪になったゴムなどの留め具が付いた、メガネやサングラス用の鎖や紐。着脱の多いシニアグラスなどで落下、紛失防止として用いる他、PCメガネでも見られる。知的に見えファッションとしても普及。別称**メガネ・チェーン**。紐を首の後ろに回すように着用。

コイル・ポニー
coil hair tie

らせん（コイル）状にすることで弾性を持たせた輪で、髪をまとめるための樹脂製のヘアゴム。カラーバリエーションも多く、水にも強く、プールや入浴時にも使いやすい。ヘアゴムよりも締め付ける力が弱いため髪に跡がつきにくいのが特徴。その他、**スプリング・ヘアゴム**、**スパイラル・ヘアタイ**（spiral hair tie）や、**スプリング・ヘアタイ**（spring hair tie）、**コイル・ヘアタイ**（coil hair tie）とも呼ばれる。

スウェット・バンド
sweatband

スポーツや野外活動時に、汗を吸い取ることを目的としたバンド。頭の場合、ヘアバンドのように頭に巻いたり、帽子の内側に付け、目に汗が入るのを防止する。同素材のリストバンドは額の汗を拭うために用いる。

ハロー・クラウン
halo crown

神聖な人の頭部に光る、放射状に広がったり円形や円盤状の光を示す後光をモチーフとした冠、頭飾り。ハロー（halo）は、日本語では「後光」に相当。

コワフ
coiffe

女性がつける頭飾り、髪飾りで地域ごとに特徴がある。名称のコワフは、女性の帽子や被りものを意味する仏語コアフュール（coiffure）の略語。**コアフ**の表記も見られる。
左：フランスのアルザス地方で着用される、非常に大きいリボンの付いた帽子の一種。ボンネット（縁なし帽）の土台と頭の上で結ばれたリボンで構成される。プロテスタントの女性は黒色のリボンを使う。
右：フランスのブルターニュ地方で着用されるレース製の被りもの。様々な形状があり、出身地や婚姻状況などが判別できた。17世紀の地方の反乱で、教会の塔を国王が倒したことへの抗議から始まったとされる。

フォーレンダムのフル
hul

オランダのアイセル湖のほとりにある、かつては漁村であった観光地フォーレンダム（Volendam）の民族衣装で、左右にある翼のような張り出しと頭頂部がレースで作られた被りもの。

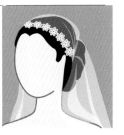

ジュリエット・キャップ・ベール
Juliet cap veil

ベールタイプのヘッドウェア。レースやメッシュなどの薄い布でできた帽子を被るようなスタイルで、頭の後ろ半分を覆うのが特徴。ウェディング・ベールとして多く見られ、名称は『ロミオとジュリエット』から。別称**ジュリエット・ベール**。

ブルレ／ブールレ
bourrelet

15世紀頃フランスなどで貴族の女性に着用された、頭に被るドーナツ状の装飾品。単純な円形のものだけでなく、側面が高くなって湾曲したものも見られる。装飾目的以外にベールを押さえる意味もあったとされる。

カチューシャ（スプリング・ヘアバンド）
spring hair band

弾性を持ったC字型の髪をまとめるための装身具で、途中が波型になったもの。欧米ではヘアバンドとして扱われる。別称**コイル・ヘアバンド、メタル・ヘアバンド**。

カイバウク
Kaibauk

ティモール島の半分を領地とする東ティモール民主共和国で着用される三日月形（水牛の角の形）をした伝統的なヘッドドレス。

アティフェ
attifet

16～17世紀に欧州の女性が着用した、額の部分で下がり両側に弧を描いてハート形になる頭飾り。カトリーヌ・ド・メディチ（Catherine de Medici）とスコットランドのメアリー（Mary）女王が最初に着用したとも言われている。

ビンディ
bindi

ヒンドゥー教徒の既婚で夫が存命の女性が額（眉間の少し上）に付ける小さな装飾。赤い顔料を塗るのが伝統的だが、現在はシールや赤い点のみ、細かい模様など。サンスクリットの「点」を意味するbinduが由来。特定の宗派に属すことを示す標相として**ティラカ**と呼ばれる装飾もある。

フロントレット
frontlet

額や前頭部に付ける装飾バンド。

フェロニエール
ferroniere

額の真ん中に宝石などの装飾がくるように、紐や鎖を頭に巻いて付けるアクセサリー。名称は、レオナルド・ダ・ビンチ作の「美しきフェロニエール」という肖像画に由来する。

アマテンシ
amatherentsi

ペルーやブラジルに住む先住民のアシャニンカが儀式などで使用する冠。ヤシの葉で編まれ、後頭部辺りに装飾の羽根が立つ。アシャニンカは、アチオテの木の実を砕いた赤い染料で顔に模様を描く習慣でも知られている。amathairentsiとも表記。

簪
かんざし

江戸中期に盛んに使われた日本の伝統的な髪飾りの1つ。差す場所で前挿し、中挿し、後ろ挿し、形状で平打ち、花簪、玉簪など様々。材料も金属・竹・象牙・鼈甲と幅広い。名称は、「髪挿し」「挿頭」「釵子」からという説がある。

笄
こうがい

日本髪用の細長い髪飾りの1つ。装飾の他、髷を固定したり、髪をかき上げたり、かゆい部分を髪を崩さずに掻くなどに使われた。中国から伝来。刀装具の1つであるため、日本刀に装着し肌身離さず持ち歩いた。

ジーファー
jifa

男女によっても形状が異なる。女性用は、先が尖った六角柱の棒に、スプーンのような頭部が付いた沖縄の伝統的な簪。自らの分身やお守り的に扱われ、古くは身を守る武器の1つであったとも言われる。女性はこれを常に身に着けた。

アンソ渓谷の頭飾り
headdress of the Ansó valley

スペインのアンソ渓谷で見られる女性が着る民族衣装の一部で、髪を分けた上に赤いチューブ状のものを重ねるように頭に巻く頭飾り。

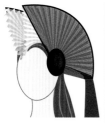

アッペンツェルの頭飾り
traditional headdress in Appenzell

スイス東北部に位置する山岳部の村、アッペンツェルで見られる民族衣装の伝統的な帽子、頭飾り。左右に立った扇状のレースが特徴的。

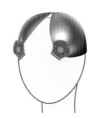

オーライザー
oorijzer

オランダの西フリジア人の民族衣装の一部。黒いアンダーキャップの上に被る、2つに割れたヘルメットのような装飾品。元々はその上に被るレースのボンネットやキャップの留め具であったとされ、額の左右に上部のレースを留めるノブが露出している。素材は金や銀で、女性の持参品でもあった。別地域ではバンド状のものも見られる。**イヤーアイロン**（ear-iron）とも呼ばれる。

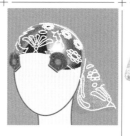

ラパ
lapa

ドイツの南東にあるシュプレーヴァルトで少数民族であるソルブ人（Sorbian）の女性が着用する伝統的な頭飾り。綺麗な刺繍が入ったスカーフを巻いて作る。ソルブ人の民族衣装は、地域によって差がある。

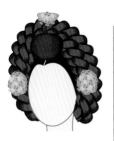

オヨモリ

eoyeomeori

1700年代に朝鮮半島で女性に着用された礼装用の髪型の1つで、つけ髪（加髢）を束ねて編んでかんざしを挿した。身分が高い女性や妓生（芸妓）は大きいものを着用し、大きく重いほど美しいとされた。

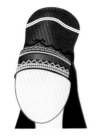

エルジャの頭飾り

Erzya headdress

ロシアのモルドヴィア共和国に住むエルジャ人の女性が着用する頭飾りの1つ。全体的に刺繍、ビーズなどの装飾が施され、頭部に巻いた布の上に半円状の布が立ち、首の後ろから背中には帯状の布が垂れ下がる。

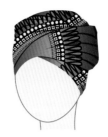

ヘッドラップ

headwrap

頭部に巻く装飾用のスカーフ状の布。別称**ヘッドタイ**（head tie）。伝統的なものが西・南部アフリカで多く見られる。名称、巻き方、大きさは地域によって様々。ナイジェリアでは**ジェレ**（gele）、マラウイやガーナでは**ドゥク**（duku）、ジンバブエでは**ドゥク**（dhuku）、ボツワナでは**トゥクウィ**（tukwi）、南アフリカやナミビアでは**ドエク**（doek）、アメリカ合衆国では**ティニョン**（tignon）、ユダヤ教徒の女性は、**ティチェル**（tichel）や**ミトパチャット**（mitpachat）と呼ぶ。

ポッファー

poffer

オランダの北ブラバント州（North Brabant）で見られる女性の頭飾り。ボンネットの形をしたキャップの上に、横に広がったマットを載せる。マットの後ろ側にはベールが繋がり、上部はレースや花飾りなどで装飾されている。

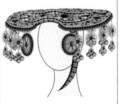

ヴォスのブライダル・クラウン

Voss bridal crown

ノルウェーのヴォス（Voss）地方で婚礼時に女性がブーナッド（民族衣装／p.166）と共に着用する伝統的な頭飾り。前部が欠けた半円状のプレートの周囲に装飾品がぶら下がっている。

ダッシュ・トウ

*Dush-toh(Dush-tooh/
Dush-too/Dush-tuh)*

ネイティブアメリカンのカドー（Caddo）族（現在はオクラホマ州に居留）の女性がダンスなどで着用する伝統的な髪飾り。蝶の羽を上下に配置したような（砂時計のような）デザインを後頭部に付け、リボンを地面まで長く垂らす。

カウル

caul

中世に作られた絹や綿の髪を覆うヘッドドレス、頭飾り。落ちないように、この上から装飾された網が被せられた。後に、装飾が施された髪を覆うヘアネット自体のことも指すようになった。別表記**コール**。

バッグ

ハットボックス
hat box

帽子の保管や持ち運び用のバッグ。帽子のタイプで形状は異なるが、円筒形のものが多く、輸送用の取っ手付きもある。購入時の梱包用にはブランドロゴが入ったものもあり、年代物はビンテージのコレクショングッズになっている。

ビーズ・バッグ
bead bag

ビーズ素材で作られたバッグの総称。欧州では 19 世紀から見られる。日本では 1950年代後半頃に、洋装でも和装でも持てる緻密なビーズ細工のデザインの、小型のバッグとして流行。現在でも、様々なデザインや大きさのものを目にする。

ブルキナ・バスケット
Burkina basket

アフリカのガーナ共和国北部にあるボルガタンガで、水草でかご を（円筒や半球状に）編み、隣国のブルキナ・ファソで山羊の革でハンドルを付けて仕上げたバスケット。買い物で使われ耐水性もある。別称ボルガ・バスケット(Bolga basket)。

メルカド・バッグ
mercado bag

プラスチック製の紐で編まれたかごバッグ。幾何学模様が多い。軽くて丈夫なので人気。元々はリサイクルされたプラスチック製の紐で作られた買い物かごで、メキシコ発祥。名称のメルカドはスペイン語で「市場」の意。

ヘルメット・バッグ
helmet bag

米軍がヘルメットを運ぶために作ったバッグ、もしくはそれがモチーフのバッグ。時代と共に形状が変化。現在は 1960 年代後半以降のモデルで、通常は大きなポケットが 2 個前面に付いた大きく平べったいトートバッグ。ショルダータイプにもなるものが多く大容量。

オーバーナイト・バッグ
overnight bag

機内に持ち込めるサイズの小型の鞄。デザインは限定しないが、収納力がある大きめのブリーフ・ケースタイプが多い。名称は「夜を超す」の意で、一泊程度を示す。

カーペット・バッグ
carpet bag

絨毯織りの布、もしくはそれを模した生地を使った（手提げ）バッグ。カーペットの生地を使って作った旅行鞄が起源と言われる。模様もカーペットやタペストリーで見られるものが多い。

ワイヤー・バッグ
wire bag

樹脂を紐状に加工して編み上げたバッグの総称。代表的なブランドはミラノのANTEPRIMA（アンテプリマ）で、1998年に商品化し、2003年から日本にも展開された。

ボリード
Bolide

フランスのエルメス社が1923年に発売した裾が広がった台形型バッグで、自動車での移動時に中身が飛び出さないようにと、ファスナーを付けた最初のバッグ。発売から時を経ても、シンプルな美しさと高い機能性（収納力）で、現在も人気が高く、高級バッグとしても知られている。元々の名称は**ブガッティ**で、1920年に高級車ブガッティから名付けられたが、この名称は3年後に変更されている。よく似たデザインのバッグを、ブガッディ・バッグとしているのも見かける。

バミューダ・バッグ
Vermuda bag

ボタン留めなどで布性の袋が交換できる丸いハンドバッグ。木製の取っ手が付いている。1980年代前半に流行した。

キスロック・バッグ
kiss lock bag

口金がついたバッグ。キスロックは「がま口」の意。日本語では**がま口バッグ**に相当。

グラッドストーン・バッグ
Gladstone bag

剛性のあるフレームで作られ、中央で2つに分かれて大きく開く、固い皮革製のカバン。旅行や貴重品用として使われる。2本のストラップで巻かれたものも多い。名称は、19世紀のイギリス首相ウィリアム・ユワート・グラッドストーンが愛用したことから。

ポートフォリオ・バッグ
portfolio bag

書類を運ぶためのケース。クリエイターが自分の作品を入れるバッグとして、作品を折ることなく収納できる、面積の大きいタイプが一般的。

ヌビ・バッグ
nubi bag

韓国のイブルと呼ばれるキルト生地を使ったバッグ。凹凸があり軽い。大容量のためマザーズバッグとしても人気。SNSで話題となり流行。

ブレスレット・バッグ
bracelet bag

持ち手がブレスレットのように手首を通して持てる（多くは金属や皮革製の）環状になったハンドバッグ。また、手首に付ける小さなバッグを示すこともある。

バニティ・バッグ
vanity bag

化粧道具を収納して携帯する小型のバッグ。かわいいデザインのものがよく見られる。移動をあまり考慮せず、収納力や機能性の高いものはメイク・ボックスと呼び分けられることが多い。名称のバニティは「虚飾」を意味し、化粧を示している。別称**バニティ・ケース、バニティ・ボックス**。より小さいものは**バニティ・ポーチ**と呼ばれる場合が多い。

ＤＪバッグ
DJ bag

元々は四角形のＬＰレコード盤が入るサイズのDJやレコード愛好家が持ち歩くためのバッグ。丈夫なナイロンなどの素材が使われ、手提げ、リュック、ショルダーとタイプは様々。**レコード・バッグ**とも呼ばれる。時代と共に変化するDJのスタイルに合わせ、レコードではなく、小さなミキサーやコントローラなどの機材を持ち運べるものも見られる。ブランドは、UDG（ユーディージー）が知られている。

ハーフムーン・バッグ
half moon bag

端にストラップが付いたショルダータイプで、半月のような形をしたバッグ。内側に湾曲したやや三日月形のバッグも、ハーフムーン・バッグと呼ばれる。

クロワッサン・バッグ

クロワッサンのような形をしたバッグ。底辺が曲面になっていることが多い。**クロワッサン・ショルダー**とも言われる。名称のクロワッサンは、フランス語で「三日月、三日月形」の意。

モンク・バッグ
monk bag

モンクとは僧侶のことで、袈裟の様に肩から斜めにかけるシンプルなショルダー・バッグ。**袈裟バッグ、ムンク・バッグ**とも言われる。

フラップ・リュック
flap backpack

雨などの侵入を防ぐために、上側にフラップ（ふた）が付いたリュックサック。別称**フラップ・バックパック**（flap backpack）。

ポシェット
pochette

長くて細めのストラップが付いた小さな女性用のバッグ。マチがあるものが多く、形状も様々。ショルダー・バッグの一種だが、ショルダー・バッグはより広義で、形状や性別を問わず、肩掛けできるバッグ全般を示す。

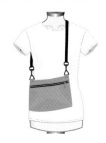

サコッシュ
sacoche

細めのストラップで肩からかける、長方形でマチのない男女とも使うバッグ。自転車のロードレースやトライアスロン中にサポート用の補給食やドリンクを入れたバッグを起源とする。サコッシュは、フランス語で「カバンや袋」の意。元々がスポーツ用ということもあり、撥水性のある軽い素材で作られているものが多く、収納力より携帯性が重視されているのも特徴。

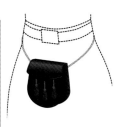

スポーラン
sporran

スコットランドの民族衣装 (p.168) で、ポケットのないキルトの正装時に欠かせない小さなバッグ。腰下前面に革紐や鎖で吊るし、小物や貴重品を入れる。皮革や毛皮製で、房飾りが2、3個付いたものが一般的。名称はゲール語で「財布」の意。

エプロン・バッグ
apron bag

長方形の上部両端にベルトが付いているエプロン（前掛け）のような形状をしたバッグ。腰に巻いたり、肩にかけたりして使用する。

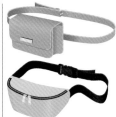

ベルト・バッグ
belt bag

ベルトの付いた小型のバッグの総称。ベルトに小型のバッグが付いたタイプや、バッグ本体と一体化したウエスト・バッグ、服のベルト通しに通して使うバッグも示す。

ダウリー・バッグ
dowry bag

色鮮やかな刺繍やミラーワークで装飾された小物袋。パキスタンやインドで見られる。巾着型や、1枚の布の対角を突き合わせて縫い、封筒のように作られたものが多い。ダウリーは「結婚時の持参金」の意。花嫁が結婚時にアクセサリーなどを持参するのに使った。

おまけ

ギャザーを表面に重ねて寄せて、凹凸を作ったシャーリングで装飾されたバッグをシャーリング・バッグと呼ぶことがあります。シャーリングは、全体的な場合と、部分的な場合があり、方向も様々。

襷
たすき

和服の袖が邪魔にならないようたくし上げる紐や帯状の布。背中で交差させて両方の肩で輪になるような固定法「たすき掛け」が一般的。また、自らの名前を宣伝したり、駅伝でランナーを継いだりするための、体に斜めに掛ける帯状の布も示す。

ショルダー・ウォーマー
shoulder warmer

肩回りの保温のための衣類で、ニットやファー製のものが多い。丈が肩を覆う程度だったり、肩回りだけのボレロタイプだったり、形状にはバリエーションが見られる。ボレロやティペット、ケープレットと形状は類似する。

チーフリング
woggle

ネッカチーフやスカーフを首前で留める留め具。ボーイ（ガール）・スカウトでは、個性を出す唯一の箇所として手作りをすることもある。英語では**ウォグル**（woggle）や**ネッカチーフ・スライド**(neckerchief slide)。

バンダナ
bandanna

首に巻いたり髪を結んだりして使う、大型の木綿の正方形の布（ハンカチーフ）。名称は、ヒンズー語で「絞り染め」を意味するバンドゥヌが語源とされる。

スカーフ
scarf

防寒目的もあるが、主に装飾目的で首に巻いたり頭を覆う正方形（や長方形）の薄手の布。髪を結んだり、ウエストに巻いたり、バッグのハンドルに巻いたりもする。クロアチア軽騎兵（クロアット）の首に巻かれていたリネンのスカーフ（クラバット）は、ネクタイのルーツ、原型と言われる。

マフラー
muffler

防寒目的で首に巻く長方形の襟巻のこと。英語では襟巻の意味で、scarfと記す時もある。ウールやカシミヤなどの毛糸が使われ、防寒のために厚手のものが多い。

ボンボン・ストール
matta dupatta

ストールの端に小さなボンボンが連なって付いたストール。ニューヨークのファッションブランド、matta（マッタ）の製品が代表的。**ポンポン・ストール**の表記も多い。

ドゥパッタ
dupatta

インドやパキスタン周辺の女性が頭や肩周辺に纏うショール。**チュニ** (chunni) とも呼ばれる。**デュパッタ**の表記も見られる。

バーグ
bagh

パンジャブ地方のえび茶色の地色に金やオレンジ、赤、緑、白などの糸で刺繍された、女性が祭事に纏うショール。名称はパンジャブ語で「庭」の意。別称**モティア** (motia／「ジャスミン」の意)、**サトランガ** (satranga／「虹色」の意)、**レヘリア**(leheria／「波」の意)。

プルカーリ
phulkari

パンジャブ地方の伝統的な女性用のショール。花の意味を持つが、花をモチーフにした繰り返し模様だけでなく、幾何学模様も多く見られる。バーグ (bagh) に近いが、バーグの方が刺繍が細かいことが多い。

レボーソ
rebozo

メキシコの女性が着用する、伝統的な長方形の長いショール、スカーフ。着用法は様々だが、肩に羽織ったり頭周辺に巻いたり、時には乳児を包んで抱えるのにも使う。男性用は**セラーペ** (serape) と呼ぶ。

ショール
shawl

防寒や装飾目的で羽織る、正方形や三角形の肩掛け。ウールや綿、ニット、レース、絹織物などで作られる。

ストール
stole

防寒や装飾目的で首にかけられる細長い肩掛け。毛糸やシルク、レースなどで作られる

中華風付け襟
ちゅうかふうつけえり

トップスとは別に、単体で中国風のテイストを加えることができる、主に立襟タイプの付け襟。房飾りや紐によるボタンが付いたものが多い。首回りだけのチョーカータイプも見られる。

ボレロ・ストール
bolero stole

ストールを二つ折にし、袖下を縫い付けて手を通せる構造にすることで、ボレロ、ストールの両方の使い方ができるストール。

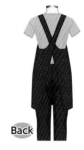

ラペット
lappet

ラペット織機で織ったものも示すが、多くはレースでできた細長い垂れ飾りを示す。首にかけたり巻いたり（左のイラスト）、または頭から垂らしたり（右のイラスト）、といった着用法が見られる。

ビブ・エプロン
bib apron

胸当て部分が付いて上半身もカバーできる、衣類を汚れから守るエプロン。大邸宅の客間（サロン）で用いる胸当て付きの前掛けをサロン・エプロンと呼んだが、現在の日本でのサロン・エプロンは胸当てのないエプロンを示す。

バッククロス・エプロン
cross back apron

後ろが交差した状態で着用するエプロン。肩紐の幅が広いので肩凝りが少なくなり、また交差していることで肩紐がずり落ちにくい。別表記**クロスバック・エプロン**、**後ろクロス・エプロン**。

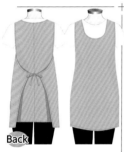

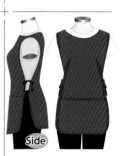

タバード・エプロン
tabard apron

中世の騎士が鎧の上に着たタバード（頭から被る外衣）に似た、背面側も覆う頭から被るエプロン。前後留め、脇留め、側面は縫われているものなど、バリエーション豊富。コブラ・エプロン、スモック・エプロン、エプロン・ベスト（p.62）と類似。

スモック・エプロン
smock apron

頭からすっぽりと被るタイプのゆったりとしたエプロンで、丸首で袖があるものが代表的。スモック（元々はイングランドとウェールズの農作業着。現代でも画家の仕事着や園児の服として普及）と類似したエプロンも見られる。欧米でのsmock apronは、後ろも覆うタイプのエプロンを示し、コブラ・エプロンや、タバード・エプロンと同じものとしても扱われる場合もある。日本の伝統的なエプロンである割烹着とも類似する。

コブラ・エプロン
cobbler apron

前面・背面とも覆うエプロン。清掃や医療従事、ベーカリーやカフェでの作業用で見られる。前後で挟んで横を留めるタイプはタバード・エプロンと類似し、上から被るタイプも含め、エプロン・ベスト（p.62）、スモック・エプロンと同じものとして扱われる場合もある。

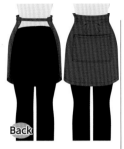

ウエスト・エプロン
waist apron

ウエストから下だけを覆うエプロン。紐などで留める。マレー地方の巻きスカートのサロンからの造語とされる。**サロン・エプロン**とも呼ばれ、丈が長いタイプは**ソムリエ・エプロン**や**ギャルソン・エプロン**とも言う。

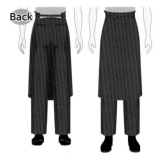

ギャルソン・エプロン
garcon apron

膝よりも下まである丈が長い**ウエスト・エプロン**。中世以降に西欧で見られる男性給仕係をギャルソンと呼ぶ。そのギャルソンが着用したことからの名称。ワインのソムリエも着用するため**ソムリエ・エプロン**とも呼ばれるが、ソムリエ・エプロンには胸当てまである長いものも見られる。

ソムリエ・エプロン
sommelier apron

ワインのソムリエが着用するエプロン。腰から下だけの**ウエスト・エプロン**の他にも、胸当てまである長いタイプを示すこともある。

タキシード・エプロン
tuxedo apron

主に黒色の、タキシードに合わせるベストを模したエプロンを示す。首回りはV字にカットされたものが多く、蝶ネクタイなどと合わせ、高級レストランやケータリングなど、少しスタイリッシュな給仕の着用が見られる。

帆前掛け
ほまえかけ

腰から下を覆う日本の伝統的なエプロン。裾はフリンジで中央にお店や商品のロゴが入ったものが多い。汚れ防止だけでなく、厚手の生地で怪我を防止し、腰で締めることで重い物を持つ時の腰痛防止にもなる。

防水エプロン
dishwasher apron

防水性のあるエプロン全般を示すが、中でも厨房で皿洗いの際に使う、主に厚手のビニール素材で丈が長い業務用エプロンを示すことが多い。皿洗いをする人を示す**ディッシュウォッシャー・エプロン**の表記も見られる。

タオバラ
ta'ovala

トンガで男女共に正装として服の上から腰に巻く、ゴザ（マット）のような織物で作られた伝統的な装身具。

キエキエ
kiekie

トンガの女性がトゥペヌと呼ばれる巻きスカートの上に巻く、すだれや縄のれんのような伝統的な装身具。セミフォーマルな機会に着用し、最近では、男性も着用することがある。

スカプラリオ
scapular

キリスト教の修道士が着用する、長い1枚布の真ん中に穴が開き、頭を通して前後に垂らす衣類、肩衣（左のイラスト）。元々は作業時にチュニックを保護するエプロン的役割だったとされ、その後修道服として広まった。フードが付いたものもあり、横は開いていて、色や長さは様々だが、つま先までの長いものもある。信者用のスカプラリオ（devotional scapular）は、2枚の小さな布辺を2本の紐で結んだもの（右のイラスト）で、同じ名前だが形状は全く異なる。名称は、ラテン語で「肩」を意味するscapulaeから。

Back

ヒューメラル・ベール
humeral veil

ローマ・カトリック教会の聖職者が、典礼時に肩にかける長方形のシルクの布、肩衣。端がポケットになっているものもあり、神聖なものに手を直接触れずに掴むことができる。白か金色で端にフリンジ、刺繍が施されているものが多い。

タリート
tallit

（主に）男性のユダヤ教徒が礼拝時に、肩にかけたり頭から覆ったりするショール。四隅にツィツィット（tzitzit）と呼ばれる房（紐）飾りが付いている。首辺りに装飾のある帯状の布が付いているものもある。別名**タリス**（talith）。

タリート・カタン
tallit katan

ユダヤ教徒の男性が日常時に衣類の下や上に着る伝統的な衣類。頭を通す穴が開いた長方形で、前後に垂らす。四隅にはツィツィット（tzitzit）という房（紐）飾り。名称は「小さなタリート（タッリート）」の意。四隅の意の**アルバア・カンフォート**（arba kanfot）とも言う。

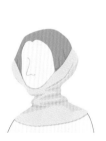
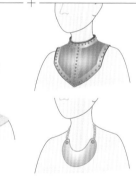

ゴージット
gorget

大きな布を首に巻いてピンで留める13〜15世紀に見られた、女性用ベールのような装身具（左のイラスト）。首や肩、時には耳や髪の一部を覆う。また、鎧の首や肩を守るための当て（右上のイラスト）や、装飾としてのプレート（右下のイラスト）も示すことがある。

グローブ・ホルダー
glove holder

外した手袋の紛失を防いだり、すぐに使えるようにまとめておく装身具で、通常は鞄やベルトに付ける。

ダービー・タイ
Derby tie

現在一般的に見られるネクタイの形。先端は尖っており、襟に通して結んで下げる。名称は、イギリスのダービー卿が競馬を楽しむ時に使用したことから付けられた。

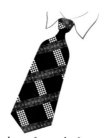

キッパー・タイ
kipper tie

目立つ色と柄の、幅の広い（11〜13cm）ネクタイ。1960〜70年代にイギリスで流行。kipper は「燻製ニシン」の意で、広めたデザイナーのマイケル・フィッシュの名をもじって命名されたという説がある。**キッパー**だけの表記も多い。

カフス・チャーム
cufflinks chain

カフス・ボタン（カフリンクス）に付ける鎖状のアクセサリー。

ブートニエール
boutonnière

元来の名称の意味はフランス語で「ボタン穴」で、ラペル・ホール（フラワー・ホール）を示すが、現在ではそこに付けるアクセサリー（ラペル・ピン）を意味する。元々は花を飾ったが、現在は、花をモチーフとしたバッジ状のアクセサリーが多い。

スティンカーク
steinkirk

長いスカーフを首に巻き、数回ねじった後ボタンホールに通す着用方法。17世紀後半、イギリス軍に奇襲をかけられたフランス軍将校が、急いでクラバットを結ばずにねじって勝利し、流行したことに由来。名称は戦場となった当時の地名。仏語では**スタンケルク**。

マネー・クリップ
money clip

紙幣を挟んで携帯するためのクリップや、挟んで持ち歩く財布。チップを支払う文化が定着した国で、スマートにお札を出すことを意識して作られている。

シューズ・マーカー
shoe marker

ゴルフ用のマーカーを、靴紐にクリップやマグネットなどで装着できるようにしたものや、それを模したアクセサリー。マーカーは、ゴルフのグリーン上で邪魔にならないようにボールの代わりにする目印。

ドミノ・マスク
domino mask

鼻から上の目元を覆うマスクで、ハーフ・マスクの１つ。仮面舞踏会などで着けられる。ベネチアのカーニバル時に着用される「コロンビーナ」(Colombina)というハーフ・マスクには、煌びやかな装飾が施され、オペラでも見かける。

フェイス・カバー
face cover

マスクよりも顔の広い範囲を覆う布製のアイテムの総称。鼻から首辺りまでを覆うものが多い。日焼け予防の紫外線対策や防寒目的が多く、耳にかけて着用したり、耳まで覆うタイプも見られる。

ヤシュマク
yashmak

イスラム教徒の女性が、外出時に目以外を覆って顔を隠すためのベール。鼻の上に、金属や象牙製の小さなパーツで留められることもある。チャードル (p.175) やヒジャブと共に着用される。

ネック・コルセット
neck corset

本来は、首にかかる重い頭の負荷を軽減したり首筋を伸ばしたりする首用の固定具だが、拘束感を演出する首回りの装飾用装身具（イラスト）としても見られる。

スロート・ベルト
throat belt

幅広のチョーカーや、首に沿って巻くバンド、またそれに似た襟型のことも指す。日本ではそのまま**チョーカー**と呼ぶことが多い。装飾を施したものも多く、**スロート・バンド**や**ドッグ・カラー**とも呼ばれる。

インビジブル・ネックレス
invisible necklace

釣り糸のような透明の糸をチェーンとして使うことで、宝石部分を浮いたように見せるネックレス。**ヌード・ネックレス**(nude necklace) とも呼ばれる。

ドッグ・タグ
dog tag

軍隊で、個人の識別用に使うプレートが付いたネックレスの俗称、もしくはそれをモチーフにしたもの。本来は、名前や血液型などが刻印されているが、アクセサリーとしてはブランドロゴが刻まれているものを多く見かける。個人識別用途では、**IDタグ**（ID tag）と呼ばれつつあり、日本語では**認識票**に相当する。名称は、狂犬病予防用途の登録に使った、犬の鑑札に由来する。

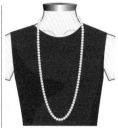

プリンセス
princess

40〜45cm程度の長さのネックレスや、ネックレスの長さ自体のこと。これより短い、首に沿うぐらいのものはチョーカーと呼ぶ。

マチネー
matinée

50〜55cm程度の長さのネックレスや、ネックレスの長さ自体のこと。

オペラ
opera

70〜80cm程度の長さのネックレスや、ネックレスの長さ自体のこと。

ロープ
rope

107cm程度以上の長さのネックレスや、ネックレスの長さ自体のこと。

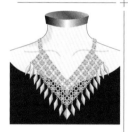
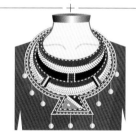
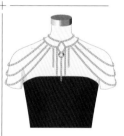

ビブ・ネックレス
bib necklace

首前から胸元辺りが幅広く、ボリュームをもたせて作られたネックレス。ネックレス自体の存在感が強い。ビブ (bib) は英語で「よだれ掛け、胸当て」の意。

マサイ・ネックレス
Maasai necklace

ケニヤやタンザニアなど、東アフリカのマサイ族が着用する、色鮮やかなビーズなどで手作りされる伝統的な首飾り、胸飾り。首から肩回りを囲むような円形や、胸前のビブ（よだれ掛け）飾りなど、形状にはバリエーションがあるが、大きな特徴は原色系の鮮やかさと、ビーズで作られること。手作りすることもあって、マサイの女性の個性やアイデンティティを象徴すると言われる。耐久性も高く、色あせにくく鮮やかさが持続するように作られている。

ショルダー・ネックレス
shoulder necklace

首回りから肩を飾る装飾品を広く示し、二の腕辺りまで覆うものも見られる。肩回りがメインのものは、**ショルダー・チェーン**の表記も見られる。

アーム・バンド
sleeve garter

腕章を意味する名称だが、日本ではシャツの裄丈（背の中心から袖先までの長さ）を調整するために上腕に巻くバンド状の装身具を示すことが多く、この意味では**スリーブ・ガーター**（sleeve garter）とも呼ぶ。

腕守リ
うでまもり

二の腕に巻いて縛る日本の伝統的なお守り。帯の両端に房飾りが付いたものが多く、現在はお祭りなどで男衆が付ける風習が見られる（左のイラスト）。また、江戸時代後期には、お守りや香料などを入れた布製（ビロードが多い）で金属で止めた腕輪も同じ名で呼ばれた（右のイラスト）。こちらは肌守の名もあり、男女とも付けたが、中でも 芸 妓 などの女性に好まれた。

ノリゲ
norige

チマ・チョゴリの胸から垂らす、朝鮮半島の伝統的な下げ飾り。宝石を使った高価なもの、手刺繍によって装飾されたものなど様々で、下に房飾りが付く。お守り的意味合いや、代々の女性に受け 継 がれる風習もあった。

シェブロン・ビーズ
chevron beads

多層に色ガラスを重ねて伸ばし、カット後に研磨してつくるビーズ。とんぼ玉（穴が開いたガラス玉）の一種。ジグザグ文様が代表的。別称**スター・ビーズ**（star beads ／穴方向から見た模様が星の形）、**ロゼッタ**（rosetta ／小さなバラの模様に由来）。ネックレスによく使われる。シェブロンは英語で「山形」の意。1400年代末期にヴェネチア、ムラーノ島のアンジェロ・バロヴィエールの娘、マリア・バロヴィエールによって技法が考案されたとされる。富と権力の象徴とされ、アンティークのアイテムとしても知られる。

ロザリオ
rosario

キリスト教カトリックにおいて、聖母マリアへの祈りを繰り返し唱えるための輪となった道具。祈り方に合わせて珠や突起の数が決まっていて、繰りながら唱えることで回数が確認できる。ネックレスに十字架が付いたような形状が一般的だが、装飾目的ではなく首にはかけない。小さなものは10個の数珠と十字架だけという指輪サイズや、腕輪サイズのものもある。名称は「薔薇の花冠」の意。聖母マリアへの祈りではなく、特定の聖人や天使への祈りに用いる場合は**チャプレット**（chaplet）と呼ばれ、類似形状だが珠の数が異なる。

パリュール
parure

ネックレス、ティアラや王冠、イヤリング、ブレスレット、指輪、ブローチなどに共通のデザインや素材を使った装飾品のセット。17世紀のヨーロッパで、王侯貴族や富裕層が妻や恋人のために特注し、地位や財、想像力を競い合った。名称は、古フランス語で「装飾」の意。英語で**スイート**（suite）とも呼ばれる。4、5点のアイテムのセットを示すことが多く、少なめの2、3点のセットは、デミ・パリュール（demi-parure）と呼ぶ。

フィリグリー
filigree

金や銀の素材を糸のように非常に細くして巻いたり編んだりして模様を作る、緻密な細工の技法。衝撃や圧力で破壊されることなく変形できる金の可鍛性を使った加工法で、欧州のアンティークジュエリーなどで見られる透かし細工。古くからある技法で、日本語では**細金細工**（さいきんざいく／ほそがねざいく／ほそきんざいく）に相当。

カメオ
cammeo

厚めの貝殻などに浮き彫りした装飾品。色味が付いた素材を地に、白系素材に人物の横顔のモチーフを重ねたものを多く見かける。浮き彫りではなく、沈め彫りの場合はインタリオと呼ぶ。

チャーム・ブレスレット
charm bracelet

チャーム（小さな飾りもの）が付いたブレスレット。ヨーロッパなどでは、縁起物やお守りの意味合いのあるチャームを代々受け継いだり、記念日に追加したりする文化がある。チャーム自体は、「お守り」や「魅力」の意。

チューリヤーン
choodiyan

インドの女性が着用する、何重にも連ねて使う主にガラス製の腕輪（バングル）。複数の場合はチューリヤーンだが、1つだと**チューリ**(choodi／churi)と呼ぶ。

コルセット・カフ
corset cuff

手首に付ける（主にC型の）留め具のない装身具の中で、途中が絞られてくびれた形状のもの（下のイラスト）。紐で締め上げるような装飾が付いた手首の装身具を示すこともある（上のイラスト）。

シリコン・ウォッチ
silicone watch

時計本体以外のケースやバンドなどにシリコン素材が使われた腕時計。色や形などのデザインバリエーションが豊富で比較的安価。

カーベックス
curvex

手首にフィットするよう三次元的な曲線を施した腕時計のケースの形状。中でも、イラストの「トノウ・カーベックス」(FRANK MULLER ／フランク・ミューラー）が有名。カーベックスは「湾曲」、トノウは仏語で「樽」の意。イラストの時計は樽型でもあるため、**トノー・ケース**とも呼ばれる。

シャトレーヌ・ウォッチ
chatelaine watch

懐中時計や鍵（香水瓶、はさみ、印章）などを、装飾の施された金属板や鎖を使ってウエストから下げる装身具。名称のシャトレーヌは、「城主の妻」の意で、城の管理を任された妻が多くの鍵を下げていたことからとされる。時計以外も吊り下げた装飾性の高いものから、時計だけのシンプルなものまであるが、後者は、衣類に付ける携帯時計として、**ラペル・ウォッチ**（lapel watch）と呼ばれる場合もある。

ナース・ウォッチ
nurse watch

看護師が衣類に付けて使用する、携帯用の時計。看護師は衛生上、手首まで洗う必要があり腕時計を避ける。代わりに胸ポケットに付けて覗き込んだり、持ち上げるだけで見られるように、クリップやピン、カラビナなどで留められる短いバンド、チェーン、リールが端に付いている時計を使用する。通常はぶら下げると文字盤が上下逆になる。脈拍を測れるように秒針の視認性が高いものが多い。**ラペル・ウォッチ**（lapel watch）とも呼ばれるが、その場合は装飾性の高い物も含まれる。

トゥー・リング
toe ring

足の指に付ける指輪。インドの一部民族の伝統的装飾物、ビチヤ(bichiya)が起源ともされる。装飾的意味合いが強いが、付ける指や足の左右で込める願いや既婚・未婚を示すなど、意味が異なる。視覚的に足の指が長く見える効果もある。

ネイル・リング
nail ring

指の第1関節より先に付ける指輪や、指輪で固定する付け爪。指先やネイルをきれいに見せる効果がある。

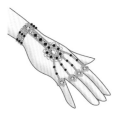

パンジャ
panja

インドの伝統的な手の甲を飾る装身具、アクセサリー。別称**ハスプール**(hathphool)や**フィンガー・ブレスレット**。スレーブ・ブレスレットとも類似。多く見られる指輪が付いたタイプは、**リング・ブレスレット**とも呼ばれる。

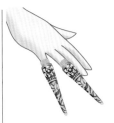

指甲套
しこうとう

中国の清朝時代の身分の高い女性が、主に小指や薬指の先にはめた、カバー状の爪飾り。細く長い指が美の条件とされ、その延長で長く伸ばした爪を守る目的で生まれた。表面は文様で装飾され、地位で着用できる種類が決められていた。

サム・リング
thumb ring

親指に付ける指輪。古くは富や権力の象徴だったが、現在は、行動力を発揮したり、目標の実現を願って付けると良いと言われる。男性が付ける傾向が強く、右手は強いリーダーシップ、左手は目標実現の望みを込める。

ファランジ・リング
phalange ring

指の付け根ではなく、第1から第2関節の間に付ける指輪。ファランジは「指骨、指の関節」の意。**ミディ・リング**とも言われる。

ピンキー・リング
pinky ring

小指に付ける指輪。ピンキーはオランダ語のpinkより派生した「小指」の意。小指はチャンスを象徴するとされ、右手小指に付けると自らの魅力をアップし、左手小指に付けると新しい出会いを引き寄せるとされる。

チャーム・リング
charm ring

チャームが付いた指輪や環状のアクセサリー。チャームは魔除けやお守りとなる、愛らしく魅力的な小さい飾り。チャームの言葉自体は、「お守り」や「魅力」の意。

ソリテール・リング
solitaire ring

中央に宝石を1つデザインした指輪。指輪の代表的なスタイル。

ジャルディネッティ・リング
giardinetti ring

宝石や色ガラス、金細工などで花や茎、葉を入れ込んで花束や花籠のようなデザインにした指輪。ジャルディネットはイタリア語で「小庭」の意。18世紀から19世紀初頭に見られた。

ギメル・リング
gimmel ring

複数（2つや3つ）の
リングが組み重なっ
て1つになる構造の
指輪。デザインは
様々だが、結合や離
れないという点から
14〜16世紀を中心
に結婚指輪などで流
行。ギメルは、ラテ
ン語の「双子」に由
来。

トリニティ・リング
trinity ring

3つの輪が絡まるよう
にデザインされた指
輪。1924年にCartier
（カルティエ）社が発
表した。トリニティ
は「三位一体」の意。

スパイラル・リング
spiral ring

針金や帯状の金属を
らせん状に何重かに
巻いたデザインの指
輪。また、スケッチ
ブックなどの一端に
ある連続的に空いた
穴に、針金をらせん
のバネのようにして
綴じる製本方法もス
パイラル・リングと
言う。

フェデ・リング
fede ring

2つの手が握り合っ
たデザインの指輪。
フェデはイタリア語
で「信仰、信頼」の
意。結婚時に、これ
から手を取り合って
共に道を歩いていく
という意味が込めら
れており、ヨーロッ
パで見られる。

クラダ・リング
Claddagh ring

アイルランドの伝統工芸品の指輪で、王冠を載せ
たハートマークを両手で支えたようなデザインが
特徴。右手の薬指に倒立に付けると縁結び、左手
の薬指に正立に付けると既婚者であることを示す
が、地域性やハートの向きでも変わる。アイルラ
ンドの西部にあるクラダ村のリチャード・ジョイス
が、結婚直前に海賊に捕らえられ、奴隷としてア
ルジェリアに売られた後、熟練した金細工職人に
なった。後にウィリアム3世に救出されて解放され
た時、当主からの「娘と結婚してアルジェリアに
残ってくれ」という提案を蹴って、待っていた婚約
者と結ばれ、クラダ・リングを贈った（あるいは王
に献上した）という伝承も残っている。

ポイズン・リング
poison ring

指輪の石座の部分が
開閉可能なケースに
なった指輪。他人の殺
害用というより、戦時
や立場による自害用
の毒（ポイズン）を忍
ばせたとされるが、実
際は香料や髪の毛な
どの記念品を入れて
使われたとも言われ
る。別称**ボックス・リ
ング**、**ロケット・リング**。

コイン・リング
coin ring

硬貨の刻印などを部
分的に残して指輪に
加工したり、環状の金
属に硬貨を付けたり
硬貨を埋め込むなど
した、もしくはそう見
えるデザインの指輪。
通用する硬貨の加工
は各国の法律で禁じ
られていることがあ
るので、古い硬貨や国
外の硬貨を使ったも
のが多い。

スプーン・リング
spoon ring

金属製のスプーンを部分的に使った（デザインの）指輪。柄や柄尻を丸めて作ったものが多い。17世紀イギリスで、召使いが雇い主の銀のスプーンを加工して婚約指輪にしたのが発祥で、流行した。しかし、家の紋章が彫ってあったため雇い主にばれたと伝わる。

耳ピアス（部位別）
ear piercings

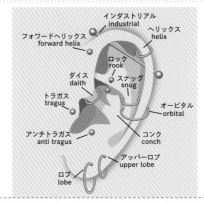

インダストリアル industrial
フォワードヘリックス forward helix
ヘリックス helix
ロック rook
ダイス daith
スナッグ snug
トラガス tragus
オービタル orbital
アンチトラガス anti tragus
コンク conch
アッパーロブ upper lobe
ロブ lobe

ピアス自体の種類ではなく、付ける耳の部位別に呼ばれるピアスの呼称。**ロブ**（lobe）：耳たぶ。**アッパーロブ**（upper lobe）：耳たぶ上部。**トラガス**（tragus）：耳の穴の前方の軟骨。**アンチ・トラガス**（anti tragus）：耳たぶの上部にある軟骨。**ヘリックス**（helix）：耳の上方の軟骨。**フォワード・ヘリックス**（forward helix）：耳の上方の軟骨の前方側。**ダイス**（daith）：耳の穴のすぐ後方上にある軟骨。**ロック**（rook）：上部の盛り上がった部分の軟骨。**スナッグ**（snug）：耳の外の縁から少し内にある盛り上がった軟骨。**コンク**（conch）：耳の内側の少し平らな部分で、内側（**インナーコンク**）と外側（**アウターコンク**）で呼び分けることもある。**インダストリアル**（industrial）：耳の上部に2つ以上の穴をあけて貫通させる。**オービタル**（orbital）：ヘリックスとコンクなど2つのホールに1つのリングを付けること。

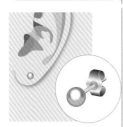

スタッド・ピアス
stud piercing

まっすぐな軸（ポスト）を耳の穴に通し、耳の裏でキャッチ（留め具）で固定するピアス。オーソドックスなタイプで、ピアスホール（耳の穴）への負担も少なく、長時間の着用にも違和感が出にくい。デザイン、大きさとも幅が広い。

フック・ピアス
hook piercing

針金を釣り針のように曲げて、ピアスホール（耳の穴）に引っ掛けるタイプのピアス。キャッチ（留め具）が必要ない。

フープ・ピアス
hoop piercing

円環状、リング形状のものを耳に引っ掛けているように見えるピアス。キャッチ（留め具）はなく、ピアスホール（耳の穴）に通すだけのものや、通した後に端を連結するものが見られる。

タッセル・ピアス
tassel piercing

細い帯や糸を束ねて作る房飾り（タッセル）を垂らすピアス。同デザインのイヤリングタイプは、タッセル・イヤリング（tassel earring）と呼ばれる。

ティアドロップ・ピアス

teardrop piercing

しずく型のデザインのピアス。水や涙のしずくがモチーフ。生命には不可欠で、心に潤いを与える点から成長や生命力を象徴するとも言われる。イヤリングタイプは、ティアドロップ・イヤリング (teardrop earring)。

ボタン・ピアス

button piercing / button earring

ボタンを付けたように見える（多くは丸い）ピアス。ボタン自体をピアスに加工したものも見られる。

鼻ピアス

nose piercing

鼻に穴をあけて金属製のアクセサリーを付けること、もしくは、そのアクセサリー自体。ピン状のものや環状のものがほとんど。鼻の中隔や側面など、付ける部位や名前にバリエーションがある。インドやネパールでは多くの女性が鼻ピアスを開ける文化が残っており、インドでは、女性はノーズティカと呼ばれる装飾性の高い鼻飾り（鎖で繋がれた大きなものを多く見かける）を結婚時に必ず付けるので、結婚までに女性は鼻ピアスを開けるのが一般的。

へそピアス

navel piercing

へそ周囲の皮膚に貫通させるピアス。穴の皮膚への負担が少ないようにカーブした形状が一般的。湾曲タイプのシンプルなものは、へそに限らず**バナナ・バーベル** (banana barbell)、**カーブド・バーベル** (curved barbell) の名称でも呼ばれる。付ける位置で一番代表的なのが、へその上側の皮膚に穴を開けてキャッチ（留め具）を付けるタイプで、下側に穴を開けたり、へそ穴を使わず近くに水平に開けるものも見られる。

パッチ

patch

黒い絹を星や丸などの形に切り抜いて貼った化粧。16世紀中頃から始まり、17〜18世紀にわたってヨーロッパの貴族間で流行した。日本語ではつけぼくろに相当。天然痘の跡を隠したり、黒と対比してより白い肌を目立たせるなどの効果を狙ったとされる。単純な形状だけでなく、ハートやひし形、馬車などの複雑な形もあり、貼る場所も、目元、口元だけでなく、胸元などにも用いられた。

レッグ・チェーン
leg chain

脚に付ける鎖状の装飾品の総称。太ももから足首まで部位や形状は様々。

喜平チェーン
curb chain

ひねって叩いて平らにした楕円形の環を繋いだチェーン。曲面と平面が混在し、反射が多く独特の高級感が出る。名称は、騎兵の刀帯の鎖の「騎兵」が「喜平」に変化したという説や、考案した職人の名前が「喜平」であったという説などがある。英語表記では、**カーブ・チェーン**（curb chain）、**フラット・リンク・チェーン**（flat link chain）、**グルメット・チェーン**（gourmette chain）が見られる。

ボール・チェーン
ball chain

球状のパーツを連結したチェーン。別称**玉鎖**、**カット・ボール・チェーン**(cut ball chain)、**ビーズ・チェーン**（bead chain）、**ペリーン・チェーン**（pelline chain）。

フィガロ・チェーン
figaro chain

長さが異なるチェーンを交互に（もしくは規則性をもって）連結したチェーン。連結するパーツの形状は様々。別称**ロング・アンド・ショート・チェーン**（long and short chain）。

ベネチアン・チェーン
Venetian chain

四角いパーツを交互に90度ずつ回転して連結したチェーン。密度も高く重厚感が出る。別称**ボックス・チェーン**(box chain)、**ブリオレット・チェーン**(briolette chain)、**スクエア・リンク・チェーン**(square link chain)。

あずきチェーン
cable chain

円を細長くした長円の環が、交互に90度ずつ回転して連結している定番、基本形のチェーン。別称**小判チェーン**。名称は、環の形が小豆（小判）に似ていることから。英語では**ケーブル・チェーン**（cable chain）に相当。環が円の場合は丸あずきチェーンとも言う。

フォックステール・チェーン
foxtail chain

ロウ付けした丸環を曲げて連結して作るチェーン。古くから存在する。名称は、見た目がキツネの尾に似ていることから付けられた。

オメガ・チェーン
omega chain

内側に金属プレートを取り付けて鎖のように見せている疑似チェーン。個々のパーツがシンプルなものが多い。肌触りがなめらかで、大きくは曲がらず弧を描くので、高級感がある。

スネーク・チェーン
snake chain

金属性プレートのパーツが隙間なく連結するチェーン。パーツが湾曲していてヘビを思わせる。繋ぎ目が小さく肌触りがなめらか。大きくは曲がらず弧を描くので、高級感がある。

シリンダー・チェーン
cylinder chain

円筒や多角柱のパーツを連結したチェーン。別称**テーパー・チェーン**。

スクリュー・チェーン
screw chain

らせん状にひねりがあるチェーン。環状のパーツを少しずつ回転させながら連結して、ひねりを出しているものが多い。

レオン・チェーン
leon chain

平たくつぶしたような縦長の角を落とした長方形のパーツを連結したチェーン。

アンカー・チェーン
anchor chain

船が停泊中に海底に降ろすアンカー（錨）に使う強度の高い鎖を元にしたチェーン。楕円の真ん中が繋がっているパーツを連結する。別称**マリーナ・チェーン、マリーン・チェーン**。真ん中の繋ぎが太くて丸いものは**グッチ・チェーン**とも言う。

ディスク・チェーン
disk chain

ディスク（円盤）状のプレートと、環状のパーツを交互に連結したチェーン。

ロープ・チェーン
rope chain

環を多重に組み合わせて繋ぐことで、編んだ縄のように見えるチェーン。

クリス・クロス・チェーン
criss cross chain

金属製の小さなプレートを交差するように連結させた、キラキラ細かく輝くのが特徴のチェーン。

小麦チェーン
wheat chain

ひねった環を交差させながら重なるように連結させたチェーン。頑丈ではあるが、あまり曲がらない。小麦の穂を思わせる見た目からの名称。**パーム・チェーン**(palm chain)、**エスピガ・チェーン**(espiga chain)とも呼ばれる。

バイク・チェーン
bike chain

バイクや自転車のタイヤに駆動力を伝える金属パーツを連結させたチェーン。ファッション用途ではないが、無骨さを前面に出したアクセサリーでは使用が見られる。別称**バイシクル・チェーン**(bicycle chain)。

ビスマルク・チェーン
bismark chain

複数のチェーンが平行に連結されたチェーン。

ダブルリンク・チェーン
double link chain

環を二重にしたものを相互に連結させたチェーン。別称**パラレル・チェーン**(parallel chain)。

ヘリンボーン・チェーン
herringbone chain

斜めに連続して平行に配置された長細い板状のパーツの列が、複数平行に並んだチェーン。ヘリンボーンはニシンの骨のことで、柄の場合は列が逆の角度で交互に並ぶが、チェーンは同じ方向に平行に配置される。

バンブー・チェーン
bamboo chain

円筒の長いパーツと球の短いパーツなどを(主に交互に)規則的に連結したチェーン。長めのパーツの連結部がくびれて見えるものを示すこともある。竹を思わせる見た目からの名称。

ダブルエントリー・ポケット
double entry pocket

上部と横の2か所に口が付いたポケット。

フロッグ・ポケット
frog pocket

ポケットの口にループを縫い付けて、ボタンに引っ掛けて留めるタイプのポケット。別称**ループ・ポケット**（loop pocket）。ジャケットの内ポケットや、スラックスの後ろのポケットに見られる。

カーゴ・ポケット
cargo pocket

作業用パンツや軍用パンツの側面などに設けられる、大きめで容量のあるポケット。別称**ストレージ・ポケット**（storage pocket）。

アコーディオン・ポケット
accordion pocket

楽器のアコーディオンの蛇腹を思わせるひだを畳んだ立体的なポケット。容量が大きくなって機能的。カーゴ・パンツで見られる。別称**ベローズ・ポケット**（ベローズは「写真機の蛇腹」の意）、**風琴ポケット**。

アーキュエイト・ステッチ
arcuate stitch

Levi's（リーバイス）のジーンズの後ろポケットに縫われた、2つの弓形が並んだ二重のステッチ。リベットの補強で特許を取得した1873年から使われている。元々ステッチはポケットの補強のためとも言われるが、類似商品との区別がしやすく、かつ、ブランドを象徴するデザインとして認知されており、衣料品として最も古い商標登録（1943年）としても知られている。アーキュエイトは「弓形の」の意。

レイジーSステッチ
lazy S stitch

ジーンズブランド Lee（リー）が後ろのポケットに使うゆるやかな波線状のステッチ。1943年以前は弓形だったが、リーバイスが商標としたため、1944年以降に変更された。飼牛に烙す焼印がモチーフとの説がある。名称のレイジーは「ゆるい、ゆるやかな」の意。

サイレントWステッチ
silent W stitch

ジーンズブランドWrangler（ラングラー）が後ろのポケットに使うブランド名の頭文字「W」のステッチ。1947年頃から使われ、Wは発音しない文字であることから名称としたと言われている。

ピン・ループ
pin loop

ベルトのバックルがズ
レないように、ベルト
のピンを通して使うパ
ンツの小さいループ
（小さい輪）。最近はな
いことも多いが、ク
ラッシックタイプや高
級仕立てのスラックス
に付くことが多い。別
称 **プロング・ループ、**
バックル・ループ、ベル
ト・ピン・ループ。

ベルト・ループ
belt loop

主にボトムスを固定
するためにウエスト
周辺に設ける、ベル
トを通すためのルー
プ。元々はサスペン
ダーで固定していた
ジーンズに、ベルト
で固定するための
ループを設けたのが
最初と言われる。**ベ**
ルト通しとも呼ぶ。

Back

ピストル・ポケット
pistol pocket

パンツのお尻部分に
あるポケット。**ヒッ**
プ・ポケットや略し
て **ピス・ポケット、**
日本語では **鉄砲隠し**
の名もある。右側だ
けボタンの無いもの
は、利き腕側にピス
トルを入れてすぐに
取り出せるようにし
た名残。

バーティカル・
ポケット
vertical pocket

口が垂直に開けられ
たポケットの総称。
スラックスの両脇に
設けられたポケット
以外に、バッグに設
けられたポケットな
ども幅広く示す。

フォワード・
セット・ポケット
forward set pocket

パンツの両脇に設け
られた、前傾した角
度で口が切られてい
るポケットの総称。

ウエスタン・
ポケット
western pocket

ジーンズなどの両脇に
見られる、ポケットの
口が弧を描いてカット
されたポケット。腰に
フィットさせやすく、
タックのないパンツに
設けられる。別称 **フロ**
ンティア・ポケット
(frontier pocket)、**ス**
クープ・ポケット(scoop
pocket)。

力ボタン
ちから
reinforced button

コートなどにボタン
を付ける時に、布地の
裏側に付ける小さな
ボタン。生地の傷み、
ボタンの着脱と共に
糸が張って起きる糸
の緩み防止の他、見
た目がすっきりする
効果もある。

コンチョ・ボタン
concho button

ネイティブ・アメリカン
のジュエリーなどで見
られる装飾ボタン。コン
チョはスペイン語で貝
殻を意味する「コン
チャ」に由来し、貝殻の
モチーフが基本だが、
多様な装飾が見られ、
放射状に配した花の模
様が多い。ネイティブ・
アメリカンとは関係な
いものや、装飾の一部
にも使われる。

シャンク・ボタン
shank button

裏側に固定するための環状の脚が付いているボタン。脚は表面からは見えない。糸を通す脚（輪）自体をシャンクと呼び、**シャンク**とだけ表記されることも多い。表側には穴がないため、デザインの余地が大きく、装飾が施されたり厚みを持たせるなどの特徴的なボタンも多く見られる。シャンクは、ものに付く「軸や脚」の意。くるみボタンもシャンク・ボタンの一種。

ホーン・ボタン
horn button

動物の角でできたボタン。天然素材のため1つずつ柄や色が違う。最も古くからある部類のボタン。水牛の角製が多く、**水牛ボタン**や**本水牛ボタン**とも言う。これを模したプラスチックの樹脂製ボタンは柄や色が同一のことが多く、**水牛調ボタン**と呼ばれる。

パラシュート・ボタン
parachute button

幅のあるテープ（帯）状の紐で留められるように、2つの並行するスリット状の穴が開いたボタン。軍隊の空挺部隊がパラシュートで飛び降りた時の負荷でも取れないように作られたことからの名称。

マグネット・ホック
magnet button

丸い金属の中央にある凹と凸を磁力で留めるボタン。生地側の形状は素材に合わせて様々。略称**マグホック**。英語表記では、**マグネチック・ボタン**、**マグネット・ボタン**、**マグネチック・スナップ**など。

スナップ・ボタン
snap button

凹と凸タイプの対となったボタンを、布や革に縫い付けたり打ち付けたりして、ボタン穴を開けずに付け、押し付けて留めるボタン。衣類だけでなく財布やバッグなどにも用いられる。**スナップ**とだけ表記したり、**プレス・スタッド**(press stud)、**スナップ・ファスナー**(snap fastener)、**スナップ・クロージャー**(snap closure)とも呼ばれる。名称は、英語の「パチンと音を立てる」と言う意味の「スナップ」と、留める時の「パチッ」という音を関連付けて付けられた。

チャイナ・ボタン
China button

絹の紐を結んで作ったボタン。一方に玉を作り、一方はループを作って引っ掛けて留める。中国周辺の伝統的な服によく見られ、結び方にもバリエーションが多い。**釈迦結び**と呼ばれる結び方が良く知られている。

ドット・ボタン
dot button

機械や器具で付けるボタン穴が必要ないスナップ・ボタンの1つ。上部にキャップと大きな穴の凹部（ソケット）、下部に中央に穴の開いた凸部（スタッド）とポストの4種類の部品をプレス機や打ち棒で付ける。別称ジャンパー・ホック。デニムや革製品などの厚手の生地での使用が多く、着脱する時にパチンと音が鳴る。日本では、糸付けのものをスナップ・ボタン、機械付けのものをドット・ボタンと呼び分けるケースも見られるが、一般的には、ドット・ボタンも**スナップ・ボタン**、**スナップ・ファスナー**と広く呼ばれる。

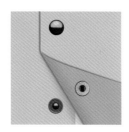

バネ・ホック
spring snap

機械や器具で付けるボタン穴が必要ないスナップ・ボタンの1つ。上部にキャップと真ん中に半分ぐらいの穴の凹部（ソケット）、下部に凸部（スタッド）とポストの4種類の部品をプレス機や打ち棒で付ける。雑貨全般の薄手の生地に使われることが多く、着脱する時にプチッと音が鳴る。日本では、糸付けのものをスナップ・ボタン、機械付けのものをバネ・ホックと呼び分けるケースも見られるが、一般的には、バネ・ホックも**スナップ・ボタン**、**スナップ・ファスナー**と広く呼ばれる。

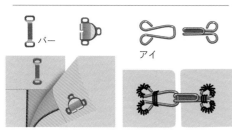

カギホック
hook and bar / hook and eye

パンツやスカートのウエスト、襟や前立てなどの開閉に使われる、引っ掛けて留める留め具。引っ掛ける方はフック（hook）や男カン、受ける方はアイ（eye）やバー（bar）、女カンと呼ばれ、どちらも布地に縫い付けて使うものがほとんど。金属製のプレート状の成形物タイプ（左のイラスト）は**前カン**の呼び名もあり、針金で曲げたタイプ（右のイラスト）は**スプリング・ホック**とも呼ばれるが、両タイプとも共通して**ホック**や**カギホック**の名で知られている。

マジック・テープ
magic tape

フック状の繊維とループ状の繊維がそれぞれ織り込まれた面と面で着脱可能な、主に衣類に使う面ファスナー。日本ベルクロ（現在：クラレ）の商標名。**面ファスナー**が一般名。**ベルクロ**（velcro）はベルクロ社の商標。

サイドリリース・バックル
side release buckle

側部のボタンを押すことでロックが外れるバックル。中でも長さを調節ができるテープ・アジャスターと一体化した樹脂製のものは、リュックの揺れを防いだり、ウエスト・バッグを腰に巻くベルトに多く使われる。

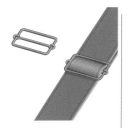

コキカン
belt adjuster

ベルトの長さを調整するための（主に）環状の中に棒が入った調整用パーツ。別称**移動カン、送りカン、ベルト・アジャスター**(belt adjuster)、**スライド・アジャスター**(slide adjuster)、**一本線送り**。漢字では「扱き鐶」と書く。

サドル・パッチ
saddle patch

自転車や乗馬用のパンツのお尻や太ももの内側に補強用に付けられる当て布。

ニー・プリーツ
knee pleat

可動性を高めるためにパンツの膝部分に設けたプリーツ（ひだ）。このプリーツのある膝部分を**プリーテッド・ニー**(pleated knee)と表現する。

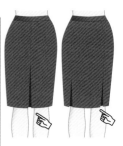

キック・プリーツ
kick pleat

細身のスカートの裾に歩きやすいように入れるインバーテッド・プリーツ（ひだ山が突き合わせになったプリーツ）。キックは「蹴る」の意。

ワンウェイ・プリーツ
one-way pleat

片方向・一方向（ワンウェイ）に折りたたまれたプリーツ（ひだ）。制服のスカートでよく見かける。**片返し襞、追いかけ襞、車襞**など別称も多い。ナイフ・プリーツと類似。

ナイフ・プリーツ
knife pleat

山折りと谷折りの間隔の差があり、片方向にきっちりとプレスされたプリーツ（ひだ）。ワンウェイ・プリーツと類似。名称は、ナイフの刃先のように鋭いイメージから。

サンバースト・プリーツ
sunburst pleat

強い日差しが雲間から射す様子（サンバースト）を思わせるプリーツ（ひだ）。上が細かく下にいくにしたがってプリーツの幅が広くなる。

カートリッジ・プリーツ
cartridge pleat

丸みのある筒状のひだが連なるプリーツ。名称のカートリッジは兵士の弾薬帯（弾丸を並べて携帯するベルト）に似ているためと言われる。15〜16世紀のスカートに見られた。カーテンでも目にする。

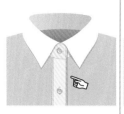

前立て
placket

シャツなどの前合わせの端に付けられる帯状のパーツや折り返し。地域や時代、種類により変化はあるが、現在はプラケット・フロント（表前立て）が主流。その他、フレンチ・フロント（裏前立て）、比翼仕立て（フライ・フロント）の3種類がある。

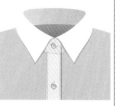

プラケット・フロント
placket front

シャツなどの打合わせ部分を表側に折り返して作った、もしくは別布を貼り付けて留めた前立てのデザイン、処理。**表前立て**とも呼び、打ち合わせの補強の効果があって耐久性に優れ、見た目が少し立体的。

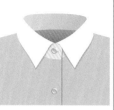

フレンチ・フロント
French front

シャツなどの打合わせ部分を内側に折り返したデザイン、処理。シンプルさを求めたり、生地やボタンの美しさを楽しむには適している。**裏前立て**とも呼ぶ。

比翼仕立て

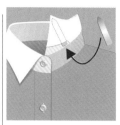

カラー・ステイ
collar stays

シャツの襟の形崩れ防止に、見えないように入れる樹脂や金属製の芯。**カラー・キーパー**、**カラー・ボーン**、**カラー・サポート**、**カラー・スティフナー**、**カラー・タブ**と別称も多く、襟先だけに入れるタイプが代表的だが、首の後ろまで繋がったものなど、形状は様々。

Back

ハチノス
honeycomb fading

デニムパンツ（ジーンズ）の膝裏に、擦れ具合の差によってできる菱形が並んだような色落ち模様、シワの俗称。見た目が蜂の巣を思わせることからの名称で、英語では**ハニカム**。

ヒゲ
whisker

デニムパンツ（ジーンズ）の股下に、擦れ具合の差によってできる線状、放射状の色落ち模様、シワの俗称。英語では whisker（ウィスカー）。

セルビッジ
selvedge

生地の端がほつれない様にするほつれ止めの処理。**耳**とも呼ばれる。デニム生地では白いラインの様に見えるのが代表的で、セルビッジがあるデニムを、セルビッジデニムと呼ぶ。デニムパンツの裾を折り返すと、裏で突き合わせになっている両端が白く見えているのがセルビッジである。**セルヴィッジ**、**セルビッチ**とも表記される。赤い糸でマークしたデニム生地は、非常に厚く価値が高いため**赤耳**の俗称もあり、ビンテージとして扱われる。

短冊開き
たんざくあき

前開きや袖口などに設けられる、着脱用に短冊状の布（短冊や短冊布とも言う）を付けて作られる、途中までの開きの処理や、その部分。

コンシール・ファスナー
conceal fastener

咬み合わせた部分が外に露出せず、縫い目に見えるファスナー。コンシールは「隠す」の意。**コンシールド・ジッパー**とも呼ばれる。

ラウンド・テール
round tail

両脇が切れ込んで、前後が出るように丸く、後ろ身頃は長めに丸くカットされたシャツに見られる裾線。シャツを下着として着用していた頃の名残という説がある。

テニス・テール
tennis tail

前身頃よりも後ろ身頃が少しだけ長くなった、ポロシャツやTシャツで見られる裾線。シャツの裾をパンツに入れたまま屈んだ時に、後ろ身頃が引っ張られて乱れたり動きにくくならないように生まれたとされる。

アクション・プリーツ
action pleat

動きやすくするために、ジャケットなどの背面や腕後方に設けるプリーツ（ひだ）。

ミラーワーク
mirrorwork

1〜2cm程度の鏡のような光沢のある小片を布などに糸でかがって留め付ける、インド、パキスタン、アフガニスタンで多く見られる装飾手法。衣類だけでなく、小物にも見られる。

ショルダー・ヨーク
shoulder yoke

肩周辺の切り替えや、切り替え線。身頃側にギャザーを寄せて動きやすくしたり、シルエットを強調するデザインとしても設けられる。また、肩の部分に入れられるヨーク（当て布）のことも指す。

ショルダー・ストラップ
shoulder strap

制服のジャケットなどの肩に付く肩章、肩飾りの1つ。帯状のものが肩のラインと直角に付くタイプで、通常、官職や階級を示す。

ショルダー・ループ
shoulder loop

トレンチ・コートやサファリ・ジャケット、制服などの肩に付く肩章（エポーレット）、肩飾りの1つ。肩側から帯状の布が首側に向かいボタンで留めるタイプ。装備品を固定することもできる。

ショルダー・ボード
shoulder board

制服のジャケットなどの肩に付く肩章（エポーレット）、肩飾りの1つ。肩のラインに沿って板状のものが付くタイプで、通常、官職や階級を示す。

ショルダー・ノッチ
shoulder knot

制服のジャケットなどの肩に付く肩章（エポーレット）、肩飾りの1つ。飾り紐で編まれたタイプで、通常、官職や階級を示す。

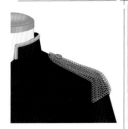

チェーンメイル・エポーレット
chainmail epaulettes

制服のジャケットなどの肩に付く肩章（エポーレット）、肩飾りの1つ。鎖帷子状のタイプ。**ショルダー・チェーン (shoulder chain)** とも呼ばれるが、その場合はショルダー・バッグの鎖紐や、鎖を使った肩回りの飾りも意味する。

バスク・ウエスト
Basque waist

ウエストまでの上半身は体にフィットし、ウエストからは広がるスタイル。前面がV字に切り替えられているものが多い。ウェディング・ドレスやフォーマル・ドレスで見られる。

フィンガー・ループ
finger loop

手の甲まで三角形に伸びた布の先の指に引っ掛ける部分。また、その形状のデザイン。手袋やウェディング・ドレス、長袖のレオタードで見られる。袖が手の甲までかかり先端が尖っている形状の袖は、ポインテッド・スリーブとも呼ばれる。

ピンキング
pinking

ほつれにくくするなどのために、布の裁ち目をギザギザにする処理。歯がギザギザになった専用のハサミを使う。

ピコット
picot

縁の外側に付ける丸っぽい縁飾り。**ピコ**とも呼ぶ。ニットやレースの縁の処理は**エジング（縁編み）**と呼ぶ。

スモッキング
smocking

刺繍飾りの技法の1つ。布地に細かくひだを重ね、その山に刺繍を施していく。元々、スモックと呼ばれるヨーロッパの軽農作業用の作業着に施されていた。

新毛100%
新毛50%〜
新毛30%〜50%

ウールマーク
Woolmark

ウール（羊毛）素材の品質を消費者に証明するマーク。THE WOOLMARK COMPANYが認証し、新毛率でマークが異なる。

日本の絹
純国産
品品種　○○
編生産　○○県○○
製糸　　○○
製織　　○○
染色・加工○○

日本の絹マーク
Japan silk mark

（財）大日本蚕糸会が管理する日本で作られた絹製品に表示されるマーク。中でも日本産の生糸を使ったものは「純国産」の文字と生産履歴が追加表示され、「純国産絹マーク」と呼ばれる。

Pure Cotton　Cotton Blend
綿100%製品用　綿50%以上の製品用

ジャパン・コットン・マーク
Japan cotton mark

（財）日本綿業振興会による、日本産の綿製品の品質アピールと需要拡大を目指した品質表示。綿100％用の「ピュア・コットン・マーク」と、綿混率50%以上用の「コットン・ブレンド・マーク」の2種類。綿工連（日本綿スフ織物工業連合会）によって審査。

ケルティック・ノット
Celtic knot

装飾に使用される「永遠」や「魂の循環」の意味が込められたケルト人（数千年前のヨーロッパに定住）の組み紐文様。パターンは無限だが、始まりも終わりもない対称性のある幾何学的な組み方が特徴で、イラストはその一例。

菊花紋
きっかもん

菊の花を抽象化して図案化した家紋。古くから公家、武家の家紋や商標でも多く見られ、花弁の数や変形も多い。八重菊を図案化した**十六葉八重表菊**（右下のイラスト）は、天皇、皇室を表し、**菊の御紋**とも呼ばれる。

リューズ
crown

携帯時計の調整をするための本体から出っ張った突起状のパーツ。時刻、カレンダーの調整、手巻き式時計のゼンマイ巻き、ストップウオッチのオンオフを、回したり押し引きの操作で使う。漢字表記は「**竜頭**」、英語では**クラウン**。

四筋
4 line stripes

4本の線で引かれた
縞模様。

三崩し
basket check

3本の線を縦横交互
に石畳のように配した
模様。元々は易占い
や和算に使った算木
（さんぎ）を崩した様子からの名
で、算木崩しや算崩し
とも。縦横に交互に
編み込んだ柄は「崩し
縞」とも呼ばれ、三崩
しもその1つ。英語で
はバスケット・チェック
に相当。

二筋格子
ふたすじごうし

2本線を縦横に交差
して配した格子模
様。二重格子とも言
われ、英語では、ダ
ブルライン・チェッ
ク（double line
check）の表記が見ら
れる。

三筋格子
みすじごうし

3本線を縦横に交差
して配した格子模
様。英語ではトリプ
ルライン・チェック

（triple line check）
の表記が見られる。

三升格子
みますごうし

太い3本線と、細い
1本や3本線を、交
互に縦横に交差して
配した格子模様。歌
舞伎の市川團十郎家
の家紋である「三升」
をアレンジし、團十
郎が好んで着用した
とされる。三筋格子
と同じものとして扱
われることもある。

大小霰
だいしょうあられ

江戸小紋の代表的な
柄で、大きさの異な
る白い点を一面に配
した模様。霰が降る
様子を表し、小袖や
羽織、風呂敷で多く
見られる。余談とし
て、「市松模様」の古
い呼び方の1つに
「霰」がある。

豆絞り
まめしぼり

日本の手拭いなどで見られる、小さい点が等間
隔に並んだ模様。白地に藍色の点の配色が代表
的。ドット柄の1つだが、一般的に布地に対して
均等な点が斜めに交互に配置される場合が多い
中、豆絞りは水平、垂直に均等に配置され
ているのを多く見かける。名称は、元々、豆のよ
うに小さい点が、絞り染めの技法で染め出され
ていたことから付けられた。一粒から多くの豆
ができることから、商売繁盛や子孫繁栄を示し
たり、点が目に見えることから、魔除け、厄除
けの意味を持つめでたい柄でもある。

十字繋ぎ
じゅうじつなぎ

十字を連続して繋いだ模様で、少しずつ十字がズレて配されて見える。刺し子で多く見られる。多産・豊饒、充分に満ち足りているという意味を持つ「十」が永遠に繋がっていることで、縁起の良い模様とされる。

パズル
puzzle

ジグソー・パズルのピースを並べた模様や柄。

クアトロフォイル
quatrefoil

クローバーなどで見られる植物の四つ葉や、それらを模式化した装飾で使われる文様。繰り返されたものも単体のものも示す。同一直径の円を組み合わせたものが多い。日本語では**四つ葉**に相当。

角七宝
かくしっぽう

輪を四方に繋げた「四方」が訛り、仏教用語で7つの宝を示す「七宝」模様ができた。それを直線的に変化させた刺し子で見られる柄。七宝の7つの宝は、金・銀・水晶・珊瑚・瑠璃・瑪瑙・硨磲を示すことが多い。

花刺し
はなさし

曲線を重ねて花が均等に広がったように見える艶やかな柄で、刺し子で見られる。

行儀
ぎょうぎ

規則正しく等間隔で点が斜めに配された柄。45度の斜めが丁寧なお辞儀を示し、礼を尽くすという意味があるとされる。江戸小紋の代表的な柄の1つで、三役（鮫、通し、行儀）の1つ。模様が細かいほど高級とされ、細かいものは「極行儀」として区別されることもある。

角通し
かくとおし

小さく細かい正方形が縦横に規則正しく並んだ模様。三役と呼ばれる代表的な江戸小紋柄の三役（鮫、通し、行儀）の中の1つ。縦にも横にも筋を通すという意味がある。

鮫小紋

井筒割菱
いづつわりびし

地上にある井戸の枠である井筒を菱形に組んだ文様。井筒は井桁とも呼ぶが、家紋では「井」型を井筒、菱形に変形させたものを井桁と区別している。

風車
pinwheel pattern

ごま

羽根に風を受けて回転する動力や、玩具や飾りとして使う風車（ふうしゃ、かざぐるま）を図案化したもの。玩具の風車は「まめに動く」の意味を持ち、いつも元気に働ける願いを込めたり、正月に縁起物として飾られた。

胡麻
ごま

胡麻の実や、さやの断面を図案化した模様。胡麻は栄養が豊富であることから無病息災の縁起の良い文様とされている。小紋の場合は右のイラストのような模様になる。

入子菱
いれこびし／いりこびし

菱の中に2重、3重と同心状にいくつかの菱を入れた文様。有職文様（公家が調度品や衣服の装飾に用いた文様）の1つで、現代でも着物の帯で見られる。

花菱
はなびし

菱形を4枚並べて、外側を花びら形に図案化した花菱紋を、等間隔に配置して作る文様。有職文様（公家が調度品や衣服の装飾に用いた文様）で、家紋や婚礼でも見られる。菱は生命力の強さから、長寿や子孫繁栄の意味も持つ。

十字花刺し
じゅうじはなさし

多産や豊穣、満ち足りたことを示す十字を花のように構成した模様で、刺し子で見られる。

三升
みます

大きな正方形の枡に、中、小と3重に枡が重ね入れられたように見えるさまを図案化した柄。散りばめられたり、格子状に配置されたものが多く見られる。三升は、歌舞伎の市川團十郎家の家紋。

蜀江
しょっこう

八角形と四角形を交互に配した模様。名称は良質の織物を産出した中国の三国時代の蜀の首都を流れていた河の名に由来する。

桐
きり

桐には吉祥をもたらす鳳凰が棲むと言われ、平安の頃より桐をモチーフとした文様が使われている。皇室や足利家、豊臣秀吉にも用いられ、現在も日本政府の紋章の他、一般庶民においても、高い権威や格を示すおめでたい文様として定着。

松文
まつもん

寿命が長くて落葉しない常緑樹の松の木をモチーフとした文様の総称。開運、長寿などおめでたい意味を持つ。松葉だけを使った松葉文、松ぼっくりでは松笠文、長い年月成長したものは老松文など、松の表現、呼び名は幅広い。

松葉散らし
まつばちらし

二股に分かれた松葉が散りばめられた模様で、2つの葉の根元が離れずに繋がって見えることから夫婦円満の意味を持つとされる。第五代将軍綱吉の定め小紋でもあった。

瓢箪
ひょうたん

ウリ科の瓢箪を取り入れた柄。瓢箪は酒器に使われたため酒をイメージさせる柄として男性に好まれ、6つの瓢箪で六瓢＝無病の意味を込めたり、種の多さから子孫繁栄を示すおめでたい柄とされた。小さく数が多い瓢箪の一種である千成瓢箪は、豊臣秀吉の己の所在を示す馬印としても知られている。写実的に単独で描かれたものは夏向きの柄とされ、抽象化されて沢山描かれた柄の場合は通年着られる。

野分
のわき / のわけ

野の草を吹き分ける（強い）風を意味し、半円を交互に配して片側に草を思わせる線が加わった刺し子で見られる和柄。

雪華
せっか

雪の結晶(snowflake)、雪片や、それらを花のごとくに図案化したものを示し、柄としても見られる。同一のものを文様化したものと共に、複数種の様々な形の雪の結晶が配されたデザインも多い。

重ね竜胆
かさねりんどう

六角形の中に竜胆の花を思わせる星形が入った日本の伝統柄の1つ。組子細工や刺し子で多く見られる。

ネイルヘッド
nailshead / neilhead

近づいてみると釘の頭が並んで見えるとされる文様や生地。点が細かいほど離れると単色に見える特徴はバーズ・アイと共通。スーツの生地として見られる。柄として見た時の個々の形は複数見られ、イラストでは2種並べた。

竹縞
たけじま

切った線の両端を膨らませ、直線状に配して連続で並べることで、竹を模した縞模様。江戸小紋で見られることが多い。

木賊縞
とくさじま

細い線の途中を途切れさせることで、まっすぐで節がある植物の木賊に見立てた縞模様。トクサ（砥草、木賊）は、シダ植物亜門トクサ科トクサ属の植物。枝分かれせずに直立して湿地に群生して生える。

唐桟縞
とうざんじま

インド東岸サントメ港から渡来した縞の木綿織物。蘇芳、浅葱、茶の細かい縦縞が多い。広く日本で生産されたものは**桟留縞**と呼ばれ、渡来品を**唐桟**と呼んだ。紺地に蘇芳は**奥縞**（「奥が遠いインドを示す」「大奥で袴に用いた」など諸説）の異名もある。

鯨幕
くじらまく

太めの黒と白の縦縞の上部（と下部）に黒い縁を付けた布の幕。お通夜や告別式で使われるため弔事のイメージが定着。しかし、本来は冠婚葬祭に使用可とされる。名称は、鯨の背側が黒く腹側が白い姿や、黒い皮を剥ぐと白い身が出てくることからという説がある。**蘇幕**とも表記。

紅白幕
こうはくまく

太めの赤と白の縦縞の上部（と下部）に赤い縁を付けた布の幕。お祝いの席に使用されることが多い。赤と白の理由は諸説あり、赤色が赤ちゃん、白色が死や別れで、人生そのものを意味する説が有名。紅白の歌合戦は、源平合戦の赤と白の旗からとされる。

浅黄幕
あさぎまく

太めの青と白の縦縞の上部（と下部）に青い縁を付けた布の幕。上棟式や地鎮祭、地域によっては葬儀に使われる。青と白の組み合わせは神聖で、黒白、紅白よりも古くからあるとも言われる。浅葱は緑がかった薄い藍色。**青白幕**とも表記。

オーバー・ストライプ
over stripe

淡い色や細い線による主張を押さえた縞に、高い彩度や低い明度の目立つ縞を重ねたストライプ。格子柄に縞柄を重ねた場合も、オーバー・ストライプと呼ぶ。日本名では、**越縞**に相当。

ローマン・ストライプ

roman stripe

太い線で、鮮やかな多色使いの縦縞。

ジェイルハウス・ストライプ

jailhouse stripe

刑務所（jailhouse）や裁判を待つ被告が着用した囚人服や裁判を思わせる太めの横縞模様。白地に黒が代表的。**プリズン・ストライプ**（prison stripe）とも呼ばれる。

バヤデール・ストライプ

Bayadere stripe

鮮やかな多色使いが多い横縞。バヤデールは「インドの寺院の舞姫」を意味し、その衣装の柄から。**バヤディール・ストライプ**とも表記。

エスニック・ボーダー

ethnic border

色合いは様々だが、民族調の模様で構成された横縞模様。幾何学、動植物モチーフのシンボルを繰り返してラインを作り、配したものが多い。

ドレス・ゴードン

Dress Gordon

太い白とネイビーと太いグリーン、細い黄色とネイビーのラインを配した格子柄。ゴードン家のタータン※の1つでディナーの正装として使われる。

ロイヤル・スチュアート

Royal Stewart

英国王室が公式として用いる赤をベースにしたタータン※。スコットランドを長く統治したスチュアート家の名が付いている。

ブラック・スチュアート

Black Stewart

赤をベースに英国王室が公式として用いたタータン※であるロイヤル・スチュアートを、1830年頃にスチュアート家のためにベースを赤から黒に置き換えたタータン。

マクラウド・オブ・ルイス

MacLeod of Lewis

黄色をベースに太めの黒と赤のラインを配した格子柄で、マクラウド家のタータン※。

※スコットランドのハイランド地方発祥の多色使いの格子柄。

ブラック・ウォッチ
Black Watch

ハイランド地方の歩兵隊に由来する軍隊で使われるタータン※の愛称。軍警察の制服で正規軍と区別するために使われていたことから「黒い（秘密の）見張り番」の意を持つブラック・ウォッチのニックネームが付いた。濃い緑地に太い濃紺や黒のラインなどで構成される。**アーミー・タータン**（army tartan）、**ガヴァメント・タータン**（government tartan）とも呼ばれる。

モンドリアン柄
Mondrian pattern

抽象画で有名なピート・モンドリアン（Piet Mondrian）による縦横の直線で分割され、赤・青・黄を用いる代表作品「コンポジション」で見られるような模様をモチーフにした幾何学的な柄。

アズレージョ柄
azulejo pattern

ポルトガル（やスペインなど）の装飾された絵付けタイルのことをアズレージョと呼び、タイルに装飾される代表的な模様を示す。名称は、アラビア語の「磨かれた小石（al zulaycha）」からの変化という説がある。

ゼンタングル
zentangle

区画割をした中を単純な模様を繰り返して埋めることで抽象画を描く技法。アメリカのリック・ロバーツ（Rick Roberts）とマリア・トーマス（Maria Thomas）が2004年に考案し、商標化。瞑想を要素に取り入れており、zentangleのzenは「禅」から。イラストは技法を模して描写。

宝相華
ほうそうげ

唐代の中国で流行して日本に伝わり、奈良時代から平安時代にかけて流行した、花を思わせる想像上の優雅な植物文様。

バーンアウト・プリント
burn-out print

脱色剤などで浸食させて模様を出す手法や、できた模様の生地を示す。**エッチドアウト・プリント**（etched-out print）とも呼ばれる。

キリム
kilim

中近東の遊牧民が作る伝統的な平織物。偶像崇拝を禁じたイスラム教徒が多いため、具象柄は少なく幾何学模様が多い。文様は様々で、母から娘へと伝承され、模様や配色、構成などは女性が自分を表現する方法ともされる。部族ごとに特徴もある。トルコやイランが有名。

ジャイプリ
jaipuri

インドの綿製の衣類に多いアジアンテイストのエスニック柄。モチーフは動物や幾何学模様など多種にわたり、色も様々。多段に複数の柄が重ねられているものが多い。インドの都市ジャイプール（jaipur）に由来する可能性はあるが、語源は不詳。

ダルメシアン柄
Dalmatian pattern

アニマル柄（animal print）の1つで、ダルメシアン（Dalmatian）という犬種の表皮の模様をモチーフとした柄。白地に不規則で小さく歪な斑点模様が特徴。

パイソン柄
python pattern

アニマル柄（animal print）の1つで、ニシキヘビ（python）だけでなく、ヘビ全般の表皮の模様をモチーフとした柄。小さなウロコが集まってまだら模様になったものが多い。

牛柄
cow pattern

アニマル柄（animal print）の1つで、主にホルスタイン種の牛の表皮の柄をモチーフとした、白地に大きめの黒のまだら模様。**カウ柄**と呼ばれたり、鳴き声の**モウ柄**と呼ばれたりもする。

トラ柄
tiger stripe

アニマル柄（animal print）の1つで、トラの表皮の柄をモチーフとした、オレンジや黄地に黒のうねりや不均等な縞のような柄。軍用で使われるグリーン地に黒の迷彩柄に近いものも、**タイガー・ストライプ**と呼ばれることがある。

ヒョウ柄
leopard print

アニマル柄（animal print）の1つで、豹（leopard）の表皮の模様をモチーフとした柄。黄色地に黒の斑点模様が多い。派手さがあって主張も強め。

キリン柄
giraffe pattern

アニマル柄（animal print）の1つで、キリン（giraffe）の表皮の模様をモチーフとした柄。白地（薄い黄）に大きめの平面的なタイルのような黄土色の斑点模様。

イール・スキン
eel skin

鰻の革のことで、軽くしなやかで光沢があり、細い革を繋いだ繋ぎ目がある。イールは英語で「うなぎ」の意。耐水性が高く、元々の色はおとなしいが、色を着けると発色が良いため、カラーバリエーションが豊富。

ガルーシャ
galuchat

エイ（やサメ）の皮革。小さな円形の突起が不規則に隙間なく並び硬い。財布や時計のバンドに使用。名称はフランス語で「エイやサメの皮」、英語では**スティングレー**。アカエイが代表的で、背中に1か所だけ白い部分（スターマーク）があり、これがあると価値が高い。

シワ加工
ruched

意図的にシワが入ったように見せる加工法。

フィードサック
feedsack

アメリカで家畜用飼料、穀物などを入れた箱が袋に変わり、1920年代半ばから販促用にきれいなプリントを施すようになる（右のイラスト）。その布を家庭内で女性が日用品のカーテンや服に流用したり、縫い合わせて作るパッチワークにして楽しむ文化が生まれた。袋に貼られた商品ラベルは剥がしやすく、縫い糸もほどきやすい工夫がされていたとされている。

オーロラ生地
holographic fabric

オーロラを思わせる様々な色に反射して輝くホログラム加工を施した素材。PVC（ポリ塩化ビニル）素材のビニールバックで見かけ、その場合オーロラPVCとも呼ばれる。

ブークレ
boucle

表面に糸の輪が出るように仕上がる織物やそれに使われる糸。もこもこ、ふんわりした質感のニットになり、保温性も高いため女性に人気のある素材。ブークレは、フランス語で「輪」を意味し、英語では**ループ・ヤーン**（loop yarn）と言う。

ビーバー
beaver

毛糸で織った生地をフェルトのように加工した素材。動物のビーバーの毛皮に見えることからの名称。上品で暖かい厚手の素材のためコートでよく使われ、ビーバー・コートと呼ばれる。

ネップ
nep

絡み合ってできた糸の節（だま）、膨らんだ部分。また、その節がある糸で織った生地も示す。ポツポツとした模様ができて素朴な感じになるので、カジュアルスタイルに人気。

バーリーコーン
barleycorn

大麦が並んでいるように見える短い羊毛を紡いで作られる、紡毛織物のツイード（tweed）や柄。**バーレイコーン、バーレーコーン**とも表記。この名称は、大麦の長さ（1/3インチ）を示す古い時代の長さの単位でもある。

ウィップコード
whipcord

厚手の綾織りの織物の1つ。丈夫で、急な斜めの綾目が現れているのが特徴。オーバーコートやスポーツウェアで使われる。**ホイップコード**とも呼ばれる。

ギャバジン
gabardine

きつく織り上げた防水性が高い綾織りの布。綾目の線（綾線）の角度が急な斜めに見える。BURBERRY（バーバリー）の創業者が発明し、1888年に特許を取った。

ふくれ織り
matelasse

ジャガード織機で織った二重織りで、強く撚った糸（強撚糸）と、撚っていない糸（無撚糸）で織り上げた後に精錬し、強撚糸が縮むことで浮き文様や凹凸などの立体感を出した織物。**マトラッセ**とも呼ばれる。

カロチャ刺繍
Kalocsa embroidery

ハンガリーのカロチャで盛んな花や植物をモチーフとした色が鮮やかな伝統的な刺繍。テーブルクロスや衣類で多く見られる。

アッシジ刺繍
Assisi embroidery

聖フランチェスコの生まれた地として有名なイタリアの町アッシジで発展した、図柄の輪郭（アウトライン）をステッチで描く刺繍。クロス・ステッチとホルベイン・ステッチなどの刺し方で作られる。

リバー・レース
leaver lace

極細の糸を使って繊細で優美な表現の柄が編める、リバー・レース機で編んだレース。1813年にイギリスのジョン・リバー（John Leavers）によって発明された。**糸レース**とも呼ばれる。

デヴォレ
devorer

酸に強い合成繊維と酸に弱い生地を混合した生地の上に酸性の薬品をプリントし、プリント部分を熱処理で溶かすことによって酸に強い繊維だけをメッシュ状に残し、部分的に透かし模様を作る加工。ベルベットやベロアによく使用される。

配色

こっくりカラー
こっくり *color*

秋や冬を感じるような深みのある落ち着いた濃い色合い。上品な雰囲気を演出してくれる。

ニュアンス・カラー
nuance color

彩度が低めで、くすみの入った淡い色合い。曖昧さや自然さを感じさせる。くすみカラーやスモーキー・カラーとほぼ同意だが、スモーキー・カラーは、明度が若干低めでグレーが強めに感じられる。

ヌード・カラー
nude color

肌に見える、肌に近いカラーや配色。取り入れる箇所によってセクシーさやナチュラル感を演出できる。

サンセット・カラー
sunset color

日没時の空と海を思わせる配色。黄色、オレンジ、赤、紫などの色があげられる。暖かい地域のビーチを連想させる色合いで、日焼けした健康的な肌との相性も良い。

カブキ・カラー
kabuki color

歌舞伎舞台で引かれる幕で使われる配色。萌黄・柿・黒の三色。歌舞伎を象徴的に示す配色でもある。幕自体は、定式幕や狂言幕と呼ばれ、縦縞。古くは各座で色や配色が異なっていた。

ビタミン・カラー
vitamin color

ビタミンを多く含む柑橘系を思わせる、明るくビビッドな色調を表す日本での俗称。イエローやオレンジ、グリーン、レッドなどが主で、アシッド・カラーもビタミン・カラーの1つと言える。

ネオン・カラー
neon color

夜の歓楽街で輝くネオンサインを思わせる強い印象を与えるビビッド系の色の総称。**蛍光色**とも呼ばれる。イエロー、オレンジ、ピンク、ブルー、グリーンなどの明度が高いもの。

おまけ
糸巻き

伝統衣装 Map

世界では、地域によって、民族によって、また時代によって様々な伝統衣装が着用されてきました。その種類は非常に多く、すべてを紹介することはできませんが、確認できたものについてはできるだけ掲載するようにしました。

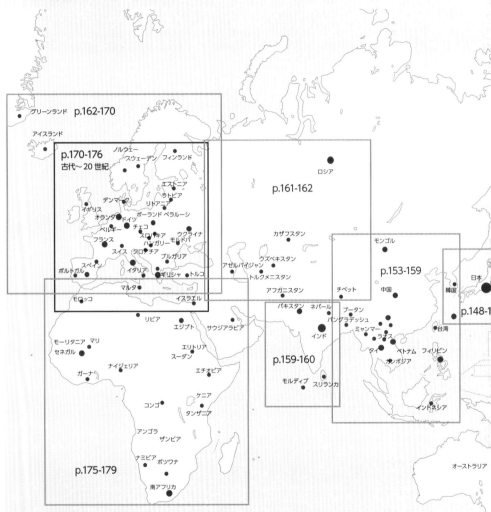

※ここまでにも伝統衣装のアイテムは出てきていますが、ここで掲載しているものは全身を伝統衣装にまとった、より民族色の強いものになります。

●がついている地域の伝統衣装を掲載しています（p.××× - ×××は掲載ページ）。
●の大きさと掲載点数はほぼ比例しています。

伝統衣装は、色彩やデザインのバリエーションが非常に豊かですので、オリジナルデザインを作成
する際にも大いに役立つと思います。

アラスカ

スコーミッシュ

アメリカ

メキシコ

マルティニーク島

グアテマラ

パナマ

ベネズエラ

コロンビア

エクアドル

ポリネシア

ペルー

ブラジル

サモア

ボリビア

フィジー

ニューカレドニア

p.179-183

アルゼンチン

ニュージーランド

伝統衣装

衣褌
きぬはかま

出土した埴輪の装束から再現した古墳時代の男性の服装。名称は古事記や日本書紀で見られる。左右に分けた髪を顔の横で束ねる美豆良の髪型、上着は**衣**と呼ばれ、袖は手首を手結と呼ばれる紐で縛り、下衣の**褌**は膝下を足結の紐で縛って留めていた。**頸珠**と呼ばれる勾玉を使ったネックレスの装飾品も見られる。

衣裳
きぬも

出土した埴輪から再現した古墳時代の女性の服装。**衣**と呼ばれる上着と、**裳**と呼ばれるスカートを組み合わせて帯を締めた。

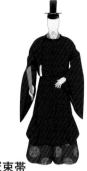

衣冠束帯
いかんそくたい

平安時代以降の天皇、公家、貴族や高い身分の役人などが着用した装束。正装である「束帯」と、束帯の下着類を省き、袴や着方を変えた略装の「衣冠」をまとめて衣冠束帯と呼ぶ。イラストは衣冠。

十二単
じゅうにひとえ

平安時代中期の公家女子の儀服の俗称。**長袴**を穿き、衣を重ねた上に、**表着**、丈の短い**唐衣**を重ね、**裳**を付けて後ろに長く引く。大きく広がったハート型の髪型は江戸時代後期からのもので、大垂髪と呼ばれる。大垂髪の上には**平額**の髪飾りを付ける。元々は**女房装束**や**裳唐衣**と呼ばれていたが、現在皇室で見られる姿は**五衣唐衣裳**などの名称を持つ。

狩衣
かりぎぬ

平安時代以降に公家が普段着として着用し、後に武家が礼服として、また神職が着用するようになった上着。**指貫**（袴）と合わせ**立烏帽子**を被るのが一般的。狩猟時の服であったことからの名称で、動きやすい。

壺装束
つぼしょうぞく

平安から鎌倉時代に、公家や武家の女性が徒歩で外出する時の衣装。名称は袿の裾を高い位置で着る姿が壺を思わせたり、腰で壺折り（すぼめて端折った）にしたためと言われる。笠なしも壺装束と呼ぶが、笠の周囲に薄い布（**虫の垂衣**／p.97）を垂らした姿が多い。

武官束帯
ぶかんそくたい

平安時代以降の公家の上級武官が正装として身に着けた装束。**闕腋袍**と呼ばれる脇が開いた黒の上着（当初は階級によって色が異なっていた）と、後ろに長く引きずる形の裾が付き、つま先が反り上がった靴を履き、横に扇状の装飾が付いた冠を被った。背に扇状になった矢、腰に刀、手に弓を持ち、懐には紙と扇を装飾化した帖紙を差し込む等の特徴がある。

着物
きもの

日本の伝統的衣服で、反物から直線裁ちした布を縫い合わせて作られ、帯を結んで着用する。名称は日本で単に衣類を意味するが、現代では、西洋の服に対する日本古来の服である和服を指すようになった。

浴衣
ゆかた

襦袢を着用しない略装の和服。夏の祭りの時や日本旅館での湯上りや寝間着、日本舞踊の稽古着などで見られる。素材は木綿が一般的で、履物は通常下駄を合わせる。

白無垢
しろむく

白色で統一された日本の伝統的な女性の婚礼衣裳。最も格式が高い正礼装とされる。白は「神聖」を表すとともに、嫁ぎ先の家風に染まるという意味合いを持つとされる。生地には織りや刺繍により豪華絢爛な文様が描かれている。

色打掛
いろうちかけ

現代でも結婚式で白無垢の次にお色直しで着られる和装の正装。元々は武家の女性の着物。白無垢が「嫁ぎ先の色に染まる」として白を基調にするのに対し「婚家の人になった」という意味を持つ。伝統的な絵柄が描かれた色鮮やかな柄や刺繍が特徴。

留袖
とめそで

振袖の袖を短くした既婚女性が着る礼装の着物で、**黒留袖**と**色留袖**がある。黒留袖（左のイラスト）は格が高く、黒地で既婚者のみが着用。**五つ紋**が入る。色留袖（右のイラスト）は地が黒以外で未婚者も着用できる。**一つ紋、三つ紋、五つ紋**のいずれかが入る。振袖の袖を切るのが縁を切ることを思わせて好ましくないため、「留める」と表現したことからの名称。留袖には裾に模様が入るが、これに対して全体に柄が入り一つ紋か紋がないものは、訪問着と呼ばれる。

着流し
きながし

羽織を羽織らず、袴を穿かないで着物を着るスタイル。かしこまっていない時の着こなしで、洋服で言うとカジュアルな普段着という位置づけ。女性の和服では使わない表現である。

羽織袴
はおりはかま

紋の入っていない着物に袴を着用する日本男性の和服の装い。無地のものは略礼装として扱われる。

Back

紋付羽織袴
もんつきはおりはかま

五つ紋：背中、両胸、両後ろ袖に5つの紋の入った着物と羽織、袴を着用した日本の和服の正礼装。黒の着物と羽織、縞の袴、白足袋に、白い鼻緒の雪駄を合わせるのが正式とされる。通常は正面から見ると袖の紋は見えにくい。

三つ紋：背中、両後ろ袖に3つの紋の入った着物と羽織（上のイラストの右のみ）、袴を着用した日本の和服の準礼装。背中のみに紋の入った「一つ紋」もある。

羽織
はおり

着物（着流し）の上に着る日本の伝統的な上着、防寒着。前開きで羽織紐で留める。家紋が入ったものは紋付羽織と呼ばれ、和装の正装である紋付羽織袴で着用。コートとは違い室内でも着用可。

裃
かみしも

室町から江戸時代に着用された武家の正装。小袖の上に着る肩衣と袴のひと揃いで、通常肩衣と袴は同じ生地。上級の武士がかしこまった場で着用する袴の丈が長い長裃や、通常の丈の袴の半裃などがある。

陣羽織
じんばおり

合戦時に、武士が陣中で当世具足（軽快に動けるように作られた鎧）の上に着用した日本の上着で、多くは袖なし。威厳を示すために派手な装飾が施されたものもある。イラストでは具足を省略。別名具足羽織。

作務衣
さむえ

禅宗の僧が、日常の雑務（作務）の時に着用する服。動きやすい和風の作業着でもあるため、職人などにも愛用されている。

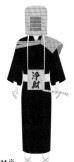

虚無僧※
こむそう

禅宗の1つである普化宗の僧。天蓋と呼ばれる深編み笠を被り、尺八を吹きながら托鉢し、諸国を行脚して修行することで有名。袈裟を横にかけ、首から頭陀（施米などを入れる箱）を下げている。

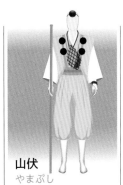

山伏
やまぶし

山にこもり(伏して)厳しい修行をして悟りを目指す修行者。修験者とも呼ぶ。頭に特徴的な兜巾を付け、鈴懸と呼ぶ上衣に、菊綴じというボンボンのような飾りが付いた結袈裟や、法螺、杖など、独自の服装。

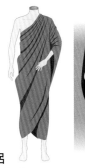

仏教の僧侶
Buddhist monk robe

仏教の僧侶（お坊さん）が着用する服装。左のシンプルなものはタイ・ラオス・カンボジアなどで見られる黄衣と呼ばれる袈裟（法衣）。布をターメリックで、少し赤味を帯びた黄色に染めて用いる。日本では宗派によってバリエーションが見られるが、衣に袈裟を着用する。右のイラストは禅宗の僧侶。

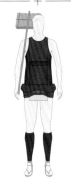

飛脚
ひきゃく

手紙やお金、小さな荷物を運ぶ職の服装。古くからあった職だが、江戸時代に民間によって発達した「町飛脚」は、通常の旅装束と変わらぬ服装だったと言われている。現在飛脚として定着している腹掛けに褌姿は、宿場で中継して文書などを急いで運ぶ幕府公用の「継飛脚」や大名による「大名飛脚」の姿が主とされる。

忍び装束
しのびしょうぞく

室町から江戸時代にかけて、諜報や破壊、暗殺などを任務とした忍者の服。頭巾で顔を隠し、手甲、脚絆と裾を絞った袴、全身黒1色が一般的なイメージだが、夜に認識されにくい紺色や柿色が多かったとされる。

磯着
いそぎ

昭和初期頃から海で漁をした女性の衣服の1つ。伊勢で見られた白い頭巾（磯頭巾）、シャツ、腰巻（磯ナカネ）に水中眼鏡が代表的な海女のイメージ。現在は観光用で、通常はウエット・スーツにフィン。

※職業差別になる用語という意見もあるが、説明用途に限定して掲載。

151

大正時代の女子学生
female students costume in the Taisho period

明治時代後半から大正時代前後の女子学生に多く見られた服装。下げ髪をリボンでまとめ、矢絣の小袖に短めの袴（後に股がわかれていない**行灯袴**）、ブーツを合わせた。現代においても卒業式には、袴のスタイルがよく見られる。紫色が貴族の用いる高貴な色と扱われたことから、代わる色として海老茶色の袴が多く愛された。そのことから**海老茶式部**の異称もある。

書生
しょせい

明治・大正時代に、他人の家に下宿したり親戚の家に住み込んだりして雑用をしながら勉学をした若者。立襟のシャツに木綿の**着物**と袴、**学生帽**に下駄の姿が代表的。

和装コート
わそうこーと

防寒や着物を汚れから守るために、着物の上に着るアウターの呼び名の1つ。袖周辺がゆったり作られ、衿回りも大きめに開いているのが特徴。

割烹着
かっぽうぎ

家事を行う時に着物の汚れを防止するために着用するエプロンの一種。着物の上から羽織れるように後ろを紐で結ぶ。着物の袖が納まるように幅の広い袖で、白色が多い。

法被
はっぴ

お祭り時や職人などが着用する、前開きの日本の伝統的な上着（主に所属や名前を衿に入れる）。元は武士の衿を返した紋付羽織だったが、やがて印半纏が現在の法被に相当するものに変化したとされる。

祭り衣装
Japanese t.c. for festival

日本のお祭り用の代表的な伝統服。地域性などでバリエーションは多いが、右のような**鯉口シャツ**や**腹掛け**、**長股引**に地下足袋。左のように、さらしに**法被**、**半股引**に足袋と雪駄の組み合わせが見られる。頭部には鉢巻を巻く事が多い。

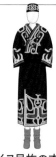

アイヌ民族の衣服
Ainu t.c.

綿地に布や刺繍でアイヌ文様の装飾を施した**ルウンペ**（着物）※、タマサイ（首飾り）、マタンプシ（鉢巻）が代表的な組み合わせ。乾燥した草を中に敷詰め、鮭の皮でできた、軽くて雪をはじきやすい**チェプケリ**（履物）も見られた。

※アイヌの木綿衣は、文様や手法の違いで4種類。ルウンペはその1つ。

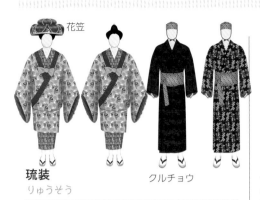

花笠

クルチョウ

琉装
りゅうそう

琉球王朝時代より伝わる沖縄の伝統的な民族衣装。女性は広く開いた袖が特徴で、腰のあたりを締め付けず、ゆったりとした「ウシンチー」と呼ばれる着付け方をする。沖縄の方言で**ウチナースガイ**と呼ぶ着物は、沖縄の代表的な染色法（紅型）で染められ、深めで鮮やかな**花笠**と合わせる姿も見られる。男性は金糸の柄の金襴織の着物に幅広の帯を絞めて前で結び、筒をずらして重ねたような帽子「**ハチマチ**」をあごで結んで留める。麻の薄い着物「**クルチョウ**」を上に重ねる姿も見られる。身分で柄や色が異なった。

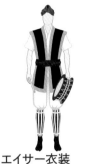

エイサー衣装
eisa costume

エイサーは旧盆の夜に踊りながら町を練り歩く沖縄の伝統芸能。打掛を羽織り、短めで太ももがゆったりしたパンツ、黒と白の縦縞の脚絆に足袋を履く。頭には頭巾「**サージ**」を鶏冠のような形に巻く。

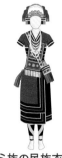

アミ族の民族衣装
Ami t. c.

台湾東部の原住民族の女性衣装。装飾が入った白いふわふわの頭飾り、赤が基調の縁取りがあるトップス、黒や赤のスカート、胸から腰に斜めに掛けた装飾された長方形の布、足には幅広の布を巻く。**阿美族**とも表記。

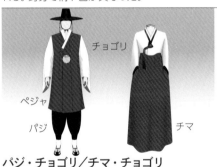

チョゴリ

ペジャ

パジ

チマ

パジ・チョゴリ／チマ・チョゴリ
baji jeogori / chima jeogori

朝鮮半島の民族衣装。上衣「**チョゴリ**」に、男性はゆったりとしたシルエットの裾が絞られたパンツ「**パジ**（p.45）」を合わせてパジ・チョゴリ、女性は胸からくるぶしまであるスカート「**チマ**」を合わせてチマ・チョゴリと呼ぶ。韓国では**韓服**と呼ばれる。現在では日常使いは見られないが、結婚式や祭礼では着用される。男性は外出時に**カッ**または**フクリプ**（p.96）と呼ばれるつばが広い円形の帽子を被った。チョゴリの上には、チョッキのような**ペジャ**やトゥルマギと呼ばれる外套も着る。

漢服
かんふく

明朝以前は中国で幅広く着られていた漢民族（中国）の民族衣装。襟を交差させて着用し、袖口が広くて長く、和服は比較的これに近い。道士や僧侶の服、一部の学生服や礼装に見られる程度だったが、現代では、卒業式で着用されるなど見直されつつある。**漢装**、**華服**とも呼ばれる。

旗袍
チーパオ

日本では**チャイナ・ドレス**と呼ばれる中国の満州族女性の伝統衣装。立襟（スタンド・カラー）、長いスリットが特徴で、長丈のワンピース式。元はゆったりとしたまっすぐなシルエットであったが、時代と共にぴったりとした細身のワンピースに変化した。現在は中国全土で着用される衣装になっており、鮮やかな柄や刺繍が施されたものも多い。女性らしさや優雅さがアピールでき、中国や中華街のお土産品としても人気が高い。

チワン族の民族衣装
Zhuang t. c.

主に中国南部のチワン族（壮族）が着用する民族衣装の1つ。地域により大きく差があるが、広西チワン族自治区南西部では、黒いジャケットとゆったりめのパンツ、大きく横と後ろに角張って広がったスカーフでできた黒いヘッドドレスを被り、銀の装飾品を身に付ける。刺繍が入った小さなショルダーバックの中には、出身の情報が入っているとのこと。**チョワン族、壮族**とも呼ばれる。

長角ミャオ族の民族衣装
long-horn Miao t. c.

中国貴州省の少数民族の衣装。髪の毛に長角をくくりつけ、毛糸を∞の形に長角に巻きつけて、長く白い布で固定するかつら（髪飾り）が独特。上着には鮮やかな色のクロスステッチ刺繍がふんだんに施されている。ミャオ族の衣装は村ごとに特徴的。

長裙 ミャオ族の民族衣装
long-skirt Miao t. c.

中国貴州省の少数民族の衣装。長裙は「ロングスカート」の意。刺繍を施した長方形のプレートを繋いで巻くスカートを穿き、未婚の女性は銀細工で角のある特徴的な頭飾りを身に付ける。

サニ族の民族衣装
Sani t. c.

中国雲南省のイ族の一派、サニ族の女性衣装。幅広なパンツに立襟の脇まで打ち合わせられたドレス（ガウン）、肩から斜めに袈裟（マント）状のものをかける。カラフルな横縞の円柱形の帽子が印象的。

ニス族の民族衣装
Nisu t. c.

中国のチベット系の民族のニス族、または南部イ族の衣装。黒に赤が基調で細かい装飾。長袖のジャケットとパンツ、横が開いたベストを着用し、帯状の布を折りたたんで頭に乗せて留め、房飾りが付いた頭飾りを付ける。

t. c. = traditional（伝統の）costume

デール
deel

モンゴルの男女が着る民族衣装。立襟で袖が長く、左身頃が上になる打ち合わせで右肩と右脇にボタンがあり、ベルトで巻く。旗袍と似ており旗袍のルーツと言われている。男性はゆったりめの着付けで青色が格が高いとされ、女性は色鮮やかなものが多い。冬用は防寒性が高い。乗馬ができるように足を広げやすい作りになっている。部族、年齢、性別、婚姻の有無によって細かい違いがある。

チュバ
chuba

チベットの民族衣装のコート。地域や職でもデザインが異なる。気候がすぐ変わる高地のため、体温調節がしやすいよう大きな袖口や片側だけ袖を通すものもある。掛け布団にもなる。女性は「オンジュ」という鮮やかなブラウスの上に着る。チュバそのものには、袖がないものから長袖まで種類が豊富にある。

モン族の民族衣装
Hmong t. c.

モン族は、中国南部、ベトナム、ラオス、タイなどの山岳地域に居住する少数民族で、文字を持たない代わりに刺繍で歴史や民話を残したとされる。その衣装は色鮮やかで緻密な刺繍が特徴。モン族は習慣や衣類が異なる部族に多く分かれており、イラストは一例だが、帯から下に前垂れのような帯状のものを垂らすものが多く見られ、ヘッドドレスも特徴的なものが多い。

花モン族の民族衣装
Flowered Hmong t. c.

ベトナム北部の山岳民族の女性衣装。原色が多く使われ、非常に色鮮やかかつ緻密な装飾がされており、肩、襟元から右脇にわたる刺繍が入った肩掛けや、スカート、エプロンなどの組み合わせで、それぞれ鮮やかな装飾がされているのが特徴。モン族は、花モン族以外に、黒モン族、赤モン族、白モン族、緑モン族と全部で5グループに分かれていて、それぞれ習慣や衣服が異なる。

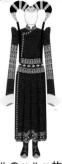

モンゴルのハルハ族の民族衣装
Khalkha t. c.

バッファローの角を逆さにしたような髪飾り、肩が盛り上がり、膝近くまである長い袖が特徴。映画『スターウォーズ』のアミダラ女王の髪飾りのデザインの参考にされた。

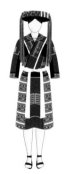

パテン族の民族衣装
Pà Thèn t. c.

ベトナム北部、山岳地帯に住む少数民族の女性衣装。パテン族の衣装は赤を基調としていて、ラップタイプの上着とスカート、白い帯を腰に巻き、頭には帯状の布を何重にも巻き付け、左右に房飾りが付く帽子(p.97)を被る。また、首には銀の輪のネックレスを付ける。自分で民族衣装を作るため、衣装の出来が、女性の勤勉さと器用さを示すとされている。

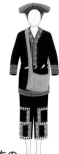

赤ザオ族の民族衣装
Red Dao t. c.

ベトナム北部に住む女性衣装。刺繍入りのパンツと上着、頭に座布団を乗せたような大きな赤い布が特徴的。女性は、結婚すると眉毛や髪の生え際を剃る習慣がある。

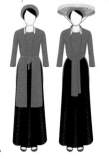

アオ・トゥ・タン
áo tứ thân

ベトナム北部の女性の民俗衣装。首に掛ける古くから下着として使われた胴衣(アオ・ヤム／p.32)、ロングスカート、前開きの丈が長めのローブを羽織る。アウターのローブの袖は細めで身頃は4枚パネル、後ろ部分の中心は裾まで縫われ、脇側は腰で分かれて正面は前開きになったものをそのまま垂らして帯で結んだり、身頃自体を結んで垂らす姿が見られる。ベトナムは南北に長く、アオ・トゥ・タンは北部、アオ・ザイは中部、南部ではアオ・ババが知られている。ローブの4枚パネルは色違いで作られているものも見られる。

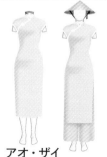

アオ・ザイ
áo dài

ベトナム中部の民族衣装。丈が長く、深いスリットが入っているのが特徴。ゆったりとしたパンツと合わせて着用する。男性用もある。本来は色ごとに意味があるが、現在は多くの色が出回っている。

アオ・バ・バ
áo bà ba

ベトナム南部の男女の伝統衣装。ゆったりとした丈の長いパンツに、側面が腰辺りで分かれた襟のない前合わせのシャツ(多くはパンツと異なる色)を合わせる。シルク製。ベトナム語でアオはシャツ、アオ・バ・バで「おばあちゃんのシャツ」の意。

t. c. = traditional(伝統の)costume

ラオスの民族衣装
Laos t. c.

ラオスの女性衣装。**パー・ビアン**と呼ばれる肩から掛ける布と、**シン**と呼ばれる筒のような巻きスカートが特徴的で、民族で織り方や模様が異なり鮮やか。トップスは**スア**と呼ばれる。タイのチュッタイと構成は似ている。

アカ族の民族衣装
Akha t. c.

タイやラオスの山岳地帯に住む民族の女性衣装。コインやメタルの飾り、ビーズなどで装飾された兜のような帽子を被る。刺繍や銀、ビーズ等で装飾された美しく緻密な衣装が特徴。

パダウン族の民族衣装
Padaung Karen t. c.

パダウン族はタイやミャンマーの山間部に暮らし、女性が金色の真鍮の輪を首に何重にも重ねて纏う。幼少期から首の輪を増やしていくことで、あごが平たく鎖骨部が下がる。**首長族**とも呼ばれる。

カンボジアの民族衣装
Cambodian t. c.

カンボジアのクメール人の民族衣装。**サンポット**(sampot)と呼ばれる下半身に長方形の絹絣生地を巻いて着用するボトムスが特徴。

チュッタイ
Chut Thai

タイの伝統的民族衣装。**サ・バイ**(sabai)と呼ばれる長方形の布を胸に巻いて着るトップスと、**パーヌン**(pha nung)と呼ばれる1枚布から作られた腰布が特徴的。中でも、斜めに長い布をかけ長袖で体を露出しないスタイルは**シワーライ**と呼ばれ、婚礼でも見られる正装。

バロト・サヤ
baro't saya/baro at saya

フィリピン女性の伝統的な服装一式の呼称。ブラウス、ロングスカート、肩掛け（ショール）の3点構成も見られるが、スカートの上に巻きスカートを加えた4点が基本。名称は**バロ**(baro)がブラウス、**サヤ**(saya)がスカートの意。

テルノ
terno

フィリピンの女性の正装。肩が大きく膨らんでいる袖が特徴的。ドレスの丈は足首まで。全体に刺繍が施されたドレスが多い。パイナップルなどのトロピカルフルーツの繊維でできているのも特徴。

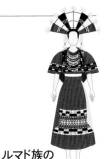

ルマド族の民族衣装
Lumad t. c.

フィリピン、ミンダナオ島の先住民族、ルマド族の女性衣装の1つ。赤を主体に鮮やかでカラフルなトップスとスカートやアクセサリー、頭飾りが特徴的。部族ごとに特徴は違う。イラストはマノボ語(Manobo)を話す部族の祭りの衣装。

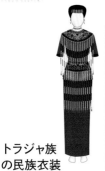

トラジャ族の民族衣装
Toraja t. c.

インドネシアのスラウェシ島に住む先住民族の女性衣装。ヘッドバンドを巻き、赤や黄を基調とした上下に、色鮮やかなビーズでできた多くの紐飾りが垂らされた、胸から肩に掛かる帯状の胸飾りや、ベルトが目を引く。

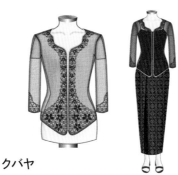

クバヤ
kebaya

インドネシアの伝統的な女性用の正装の上衣。襟口や袖口、裾周辺にレースや刺繍などが施され、コットンやシルクの半透明素材も多く使われる。下半身に**バティック**（ジャワ更紗）の布を巻きつけるのが一般的（右のイラスト）。オーダーメイドが基本で、島によってデザインに少し差がある。

パオ族の民族衣装
Pao t. c.

ミャンマーの少数民族の衣装。男女共に鮮やかな厚手のターバン (p.97) を頭に巻く。スカート、トップス、立襟で短い丈の上着を藍色で統一した女性衣装は、ターバンとのコントラストが印象的。

ゴ
gho

公の場で着用が義務付けられたブータンの男性の民族衣装。着物のように前で合わせて帯（ケラ）で留めるが、裾は膝上までたくし上げ上半身をたるませる。公式の場ではカムニと呼ばれる布を肩から掛ける。

キラ
kira

ブータンの女性の民族衣装。大きな1枚の布を体に巻いて着用する。キラは「巻き付けるもの」という意味。

ジンポー族の民族衣装
Jinghpaw t. c.

ジンポー族はミャンマー北部と中国南部に住むカチン族の民族グループの1つ。黒のジャケット(トップス)の胸部に銀の玉の装飾、パンツの上に菱形模様の赤い巻きスカート、円柱状のカラフルな帽子が代表的。

キアムヌガン族の民族衣装
Khiamniungan t. c.

ミャンマーのナガ自治区周辺やインドのナガランド州に居住するナガ族の少数部族、キアムヌガン族の女性衣装。黒いトップスと巻きスカート、カラフルなネックレス、手首や二の腕のらせんに巻いた金属の輪が特徴。

グルン族の民族衣装

Gurung t. c.

チベットから移ってきたとされるネパールの民族の女性衣装。スカートとブラウスの上に、片側の肩から斜めにかけられた布と、首から下げられた大きめのネックレス、細工が施された金色のヘッドドレスが特徴。この民族は19世紀にグルカ軍（イギリス軍の傭兵）として従軍したことでも知られている。

ガロ族の民族衣装

Garo t. c.

紀元前にチベットからインド、バングラデシュに移住したとされるガロ族の女性が、現代では特別な機会に着用する民族衣装。ブラウスやシャツに、**ダクマンダ**（dakmanda）や**ガーナ**（gana）と呼ばれる巻きスカートを巻いて、複数のビーズを正面で打ち合わせるベルトを重ね、鳥の羽根が高く立ち上がった**コティップ**（kotip）と呼ばれるヘッドバンド、鮮やかなネックレスを付ける。かつては首狩りの風習があった民族としても知られている。

シャルワニ

sherwani

インドや南アジアの男性用の伝統的な衣装。結婚式でも着られるフォーマルなロングコート。フロック・コートを模して作られたとされ、長袖で膝下丈。立襟で、豪華ながら上品な光沢のある厚めの生地に刺繍が多く見られる。別名**アチカン**（achkan）。

アンガルカ

angarkha

インド周辺で見られるカシュクールタイプの伝統的なワンピース。丈は様々だが、フレアで裾が広がったものが多い。元々は男性用のローブだが、現在は男女共に着用し、女性用が多い。

ガーグラ・チョリ

ghagra choli

インド周辺の女性衣装。裾が広がったスカート（ガーグラ／p.40）とブラウス（チョリ）に、通常はショール（**ドゥパッタ**／p.109）を合わせる。パーティー用の豪華な装飾のスカート（**レヘンガ**）との組み合わせを**レヘンガ・チョリ**と呼び分けることもある。

サリー

sārī

インドやネパール、バングラデシュなどの女性の民族衣装。幅1〜1.5mで、5〜11m程度の長い1枚布を体に巻き、残りを肩に回す。一般的に、下にブラウス（**チョリ**）とペチコートを着ける。

パンジャビ・ドレス
punjabi dress

主にインド、パキスタンで着られる、南アジア地方の民族衣装。トップス（**カミーズ**）、パンツ（**サルワール**：シャルワールのインドでの呼び名）、ストール（**ドゥパッタ**／p.109）を合わせる。日本ではパンジャビ・ドレスの名が多く使われるが、現地では**サルワール・カミーズ**や、**パンジャビ・スーツ**の方が一般的。ボトムスは、ゆったりと余裕のあるサルワール以外に、スリムなパンツや裾が広がったパンツも合わせられ、バリエーションがある。

クルタ・パジャマ
kurta pajama

クルタはパキスタンからインド北東部に広がるパンジャブ地方で着用される、男性用の伝統的な上着。細めの立襟、プルオーバータイプで長袖。ゆったりとしたシルエットで、太ももから膝くらいの長めのチュニックに似ている。風通しが良く、全体が覆われる割に涼しく快適に過ごせるようにできている。khurta とも表記する。パンツを意味するパジャマと合わせてクルタ・パジャマと呼ばれ、日本のパジャマの語源になったと言われる。

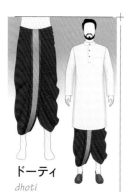

ドーティ
dhoti

股下をくぐらせて着用する1枚の腰布。クルタ（シャツ）と合わせるインドやパキスタンの民族衣装。より軽装の腰布「ルンギ」もある。サリー（p.159）とルーツが同じとも言われる。

ムル・アンドゥマ
mul anduma

スリランカの男性が着用する民族衣装。肩回りが大きく張り出し、トップスは前の打合わせが開いたジャケット、ボトムスはパンツの上に何重かの布を巻いてドレープを作り、装飾されたベルトで留める。前後左右が尖り、頭頂部に飾りのある帽子や、胸前には大きめのペンダントが付いた非常に長いチェーン、腕輪、右手の中指には大きな指輪など、多くのジュエリーを身に付ける。現在はイベントや結婚式などで見ることができる。

モルディブの民族衣装
Maldivian t. c.

白いトップスを着用し、ボトムスには裾にラインの入った**フェイリ**（feyli）と言う黒や紺の布を、頭には白いヘアバンドを巻く。

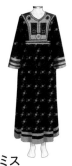

ケミス
kameez

アフガニスタンの遊牧民であるパシュトゥン族の民族衣装。ゆったりとしたシルエットと大きい袖、ハイウエストの切り替え、ミラーワーク(p.132)や刺繍、ビーズなどによる鮮やかな装飾が特徴。下にパルトゥグというパンツを合わせる。

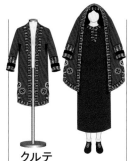

クルテ
kurte

トルクメニスタンの伝統的な女性用コート、ローブ。前身頃に留めがなく、袖を通して着る構造だが、袖に腕を通さず肩や頭に掛けるのが特徴。チューリップ(生命の象徴)や羊の角(護身)の刺繍が入ったカラフルなものが多い。

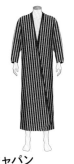

チャパン
chapan

ウズベキスタン、アフガニスタン、タジキスタン、カザフスタン、キルギスタン等の中央アジアのウズベク族の男性が伝統的に着用する、前身頃の留めがないラップタイプのゆったりとした長丈のローブ。

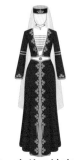

コーカサス地方のドレス
Circassian t. c.

コーカサス地方で、婚礼などで着られる民族衣装。円筒形の帽子を合わせ、赤や青地に煌びやかな装飾が施されたものが多く見られる。

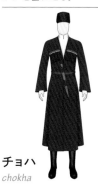

チョハ
chokha

コーカサス地方の男性が着る、胸の部分に弾帯を並べた丈の長いウール製コート。伝統的な民族衣装で、戦闘服として使われていた面もある。『風の谷のナウシカ』の衣装のモチーフになったとも言われる。

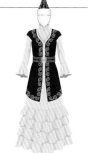

カザフスタンの民族衣装
Kazakhstan t. c.

カザフ民族の女性が着る、**コイレク**(立襟で袖が広がったワンピース)にガウンのような上着、婚礼時に見られる円錐状帽子「**サウケレ**」が特徴。フリルなどの装飾も見られ、色は出身地域によって変わる。

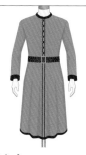

ジプン
zipun

17世紀頃、ロシアの農夫が着ていた上着。ぴったりと体にフィットしていて、裾に向かって少し広がる。袖は細長い。また襟はなしか、小さなスタンド・カラー。18世紀以降は主にアウターとして着用されるようになった。

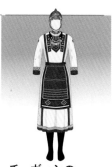

チュヴァシの民族衣装
Chuvash t. c.

ロシア東部ボルガ川地域に住むチュルク語を話す民族の女性衣装。白地に赤い縁取りや刺繍があるドレスにエプロンを着けることも多い。兜のような頭飾りやネックレスも特徴的。

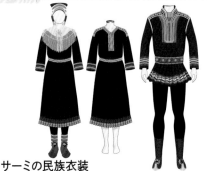

サーミの民族衣装
Saami t. c.

スカンジナビア半島北部とロシア北部のラップランド地域の先住民族サーミの民族衣装。上着は**ガクティ**（gakti）や**コルト**（kolt）と呼ばれる。フェルト地に刺繍の入ったリボンで装飾され、色彩豊かで鮮やかなものが多い。男性用は女性用よりも丈が短い。女性は、プリーツの入ったワンピースに襟や袖、裾は刺繍テープで装飾されている。男性は、女性と同じ色と装飾が施されたシャツにトナカイの皮でできたパンツを合わせている。

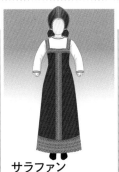

サラファン
sarafan

ロシアで主に女性が着る、ジャンパースカートに似た民族衣装。**ルバシカ**（プルオーバータイプのトップス）の上に着用。ペルシア語で「頭から足まで着る」という意味を持つ。頭の飾りは**ココーシュカ**と言う。

イテリメン族の民族衣装
Itelmens t. c.

ロシアのカムチャッカ半島の先住民の衣装。毛皮製のゆったりしたワンピースタイプのアウターと、横に紐を垂らすヘアバンドが特徴的。**カムチャダール族**とも呼ばれる。

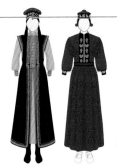

カルムイク人の民族衣装
Kalmyks t. c.

ロシア南西部の自治共和国であるカルムイク共和国で、カルムイク人の女性が着用する民族衣装の1つ。肩部分が外に出た袖のない長いガウンと、左右非対称の筒状の上に赤い飾りが付いた帽子や、左右の長いおさげ髪が見られる（左のイラスト）。未婚の若い女性の服装に見られる、胸前に装飾があるドレスと低めの円筒形の帽子の組み合わせ（右のイラスト）は、伝統的なダンス衣装としても着用される。

タタール人の民族衣装
Tatar t. c.

クリミア・タタール人の祭事で見られる衣装。金色の装飾とベールが付いた円筒形の帽子と、鮮やかな地色に金色の装飾が施されたドレスやアウターを、ベルトで留めるのが特徴。

ウクライナの民族衣装
Ukraine t. c.

ウクライナの女性が着る民族衣装の1つ。未婚は花で飾られた帽子、白地の刺繍の入った**ヴィシヴァンカ**（vyshyvanka）や**ソロチカ**（sorochika）と呼ばれるブラウス、ベスト、スカート、ビーズのネックレスなどを合わせる。

ドゥブロヴィツィア
の民族衣装
Dubrovytsia t.c.

ウクライナ西部の衣装。**セルパンカ** (serpanka) と呼ばれるガーゼ地の白い上下で、エプロンや袖の裾には刺繍が入ることが多い。頭にも左右が動物の耳が飛び出したような形に、白いセルパンカを巻く。

セト族の民族衣装
Seto t.c.

エストニア南部（とロシア）に暮らす少数民族の女性衣装。白いトップスの太めの袖には帯状の暗い赤の装飾、黒いドレスとエプロン、頭には装飾が施された冠状の被りものや後ろで縛った頭飾りが巻かれ、背部に長く垂れ下がる。胸前にある大きな円盤状の存在感の強いシルバーのブローチと、連なったコインタイプやツイストされたネックレスが豪華で目を引く。

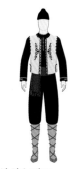

ガガウズの
民族衣装
Gagauz t.c.

モルドバ南部に住む民族、ガガウズの男性が着る伝統的な衣装の1つ。紐で縛る靴にパンツ、胴衣と帽子、赤い幅広の帯が特徴的。

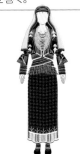

ポマクの民族衣装
Pomaks t.c.

ブルガリアのイスラム教徒であるポマクの民族衣装。頭には帽子の上にさらに布を被り、スカートの上にエプロン、アウターの組み合わせが多く、祭事にはたくさんの色鮮やかな装飾で飾られる。

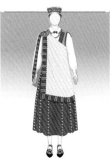

ニカの民族衣装
Nica t.c.

ラトビアのクールラント地方南クルゼメ市ニカ村の女性の民族衣装。白いブラウスとベストに赤いスカート、上が少し広がった王冠のような円筒形の頭飾り、斜めに大きな長方形の肩掛けを、**サクタ**（代々受け継がれる円盤状のブローチ）で留める。

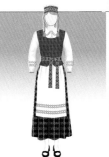

リトアニアの
民族衣装
Lithuanian t.c.

リトアニアで着られている民族衣装の1つ。**マルシュキニアイ**と呼ばれる刺繍の入った麻のシャツ、**サシェ**と呼ばれる刺繍の入った腰紐、前掛けや帽子、ベストが特徴。

スクマーン
sukman

ブルガリアの女性が着る、ジャンパースカートのような民族衣装。帯で締めるエプロンを着けることが多い。下に着ているスモックはブラウスではなく、ワンピース形式のチュニック。

Back

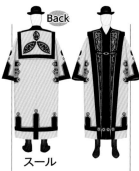

ベラルーシの民族衣装
Belarus t. c.

ベラルーシの女性衣装の1つ。白地の袖や袖口、襟などに赤い刺繍が施されたブラウスに、胴衣、赤いスカートにエプロンという構成が見られる。頭部はバリエーションが多く、花の冠やイラストのような首まで覆う頭巾も見られる。**ヴィシヴァンカ** (vyshyvanka) と呼ばれるブラウスの刺繍は、身に着ける人を守るお守りとして使用されると同時に、模様や色によって出身を伝える。また、人々をあらゆる害から守る力があると信じられている。

スール
Szür

ハンガリーの伝統的なウール製の男性用オーバーコート。大きな襟が付いたマント状でゆったりと肩に掛けて着用。元々は牛飼いの衣類。19世紀半ばに農民に愛用された。襟や裾、袖の多くに装飾がある。

モラヴィア地方の民族衣装
Moravia t. c.

クロイ (kroj) と呼ぶチェコの民族衣装。赤が基調の広がったスカート、首回りにはラフ（ひだ襟）、胸前には赤いふわふわとした装飾、袖は大きなランタン・スリーブ、頭には花の飾りがあり、全体的に色鮮やか。

ボヘミアン・ドレス
Bohemian dress

チェコスロバキアのボヘミア地方に由来し、自由に放浪するジプシーの民族性を思わせる、ゆったりとした柔らかなシルエットのドレス。白などの明度の高いナチュラルな生地に民族調や植物の細かい柄、レースなどをあしらい、フェミニンな印象。植物で作られたヘッドアクセサリーとの組み合わせも見られる。**ボホ・ドレス** (boho dress) とも呼ぶ。ボホはボヘミアンの短縮表現とも、自由奔放の意味のボヘミアンと、ニューヨーク地区のソーホーを組み合わせた造語とも言われる。

グラル人の民族衣装
Gorals t. c.

ポーランドやスロバキアの高地に居住するグラル人（またはゴラル人）の男性の民族衣装の1つ。非常に太いベルトと、太もも上に装飾があり、サイドに黒のラインが入ったパンツ、クラウンが丸くつばが広い帽子、ベストや肩に掛ける外套なども特徴。

ウォヴィチの民族衣装
Łowicz t. c.

マゾヴィア (Mazovia) とも呼ばれるポーランドの首都ワルシャワ近郊のウォヴィチで見られる民族衣装。刺繍が入り袖が膨らんだ白いブラウス、黒い胴衣にも装飾が見られ、色鮮やかな縦の縞が入ったスカートとエプロンが特徴。

t. c. = traditional（伝統の）costume

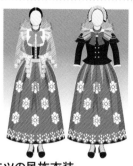

ジヴィエツの民族衣装

Żywiec t. c.

ポーランド南部の町であるジヴィエツの女性衣装。チュールのフリルの襟が首回りに大きく張り出て首前でリボンを飾り、大きく広がったシルエットのスカートを着用する。レースのエプロンを着け、ベストの上にレースのショールを肩に掛けたり、肩にケープ状の布が付いたジャケットの姿も見られる。既婚者は前面の縁に白い小さいひだが付いた金色のモブキャップ（czepiec）を付ける。

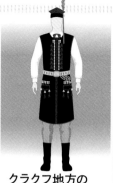

クラクフ地方の民族衣装

Kraków t. c.

かつて首都であったポーランド南部のクラクフを中心とした、小ポーランド地方の民族衣装。孔雀の羽根付き帽子、房飾りで装飾された膝丈のジャケットにベルト。パンツは細い縦縞。

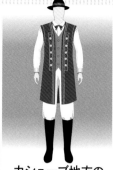

カシューブ地方の民族衣装

Kaszuby t. c.

ポーランド北部の湖水地方であるカシューブ地方の民族衣装。カラフルな刺繍が施されている。子羊の革で作られた大きめの帽子も特徴。

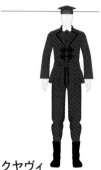

クヤヴィ地方の民族衣装

Kujawy t. c.

ポーランド中部にあるクヤヴィ地方の民族衣装の1つ。青と赤の組み合わせと、太めの端を垂らした帯と帽子が特徴的。クヤヴィアクと呼ばれる民族舞踊の衣装の1つでもある。

レダーホーゼ

lederhosen

ドイツ南部のバイエルンからチロル地方で男性が穿く、肩紐が付いた革製のハーフパンツ。お祭りや婚礼でよく着用される民族衣装。

シュヴァルツヴァルト地方の民族衣装

Schwarzwald t. c.

ドイツのシュヴァルツヴァルト（黒い森）地方の女性用衣装。玉飾り（未婚は赤、既婚は黒）が付いた**ボレン帽**（p.96）、袖の膨らんだブラウス、黒い胴衣、ロングスカートが代表的。

北フリジア諸島の民族衣装

North Frisian Islands t. c.

黒のドレスに白いエプロン、肩にはフリンジ付きのショール、装飾のあるショールを折った黒い頭飾り。お祝い時には胸前に代々受け継がれる銀細工の装身具を着用する。

シュプレーヴァルト
の民族衣装

Spreewald t. c.

ドイツ南東部のスラ
ブ系少数民族、ソル
ブ人の女性用衣装。
イラストの刺繍入り
スカーフでできた大
きな頭飾りである**ラ
パ**（lapa/p.102）は、
この地方で見られる
もの。

ダーンドル

dirndl

ドイツのバイエルン
地方からオーストリ
アのチロル地方の女
性が着る民族衣装。
ブラウスの上に、ギャ
ザーで腰を絞った
ぴったりとした胴衣を
着け、その上にエプ
ロンを着ける。

ミーデル

mieder

スイスの民族衣装。
谷ごとに地域色があ
る中で、共通で使用
される紐編みの胸当
てのこと。もしくは
民族衣装そのものを
指す。ダーンドルと
ほぼ同じ構成。

スウェーデンの
公式民族衣装

Swedish n. c.

1900年代初めに衣
装を統一する目的で
設計され、1983年に
公式の民族衣装と
なった。王室でも着
用。丸襟の白ブラウ
ス、青ワンピースに黄
色いエプロン、**スカウ
ト**と呼ばれる白い布
の帽子が特徴。

ブーナッド

bunad

現在も結婚式や祭事に着られるノルウェーの民
族衣装の総称。男性用（左のイラスト）はベス
トと膝下で絞られたパンツで構成される。ベス
トやアウターに多くのボタンが縦に並んだデザ
インが代表的。女性用（右のイラスト）は刺繍
が美しいドレス。地域ごとに装飾が異なり、登
録されている数は約450種類にもなる。『アナ
と雪の女王』の主人公の衣装の参考となった。

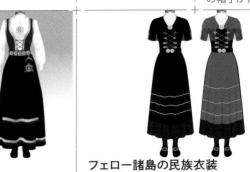

フェロー諸島の民族衣装

Faroese n. c.

18個の島からなるフェロー諸島は、アイスラン
ドとノルウェーの中間に位置するデンマークの
自治領。伝統的な衣装はレースアップで胸前を
締める胴衣と長丈のスカートにエプロンを着
け、肩にスカーフを掛けた姿が多い。年に一度
「オラフ祭」が開催され、『アナと雪の女王』で
人気のオラフが、自治領であるデンマークの作
家アンデルセンの原作からであることを思い出
させる。祭りの衣装も、ノルウェーのブーナッ
ドと同様、『アナと雪の女王』の衣装との共通点
も多い。

t. c. = traditional（伝統の）costume
n. c. = national（自国の／公式の）costume

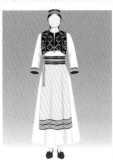

ダルメシアの民族衣装

Dalmatian t. c.

クロアチアのダルメシア地方の民族衣装。ゆったりとしたスカートと幅広のベルト、長めのエプロンや刺繍飾りが特徴。**ダルメシアン**とも言う。

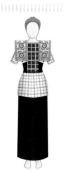

ブンスホーテン・スパーケンブルグの民族衣装

Bunschoten Spakenburg t. c.

アムステルダム南東50km程にある水辺の村の女性衣装。レースの帽子に、横に出た裃（かみしも）のような肩の上衣が特徴的。実用性が低いため、日常での着用は見られなくなった。

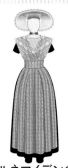

アルネマイデンの民族衣装

Arnemuiden t. c.

オランダの港町の女性衣装。楕円状の白く大きなつばのレースの帽子、肩が尖ったトップス、コーラルのネックレス、長く膨らんだスカート、前髪横の金色の渦巻き型をした留め具（ジュエリー）が特徴的。

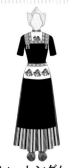

フォーレンダムの民族衣装

Volendam t. c.

左右と後頭部に張り出したレースの被りもの**フル** (p.100)、首回りの装飾、ストライプ柄のスカート、黒いエプロンが特徴。ドレスアップ時は正面にバックルの付いた赤いコーラルネックレスを付ける。

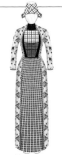

ヒンデローペンの民族衣装

Hindeloopen t. c.

オランダ北部の女性衣装。頭頂部が平らで角のある帽子、チェック柄の上下、ベスト、丈の長い植物模様のガウンなどが特徴。17〜18世紀にインドから伝わった更紗で仕立てたとされる。

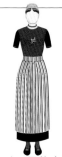

ユルクの民族衣装

Urk t. c.

オランダ中部の漁業の町の女性衣装。耳から後頭部まで覆うような帽子と光沢のあるトップスにストライプ柄のエプロンが特徴。何種類か見られる帽子の色は婚姻等の条件で決まっている。

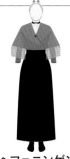

スヘフェニンゲンの民族衣装

Scheveningen t. c.

オランダの南ホラント州の街の女性衣装。黒いスカートに水色の羽織りもの、側頭部に布をひだ状に折りたたんだ飾りが付いた白い帽子を、金色の丸い飾りが付いたヘアピンで留める。

マルケン島の民族衣装

Marken t. c.

オランダの島（現在は陸続き）の女性衣装。黒いスカートに紺のエプロンと、ストライプのシャツにベストやコルセットなどで構成され、帽子には多くのバリエーションが見られる。

スタップホルストの民族衣装
Staphorst t. c.

アムステルダムから100km程北東にある町の女性衣装。黒地ベースのトップスと、細かく色鮮やかな花柄の短めの胴衣の上に、赤や青の肩掛けを掛けてリボンで留め、紺色のプリーツスカートを合わせている。頭にはレースの角ばった被りもの（左のイラスト）や、黒地に赤、黄、青などの明るい色で点々模様が描かれている帽子（右のイラスト）を被る。イヤリングの位置に付ける円錐状にらせんを描いたアクセサリーも特徴的。

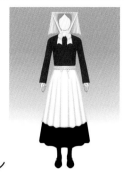

バル・メイデン
Bal Maiden

イギリスのコーンウォール（Cornwall）とデボン（Devon）の鉱山の、地上で働いていた女性労働者であるバル・メイデンが着用した防護服。長袖、長丈のスカートにエプロン、日光や騒がしい音を遮蔽できるように頭部から側面まで覆う**グーク**（gook／p.98）と呼ばれるボンネットを被る。イギリスの少数派であるコーンウォール人（Cornish people）の伝統的な衣装の1つとして、祭りやダンスでの着用が見られる。バルは「鉱山」、メイデンは「若い女性」を意味する。

スコットランドの民族衣装
Scotland t. c.

キルトと呼ばれるタータン・チェックの布を腰に巻き付ける、スカート状のボトムスが特徴的。腰前にある小さなバッグは、**スポーラン**（sporran／p.107）と呼ばれる。

エラセイド／アリセッド
earasaid / arisaid

スコットランドのハイランド地方の女性が着る民族衣装のアウター。格子や縞模様の大きな織布を、ブローチとベルトで留めて着る。

アボイン・ドレス
Aboyne dress

スコットランドのナショナル・ダンス用の女性衣装。裾が広がるタータン・チェックの短めのスカートに、袖が膨らんだ白いブラウス、濃い色の裾が分かれて広がったベストが代表的。名称は、アボインハイランド競技大会のダンスの競技規定に由来。このスカートを足首が隠れる長さに仕立てたものは、舞踏会の正装としてもよく見かける。

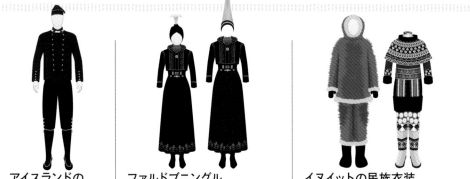

アイスランドの民族衣装
Icelandic t. c.

大西洋の北にある、火山島でもあるアイスランド共和国の男性が着る民族衣装。胸前、袖前、パンツ裾の側面のボタンの配置が独特。

ファルドブニングル
faldbúningur

17世紀から続くアイスランドの民族衣装の1つ。黒が基調で丸い襟、刺繍が入った丈が極端に短いジャケットに、赤や緑（黒もある）のスカートとエプロン。帽子が特徴的で、太くなって前面に湾曲するタイプと、上が細くなるタイプがある。

イヌイットの民族衣装
Inuit costume

グリーンランドに住むイヌイットの女性衣装。厳冬期用のアザラシなどの毛皮製の防寒服（左のイラスト）や、鮮やかな色を織り込んだ黒のオフ・ネック、太もも辺りまであるカミックと呼ばれるブーツ（右のイラスト）など、独自の特徴がある。かつてはアザラシなどの毛皮を使ったものが主流であったが、近年は色鮮やかな毛織物の防寒服も増えている。

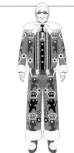

バンシュのジル
Gilles of Binche

ベルギーのワロン地区、バンシュで開かれるバンシュ・カーニバルの、道化師のコスチュームの1つ。この祭りはユネスコの無形文化遺産で、様々なコスチュームが見られる。主役の道化師「ジル（Gille）」に扮することができるのは、バンシュ出身の男性だけ。

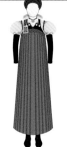

アンソの民族衣装
Ansó t. c.

スペインのアンソ渓谷で見られる女性衣装。袖の肩回りが膨らみ、腕が絞られたトップスの上に、ハイウエストのプリーツ入りの長いドレスを着る。チューブを重ねたような頭飾り（p.102）が特徴。

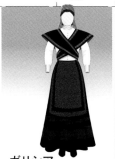

ガリシアの民族衣装
Galician t. c.

スペインのガリシア地方で見られる民族衣装。赤や黒を基調にしたものが多い。ケープ状の羽織と前掛けが特徴。

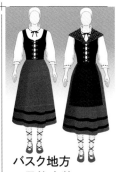

バスク地方の民族衣装
Basque costume

スペインとフランスにまたがるバスク地方や、そこから移住した移民が祭りで着用する民族衣装。イラストは、ダンスや祭りで着られる典型例の1つで、頭には白いスカーフを巻く。

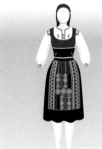

ミンホタ
Minhota

ポルトガルのミーニョ
（Minho）地方の伝統
衣装。代表的な組み合
わせは、黒や赤のス
カート、色鮮やかな刺
繍がある赤いエプロ
ン、白いブラウス、胸
下から黒に切り替え
られた赤地のベスト、
頭には赤いショール。

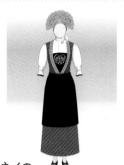

グレッソネイの
民族衣装
Gressoney t. c.

イタリア北部アオスタ渓谷のグレッソネイで見
られる女性衣装。白いブラウスに胸前が開いた
赤いドレスとプラストロン（胸当て）を合わせ、
黒のエプロン、リボンで留められた金色のレー
スのボンネット（帽子）が特徴。黒い短めのジャ
ケットを羽織る時もある。

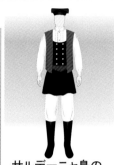

サルデーニャ島の
民族衣装
Sardegna t. c.

南イタリアのリゾート
地としても有名なサ
ルデーニャ島の祭り
で見られる民族衣装。
黒い頭巾のような帽
子と、短いスカート
のような黒の上着が
特徴的。

ゴンネッラ
ghonnella

地中海のマルタ島とゴゾ島で見られた女性の伝
統的衣装。フード付きマントの一種で、黒色が
代表的。丸みのあるフードのような枠の部分が
頭の上にくるように持って日除けにした。下に
垂らした生地は体に巻いたり、そのまま垂らし
たり気候に合わせて自分で調節して着用した。
ファルデッタ（faldetta）とも呼ばれる。

ヒマティオン
himation

古代ギリシャでキトン
の上に着た1枚布で
できた外衣。男女共
に着用。多くは肩か
ら脇にかけて斜めに
ドレープをたっぷり
取ったが、着こなし
は様々。古代ローマ
で着用されたトーガ
の原型とされる。

アボラ
abolla

古代ギリシャや古代
ローマで着用された
体を包むように着る
外套。一般的に着用
されたトーガに対し、
兵士がパレードで着
用したという説もあ
るが、軍人だけでなく
市中や農民なども着
用したとも言われる。

キトン
chiton

古代ギリシャで着用されていた衣服。裁断していない長方形の布でドレープを作り、ピンやブローチで肩の部分を留め、腰はベルトや紐で締めて着用する。ドーリア式（布を縫わずに使用）とイオニア式（布の脇と肩を縫い合わせる）がある。女性用（右のイラスト）の丈は長めでかかとぐらいまであるものが多い。

コロビウム
colobium

古代ローマの（基本的には）袖のないシンプルなチュニックのような衣装。袋状の布に首と手を通す開きがあり、ウエストを帯で締める。戴冠式でイギリスの君主が着る白いノースリーブのチュニックも同じ名称。

パラ
palla

古代ローマ女性が着ていた長方形の外衣。ブローチで留めて着用した。パラの中には**ストラ**（キトンと似たチュニックのような衣装）を着た。**パルラ**の表記も見られ、構成は古代ギリシャのヒマティオンに近い。

サグム
sagum

古代ローマで着用された外衣。長方形の厚手の布を留め具で右肩に固定。市民も着用したが、主に兵士が着用し戦争の準備を意味したとされる。ほぼ同形状の古代ギリシャのマントは**クラミス**と呼ぶ。

トーガ
toga

古代ローマの男性市民が着た、1枚布（多くは半円形）を体に巻き付けて着用する上着。初期は女性も着用していた。

中世の
トゥニカとマント
tunica & manteau

11〜12世紀に上流階級で着用されたブリオーとは別に、庶民を主体に**トゥニカ**（チュニック形式）にマントを羽織り、ボトムスにはタイツのような**ショース**などを穿く服装が普及。これが中世服飾の基本構成。

ブリオー
bliaut

十字軍の遠征によって中世の西欧に伝わったとされる、男女とも着用した長袖で裾も長いゆるやかなワンピース。裾や袖に刺繍などの装飾が入るものや、裾脇にスリットが入ったものもあった。

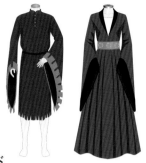

ウプランド
houppelande

14世紀後半から15世紀にかけて欧州で着用されたアウター。男性の室内着から女性も着用するようになっていった。裾が長いものも多く、ゆったりとした身頃で、通常はベルトを締めて着用する。長く広い袖、スカラップにカットした毛皮、刺繍などで縁を飾って優美さを競った。

ダルマティカ
dalmatica

欧州で中世頃まで着られていた、ゆったりとしたT字型の衣類。キリスト教の法服としても使用されるスタイルで、名称はクロアチアのダルマティア地方の民族服を起源とすることから付けられた。

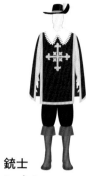

銃士
musketeer

マスケット銃で武装した歩兵や騎兵。服装にはバリエーションがあるが、フランス護衛銃士隊の活躍を描く、アレクサンドル・デュマの小説『三銃士』が何度か映像化されたことで、銃士の印象として定着した。

ジョルネア
giornea

ルネサンス期のフィレンツェ（イタリア）で着られた、側面がなく前後に垂らすオーバードレス。垂らしたままにしたり、ベルトを巻いて着用したりする。フランス語では「journade」と表記する。

コタルディ
cotehardie

14世紀から着られた、上半身がぴったりしたシルエットで、床近くまである長丈（男性用は腰辺りまで）のドレスや、上着。大きく深めの襟ぐりと、多くはフロントと袖の外側に袖口から肘辺りまでボタンが並ぶのが特徴。

15世紀頃の宮廷ファッション
15 century costume

ダブレット（プールポワン）という騎士の鎧下（よろいした）が元とされるジャケット、**ショース**と呼ばれるボトムス、そしていかにも歩きにくそうな、先が尖った**プーレーヌ**という靴を履いた。

バニヤン
banyan

インド起源で、17世紀後半から18世紀にかけてヨーロッパの上流階級の男女にカジュアルなデイウェアとして人気があった、裾に向かってゆったりと広がるガウン。別名**インディアン・ガウン**、**モーニング・ガウン**など。

18世紀頃の西欧貴族
18 century costume

ジレ（胴衣／ベスト）とキュロット（短パン）の上にコートを着た構成が一般的。頭にはウィッグ（かつら）を着用した。コート（左のイラスト）は**ジュストコール** (justaucorps) や**アビ**と呼ばれ、袖口にレースをあしらったり、全体に煌びやかな装飾を施したりするものも多い。

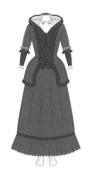

ブランズウィック
brunswick

18世紀の中頃から後半に女性が着用したツーピースのガウン。フードが付いた、お尻が隠れる程度の丈のジャケットと、ペチコートで構成され、主に旅行用として流行。生地はシルクが最も一般的。ジャケットの袖はフリルの付いた肘までの上部と、絞られた肘から手首までの二段構造。名称は、使っている贅沢な綾織り生地が生まれた、ドイツの都市名から来ているとの説がある。別称**ブランズウィック・ガウン**。

サン・キュロット
sans-culotte

貴族がキュロットを穿いていたのに対し、サン・キュロットは「キュロット（半ズボン）を穿かない人」という意味。長ズボンを穿く庶民を揶揄する表現だが、むしろこれを逆手にとって誇りを持って自称した。また、フランス革命の原動力となった社会階層も意味する。長ズボン（パンタロン、サン・キュロット）と、**カラマニョール**（ジャケット）、**フリジア帽**が典型的な服装。

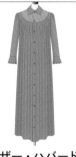

マザー・ハバード
Mother Hubbard dress

ヴィクトリア朝の西洋社会で家事をするために作られた、長袖のゆったりとしたガウン、ドレス。ポリネシア地域では、宣教師が半裸の現地女性に着用を促したことにより、現在はこのドレスを起源とした民族衣装ミッション・ローブ(p.183)が見られる。

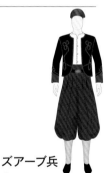

ズアーブ兵
Zouaves

1830年にアルジェリア人やチュニジア人で編成されたフランス陸軍の歩兵、ズアーブ兵が着用していた制服。これをモチーフにした、膝下か足首で裾を絞った**ズアーブ・パンツ**が今もある。

ローブ・ア・ラ・フランセーズ
robe à la française

18世紀のフランスの宮廷で見られた貴族の婦人の衣装。パニエで大きく張り出したスカート、コルセットで締められたウエスト、胸前にはストマッカー（胸当て）、袖のアンガジャント（フリルの装飾がついた袖口飾り）が特徴。名称は、フランス語で「フランス風のドレス」の意で、英語では、**サック・バック・ガウン**（sack-back gown）に相当。

ティー・ガウン
tea gown

19世紀後半から20世紀初めまで着られた、午後のお茶の時間用の淡い色のゆったりとした長丈のドレス。屋内で着用することを目的として、従来の部屋着を優美にしたもので来客をもてなした。袖や前開きにレースやラッフルを飾ったものが多く、刺繍もふんだんに施され、引き裾（トレーン）も見られた。

シュヴァイツァーガルデ
Schweizergarde

大きなベレー帽や、スイス傭兵の象徴とも言える矛槍を持つ、バチカン帝国とローマ教皇を警護する衛兵のコスチューム。第24代隊長のジュール・ルポン（Jules Repond）が、1914年に過去の衣装を参考に作った。青、赤、オレンジの配色はミケランジェロによるものという伝説もある。

ミヤク族の民族衣装
Miyak t. c.

マケドニア西部にある、ガリチニク村のミヤク族の女性衣装。ドレスにベスト、太めの袖は着脱式で変更できるものもある。胸前や袖に刺繍が施され、エプロンの上に帯やストール、布で頭を覆う。袖口やストールなどの縁にはタッセル（房飾り）が付く。腰ベルトや頭部の上に金属製の飾りも見られる。

ヒオス島の 民族衣装

Chios t. c.

ギリシャのヒオス島の女性衣装。広がり気味の長い袖で、長丈の白いドレスと、頭を覆う白いスカーフが特徴。胸前にもスカーフ状の布を垂らす。

フスタネーラを着た ギリシャの衛兵

Greek presidential guard

ギリシャやアテネなどで見られる衛兵の制服。袖口が広がった(主に)白いトップス、フスタネーラと呼ばれる白いプリーツスカート、ボンボン付きの靴(tsarouchia/ツアルヒア、トラルヒ)が特徴。

エフォッド

ephod

古代イスラエルのユダヤ教の大祭司が着用した祭服で、袖がなく横が開いたエプロンのような形状。リネン製で胸当て、肩紐、帯があったとされる。イラストは、エフォッドを含む祭服全体。

カフタン

caftan

トルコや中央アジアなどのイスラム文化圏で着用される、丈が長い服。ほぼ直線裁ちで前開きやプルオーバータイプ、立襟が見られ、多くは長袖。帯を巻くなど着用方法は幅広い。日差しを遮り、風通しが良い。

ジェラバ

djellaba

モロッコを起源とし、北アフリカで伝統的に男女共に着られる長袖、フード付きのゆったりとした長丈の外衣、ウール製のローブ。現代はカラフルなものや短いものなど、様々なバリエーションがある。

チャードル

chador

イスラム教徒の女性が外出時に着用する、顔以外の全身を覆い隠すベール状の外衣。イランで多く見られ、色は通常黒。

ブルカ

burka

イスラム教徒の女性が外出時に着用する、全身を覆い隠す外衣。目の部分も網状の布で隠されている。アフガニスタンで多く見られる。

ハイク

haik

アラビア人(アラビア語を母語とするアラビア半島の遊牧系民族、アラブ人)が身体にまとう長方形の布で、伝統的な女性の衣服。基本は白で、身体と頭にまとう。

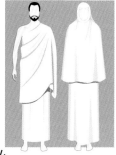

イフラーム
ihram

イスラム教徒が、聖地であるメッカに巡礼の際に着用する衣類のこと。またはイフラームを着用して巡礼の準備が整っている状態のこと。男性は縫い目のない2枚の白い布を1枚は腰に巻き、もう1枚は肩から掛ける。女性用は宗派によりバリエーションがあるが、顔以外の全身を覆う。**イラーム**とも表記。特にコーランにイフラームの規定はないが、632年の預言者ムハンマドによる別離の巡礼の例が踏襲されている。

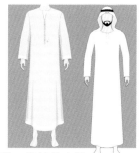

中東男性の伝統的衣装
Middle East men's t. c.

中東に位置する湾岸アラブ諸国の男性衣装で、地域により特徴や名称に差がある。長丈のローブの首回りは立襟や丸く開いたものが見られ、**カンドゥーラ** (kandoora) や**サウブ** (thawb)、**トーブ** (thobe) などと呼ばれる。頭部を覆う布は**シュマッグ** (shemagh) や**クーフィーヤ** (kufiya)、**ゴドラ** (ghutrah) と呼ばれ、、無地の白や、赤白、黒白が見られる。頭の布を留める輪は**イガール**（iqal）と呼ばれる。

カンディス
kandys

古代ペルシャなどで着用された、ゆったりとした貫頭衣。女性は通常足首まで、男性は通常膝までの丈。上流階級の着用が主で、袖口がラッパ状に広がっていた。

カラシリス
kalasiris

古代エジプトで上流階級に着用された、多くは肩が覆われ、帯を締めて着る半透明の細身のワンピース、上着。

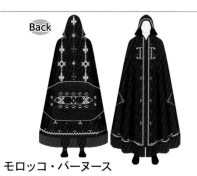

Back

モロッコ・バーヌース
Moroccan burnous

ベルベル人（北アフリカのモロッコなど）の伝統的なケープ、マントタイプのフードが付いた外衣。防寒目的で男女とも着用。前面の打ち合わせやフードなどに縁取りの装飾、ケープの裾にはタッセルが飾られている。別称**セルハム** (selham)、**ベルベル・ケープ** (Berber cape)。

ガラビア
jellabiya

エジプトの男女が着る民族衣装。ゆったりとしたシルエットの貫頭衣タイプで長丈、多くは筒状の長めの袖。首回りはU字やV字、立襟で、胸前に刺繍が施されたものも見られる。**ガラベーヤ**とも表記。

ケンテ
kente

細い布を接ぎ合わせて作った1枚の大きな布を右肩を出してゆったりとまとうガーナの民族衣装の外衣、もしくは外衣に使う手織りの生地。色鮮やかな色彩が特徴で、それぞれの色に意味が込められている。

ラシャイダ人の民族衣装
Rashaida t. c.

スーダンやエリトリア等に居住する遊牧民である、イスラム教徒のラシャイダ人の女性が着用する民族衣装。目以外の顔を覆う、銀糸やビーズなどで装飾されたベールと、赤や黒を基調とした、原色の幾何学模様が入った長いスカートのドレスが特徴。

ブブ
boubou

マリやセネガルなど西アフリカ地域で男女共に着られる民族衣装の貫頭衣。長方形の綿などの生地に切れ目を入れて頭を通し、前後に垂らして横を縫い付けたものや、留めたりしたもの。ゆったりとして、風通しが良い。

トゥアレグ族の民族衣装
Tuareg

「青の民」とも呼ばれるサハラ砂漠西部の遊牧民族、トゥアレグ族のターバン（**タゲルマスト**／主に青）と青い**ガンドゥーラ**（gandoura）と呼ばれる民族衣装。女性よりも男性の方が肌を覆うイスラム民族でもある。

ダシキ
dashiki

西アフリカの民族衣装。ネックラインや裾周辺に刺繍が入る。ビビッドでカラフルな色使いのゆったりとしたプルオーバータイプ。

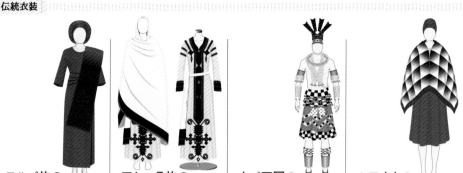
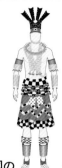
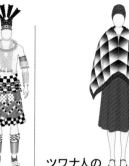

ヨルバ族の民族衣装
Yoruba t. c.

主にナイジェリアの婚礼で着用される衣装。布を幾重にも重ねて包むような頭飾り（**ゲレ**）、巻きスカート（**イロ**）、幅広の袖のブラウス（**ブラ**）、肩の片方にショール（**ペレ**）をかける。

アムハラ族の伝統的ドレス
Amhara t. c.

エチオピアの中央高原に居住する、アムハラ族の女性が着る伝統的なドレス。ドレスとそろいのガーゼ生地に裾模様のあるショールで頭部や上半身を覆ったり、帯のように巻く姿が見られる。

クバ王国の民族衣装
Kuba t. c.

1900年まで中央アフリカの現コンゴ民主共和国に位置していた、クバ王国の装束。スカートのような腰布、腕輪や足輪、幾何学文様の布が特徴的。イラストは摂政の装束。

ツワナ人の民族衣装
Tswana t. c.

ボツワナや南アフリカに居住するツワナ人の女性の民族衣装。スカートと（多くは青みがかった格子柄の）ブランケットで上半身を覆う組み合わせ。ボツワナは「ツワナ人の土地」の意味を持つ。

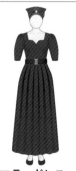

ヘレロの民族衣装
Herero t. c.

南部アフリカのナミビア、ボツワナ、アンゴラに住むヘレロ族の女性衣装。袖は膨らみ、スカートはハイウエスト気味で、ペチコートを多重に重ねてボリュームを出したドレス。牛の角のように水平に広がった帽子の**オシカイヴァ**（otjikaiva／p.98）が特徴的。ドレスは冠婚葬祭で着用される他、特に年配女性によって日常的にも着られている。

ダマラ・ドレス
Damara dress

ナミビアの北西部に住むダマラ人の女性の伝統的なドレス。膨らんだ袖と長丈のスカートと、頭巾のような帽子が特徴。帽子は、左右が少し尖って見え、前頭部で縛って留める。多くはドレスと同色。

カンガ
kanga

タンザニアやケニヤなど、東アフリカの女性が体に巻いて着用する布。2枚1組で売られ、1枚は腰に巻き、もう1枚は頭や上半身に纏う。衣類としてだけではなく、様々な生活用途に使用。巻き方はバリエーションが豊富。

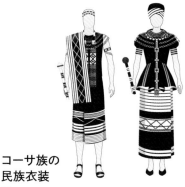

コーサ族の民族衣装

Xhosa t. c.

南アフリカの東ケープ州に住む民族が祭事などで着用する民族衣装。色は白・黒・原色が多く、部分的にコントラストの強いストライプが入る。女性はドレスに**ヘッドラップ**（p.103）、男性は巻きスカートで幅広の帯状の布を肩から掛けるタイプが多く見られる。網状のビーズで、首から肩にかかる幅広の飾りである**イシカンガ**（isicangca）も特徴的。

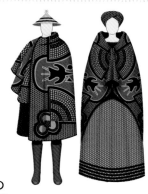

ソト族の民族衣装

Sotho t. c.

レソト（Lesotho）王国や南アフリカに住むソト族が、男女ともに着用する民族衣装。民族調の柄が入った**バソト毛布**（Basotho blanket）で体を覆う。男性が着用している円錐形の麦わら帽は**バソト・ハット**（Basotho hat）や、**モコロトロ**（mokorotlo）と呼ばれる。

ペルーの民族衣装

Peru t. c.

ペルーのクスコ周辺で着用されていた民族衣装で、チューヨ（ニット帽）の上に被る鉢型の帽子と色鮮やかな**ポンチョ**が特徴的。

チョリータ

cholita

ボリビアやペルーなど、南米のアンデス地方の民族衣装を着た先住民の女性を指す。ひだがあり裾が広がった長めのスカートにショールを羽織り、腰までの長髪を2本の三つ編みに結い下げ、**山高帽**を被る。

オタバロの民族衣装

Otavalo t. c.

エクアドルの先住民が多く住む都市オタバロの女性衣装。胸回りに刺繍やフリルが施された白いブラウス、金色のネックレス、主に単色のロングスカートが代表的。

ラテン系ダンス衣装

rumba dance costume

ルンバや中南米のカーニバルなどで見られた、極彩色で袖や足元にフリルの装飾が施されたダンス衣装。現在は体のシルエットを強調するシンプルなものが多い。

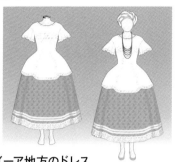

バイーア地方のドレス
Bahian dress

ブラジルのバイーア地方（サルバドール）で着られる民族衣装。襟の無い白いブラウスと鮮やかな色のボリュームのあるスカートが定番。頭にはターバンのような帽子と、アクセサリーを合わせる。

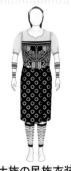

クナ族の民族衣装
Guna t. c

パナマのサンブラス諸島の女性衣装。「モラ」という美しいアップリケ刺繍が施されたブラウス（**モラ・ブラウス**／p.26）とスカートを着用し、頭には赤いスカーフを巻く。手首、足首に巻く鮮やかな飾りも特徴。

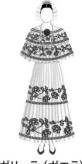

ポリェラ（ポエラ）
pollera

カミサと呼ばれるブラウスと、ポリェラと呼ばれるスカートからなる中南米（主にパナマ）の民族衣装。白い薄手の木綿にレースやフリル、段重ねの装飾。紫・赤・緑などの1色でアップリケを施す。別表記**ポジェラ**。

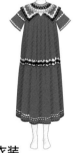

ノベ・ブグレ族の民族衣装
Ngabe Buglere t. c.

パナマの西部丘陵地帯に住む民族の女性衣装。肩にかかるぐらい幅広の襟を持ち、明るくカラフルな、ゆったりとしたシルエットのドレス（ガウン）。短めで先に向かって広がった袖で、襟、袖、ウエスト、裾には幾何学様を繰り返したカラフルな刺繍がある。パーティーなどの行事では、首もとにビーズや貝殻などで作られた色鮮やかな幾何学模様の**チャキラ**と呼ばれるネックレスを付ける。

マルティニークの民族衣装
Martinique t. c.

フランスの地方行政区画であるカリブ海に浮かぶ、マルティニーク島の女性が着る伝統的な衣装。白いオフショルダーのドレスと、明るい色の格子柄（マドラス・チェック）の布を腰に巻き、同じく明るい色の格子柄の布を立体的に折り結んだ帽子が特徴的。

t. c. = traditional（伝統の）*costume*

チャフルの民族衣装

Chajul t. c.

グアテマラのチャフル村の少数民族イシル族の衣装。カラフルなボンボンが付いた頭飾り（**シンタ**）を着け、貫頭衣である色鮮やかな幾何学模様が刺繍された**ウィピール**に赤いスカート（**コルテ**）を巻き、帯（**ファハ**）で留める。着用法や柄は村や民族ごとに異なる。

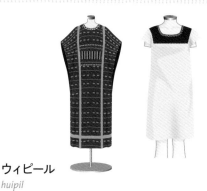

ウィピール

huipil

メキシコやグアテマラの女性が着る衣装で、ポンチョを原型とした貫頭衣。袖付や襟付きもあり、地域によって形、色、刺繍、図柄が異なる。左のイラストは、メキシコのオアハカ州の山岳地帯に暮らすトリキ族（Triqui）のもので、赤が主体の鮮やかな織物に肩幅の縦のラインが入る。右のイラストは袖付きのバリエーションの1つ。

グアテマラの
民族衣装

Guatemala t. c.

トドス・サントス周辺で現在も着用されている、グアテマラの男性が着る民族衣装。大きめの襟に施された色鮮やかな刺繍と、縦縞のシャツ、赤系に白のストライプのパンツが特徴的。

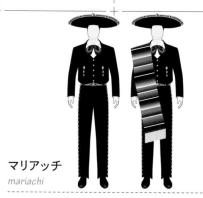

マリアッチ

mariachi

メキシコの民族的、大衆的な音楽を奏でる楽団であるマリアッチが着用する衣装。**ソンブレロ**と呼ばれる帽子を被り、乗馬服から生まれた**チャロ・スーツ**（charro suit）に幅広の蝶ネクタイ姿が代表的。肩にかけたカラフルなショールは**サラペ**と呼ぶ。マリアッチは、バイオリン、ギター、トランペット、フルートやアコーディオンなどで構成される。

プレーリー・ドレス

prairie dress

アメリカの女性が19世紀半ばより着用する、慎み深さを示すドレス。長袖で丈はふくらはぎ程度、フリルやレースでの装飾が見られる。キリスト教の教会に出席する際に多く着用される。

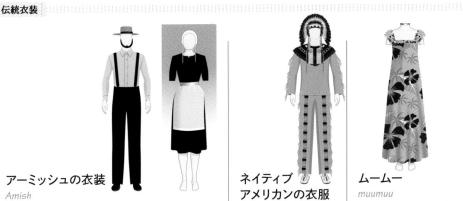
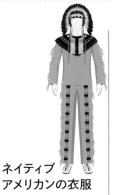

アーミッシュの衣装
Amish

アーミッシュは、アメリカ合衆国のペンシルバニア州や、カナダのオンタリオ州に住むドイツ系のキリスト教の一派で、自動車や電気などの近代文明を排除した質素な生活様式を実践する集団。また、そのスタイルをモチーフにした様式も示す。シンプルなシャツとパンツ、つばの広い帽子が特徴的で、口髭は生やさない(あご髭は結婚すると伸ばす)。女性の服は、単色のワンピースとエプロン、ボンネットで構成され、既婚、未婚で色分けされ、ボタンではなく紐で留める。

ネイティブアメリカンの衣服
Native American costume

15世紀末に欧州の移住者が入る前から北米に住んでいた先住民族の衣服。鷹や鷲などの羽根で作った**ウォー・ボンネット**(冠でもある)という頭飾りが特徴的。特定地域部族の地位の高い人が着用。

ムームー
muumuu

ハワイで女性が着る民族衣装の1つで、短い袖とウエストをあまり絞らず、ゆったりとした長い丈のドレス。アロハシャツのような彩度の高い鮮やかな柄と、フリルの装飾があるものが多い。

アラスカン・コート
Alaskan coat

アラスカ産のオットセイの毛皮(シールスキン)で作られた、多くはファー(毛皮)製のフードが付いたコート。現在は捕獲制限もあって貴重で高価なため、似た生地を使ったものが多い。**アラスカン・パーカー**(Alaskan parka)、**エスキモー・コート**(Eskimo coat)とも呼ばれる。

スコーミッシュ／リルワットの民族衣装
Squamish Lil'wat t. c.

カナダのウィスラー周辺(太平洋北西海岸)の先住民族であるスコーミッシュ(Squamish)、リルワット(Lil'wat)で見られる民族衣装。ゆったりとした貫頭衣に樹皮で編んだ帽子(**シーダバーク・ハット**)の組み合わせが代表的。胸前にV字に並んだ装飾、袖にはフリンジの装飾も見られ、帯を締める。

フィジーの民族衣装
Fijian t. c.

トライバル柄の、マシ (masi) と呼ばれる樹皮布が多段に重ねられたドレス形状の衣装。結婚式などで見られる。

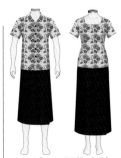

フィジーの民族衣装
Fijian t. c.

フィジーの正装でもある民族衣装。男性はトップに開襟シャツである**ブラ・シャツ** (Bula-shirt)、ボトムスは**スラ** (sulu) と呼ばれる巻きスカート。女性は丈は様々なプルオーバーの**チャンバ** (chamba) に、**スル**という巻きスカート。

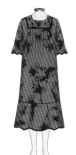

ミッション・ローブ
la robe mission / mission robe

ニューカレドニア (やオセアニア地域) で着用される伝統的なドレス。19 世紀に半裸の現地女性にキリスト教の宣教師が着用させたことが始まりとされる。襟がなく鮮やかな色の柄で、ウエストを絞っていないゆったりとしたシルエット。丈が長く、裾にフリルが付くものが多い。起源はヴィクトリア朝の家事をするためのハウス・ドレスであるマザー・ハバード (Mother Hubbard ／ p.173) とされ、似ているハワイのムームーも同じ起源から派生している。

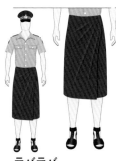

ラバラバ
lava-lava

ポリネシア諸島の男女共に着用する伝統的な巻きスカート。シンプルな四角形の布を腰に巻く。学生服やビジネスシーンの他、サモアの警察の制服 (イラスト) としても見られる。

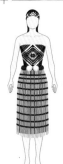

マオリの民族衣装
Maori t. c.

ニュージーランドの先住民族であるマオリ族の女性が着用する民族衣装。**パリ** (pari) と呼ばれる菱形の幾何学模様の赤・白・黒が鮮やかな布の刺繍が特徴的な上衣に、ハラケケ (亜麻) で作った**ピウピウ** (piupiu) と呼ばれるストライプの入った腰蓑のような腰巻を着け、鉢巻きのような頭飾りを付ける。

※薄茶の文字は別称などで、文中に掲載

184

おまけ
レトロアイロン

監修者紹介

福地宏子 Hiroko Fukuchi

杉野服飾大学 非常勤講師
専攻：ファッション画
2002 年から杉野服飾大学に勤務。
ドレスメーカー学院、和洋女子大学でも教鞭を執る一方、書籍・アパレルのイラスト制作などを行う。
著書に『ファッションイラストレーション・テクニック』（マール社）がある。

數井靖子 Nobuko Kazui

杉野服飾大学 講師
専攻：ファッション画
2005 年から杉野服飾大学に勤務。
高等学校でも講師としても教鞭を執る。

■主な参考文献

『服飾図鑑 改訂版』文化服装学院研究企画委員会編、文化出版局刊、2010 年

『早引き ファッション・アパレル用語辞典』能澤慧子著、ナツメ社刊、2013 年

『FASHION 世界服飾大図鑑』深井晃子日本語版監修、河出書房新社刊、2013 年

『英国男子制服コレクション』石井理恵子・横山明美著、新紀元社刊、2009 年

『新版ファッション大辞典』吉村誠一著、繊研新聞社刊、2019 年

『英和ファッション用語辞典』中野香織著、研究社刊、2010 年

『ファッションビジネス用語辞典』ファッションビジネス学会監修、文化学園文化出版局刊、2002 年

『発想が広がる ファッション・アパレル図鑑』能澤慧子著、ナツメ社刊、2023 年

『増補最新版 ファッション新語辞典』吉村 誠一著、繊研新聞社刊、2007 年

『イラスト入り 装い・服飾用語事典』アレックス・ニューマン著、ザッキー・シャリフ イラスト、鈴木 桜子監訳、村田 綾子訳、柊風舎刊、2020 年

『日・米・英 / ファッション用語イラスト事典（第 4 版）』若月美奈・杉本佳子著、繊研新聞社刊、2019 年

『Gentleman : A Timeless Fashion』Bernhard Roetzel 著、Konemann 刊、2004 年

『Fashionpedia: The Visual Dictionary of Fashion Design』Fashionary 著、Fashionary International Limited 刊、2016 年

溝口康彦

デザイン系から文章書き、サイト作成やプ
ログラミングなど、特に専門を持たずに「い
ろんな分野で 70 点」を目指す、分業が下手
な人。
ファッション検索サイト「モダリーナ」を
運営する株式会社フィッシュテイルの代表。

「モダリーナ」
ファッションを意味するスペイン語の moda
（モーダ）に、lina（リーナ）という女の子っ
ぽい語尾を付けた造語で、株式会社フィッシュ
テイルの登録商標。

https://www.modalina.jp/

■イラスト（カバー, p.4-5）
　チヤキ
　https://chackiin.tumblr.com/
■カバーデザイン
　ヨーヨーラランデーズ
　http://www.yoyo-rarandays.net/
■企画・編集
　角倉一枝（マール社）

+　　　　　+　　　　　+

もっと！モダリーナのファッションパーツ図鑑
デザインをより幅広く、アクセサリーや伝統衣装も充実

2024 年 3 月 20 日　第 1 刷発行

著者　　　溝口康彦
　　　　　みぞぐちやすひこ
監修　　　福地宏子（杉野服飾大学）
　　　　　ふくちひろこ
　　　　　數井靖子（杉野服飾大学）
　　　　　かずいのぶこ
発行者　　田上妙子
印刷・製本　シナノ印刷株式会社
発行所　　株式会社マール社
　　　　　〒 113-0033　東京都文京区本郷 1-20-9
　　　　　TEL 03-3812-5437
　　　　　FAX 03-3814-8872
　　　　　URL https://www.maar.com/

ISBN978-4-8373-0923-9　Printed in Japan
©FishTail, Inc., 2024

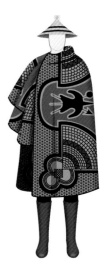